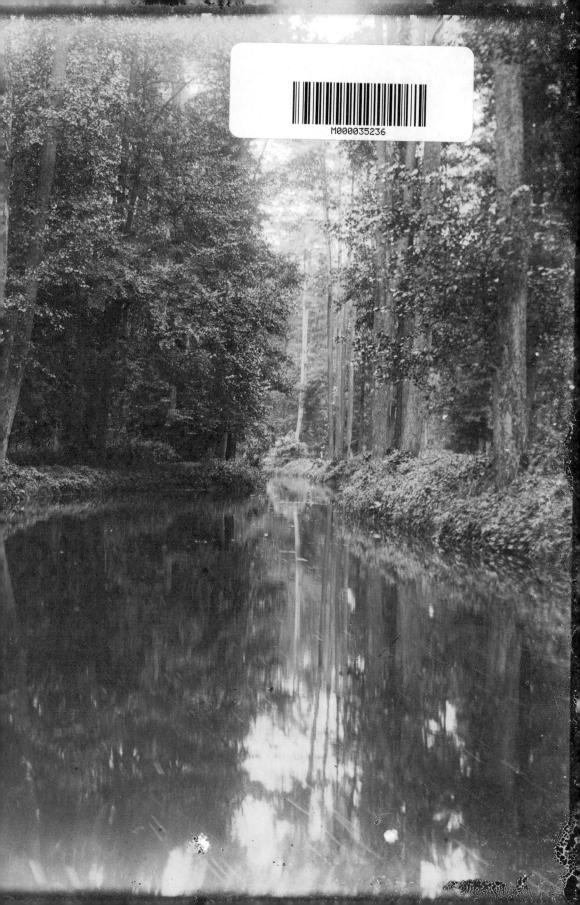

Marie Goslich

Ein Leben hinter Glas | A World Behind Glas

Fotografien von | Photographs by Marie Goslich
Aus der Privatsammlung | Courtesy of Albrecht Herrmann

Mit Textbeiträgen von | Text by
Krystyna Kauffmann, Rolf Sachsse

Herausgeber | Editors
Krystyna Kauffmann, Richard Reisen

VERLAG
KETTLER k

MARIE GOSLICH

Ein Leben hinter Glas

A World Behind Glas

für Lieselotte Herrmann

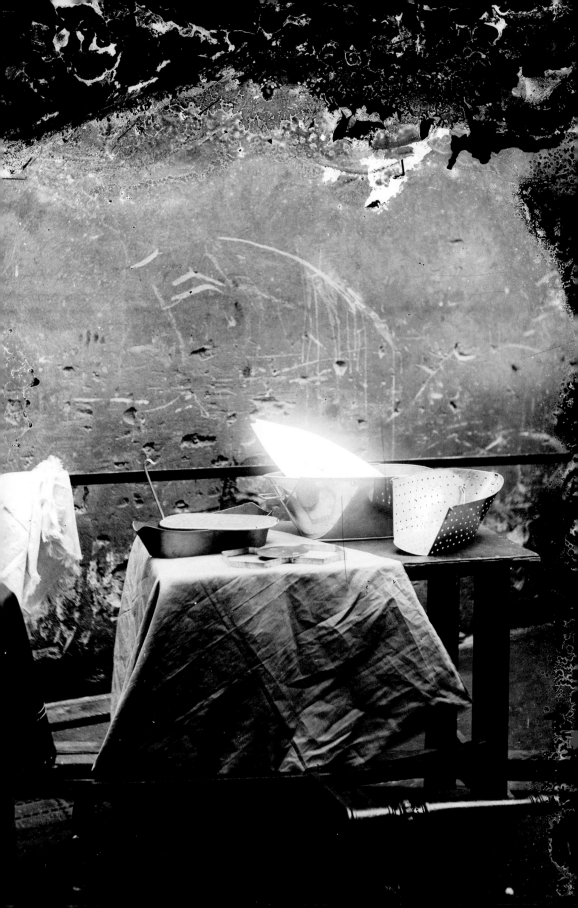

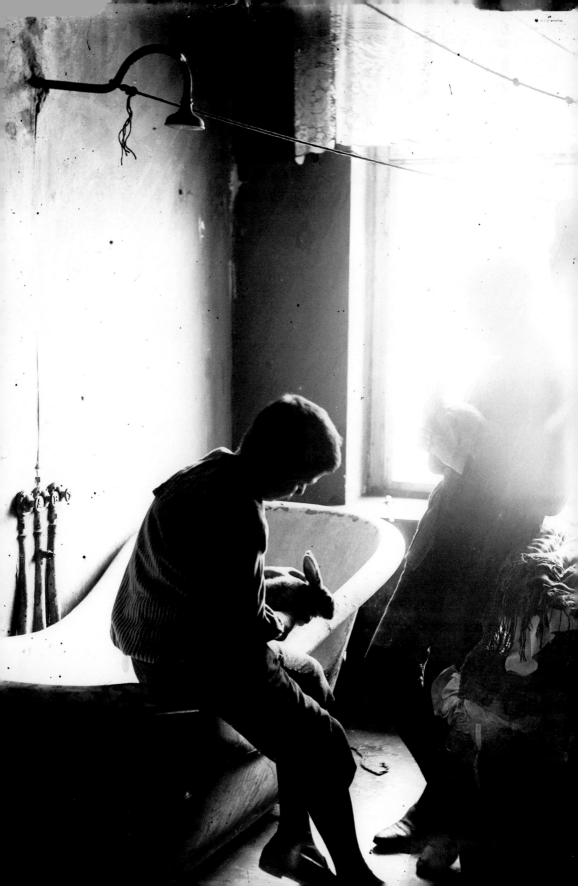

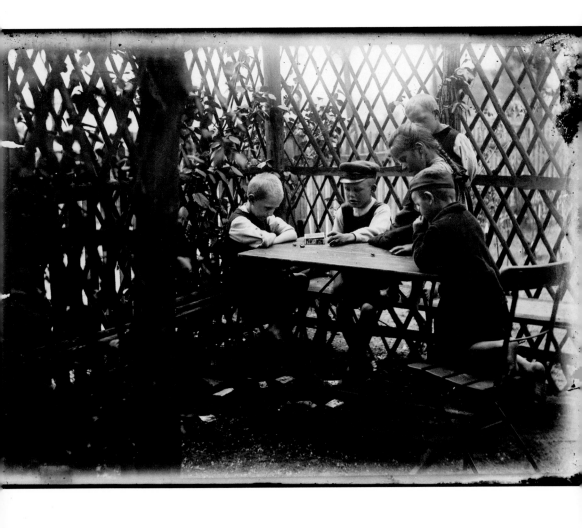

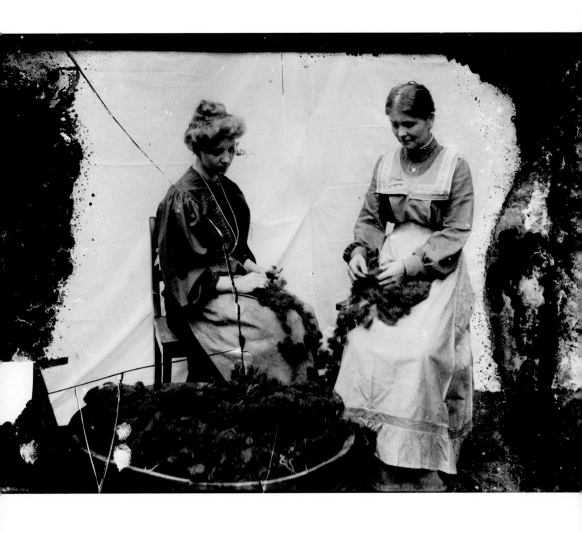

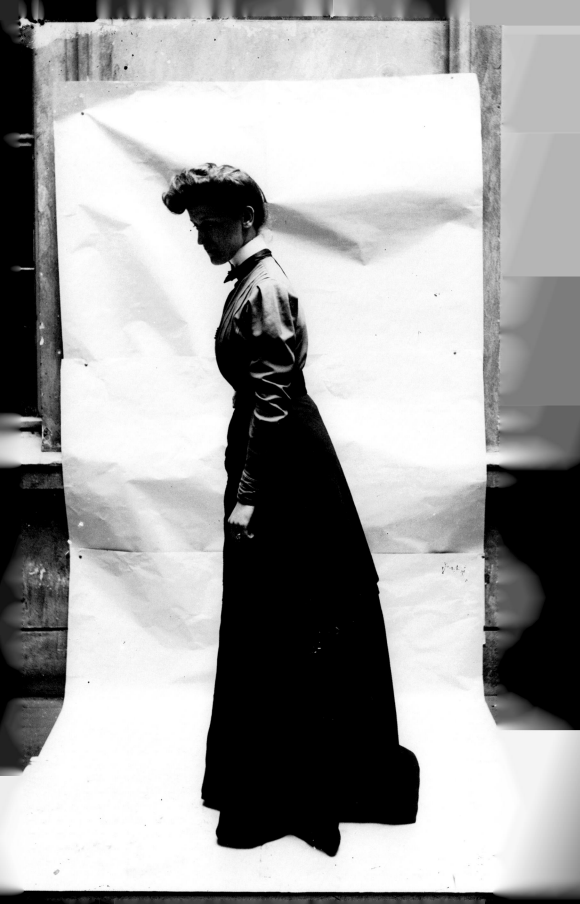

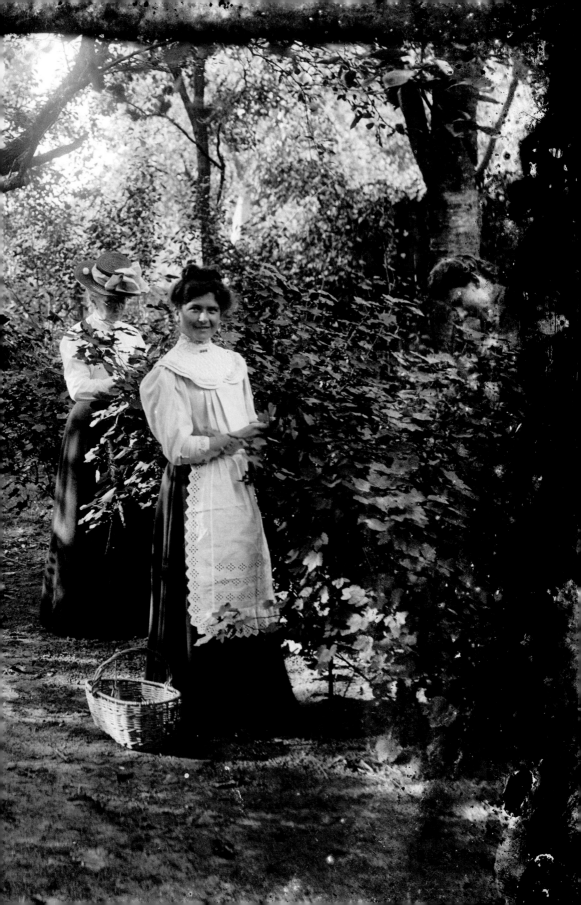

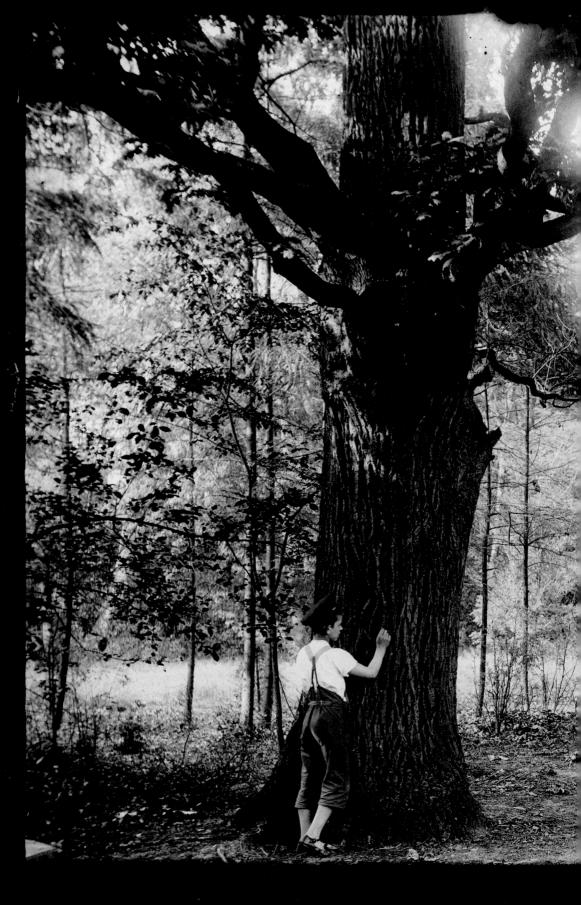

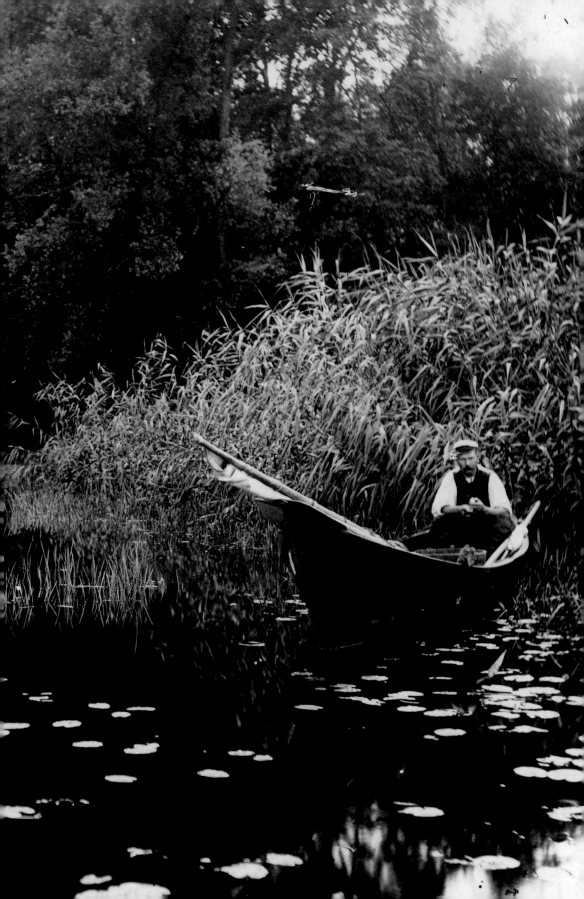

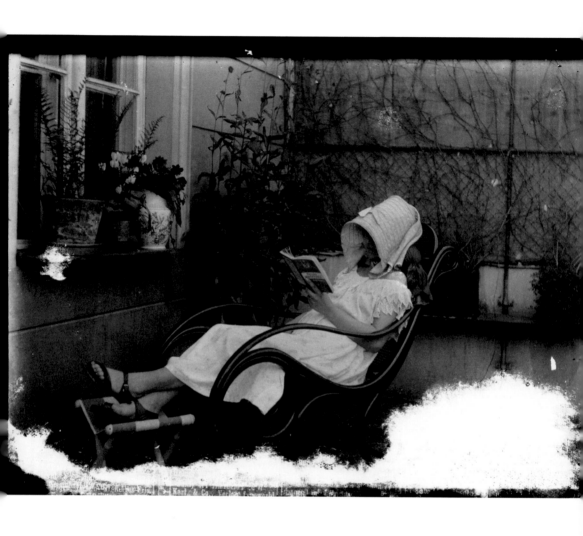

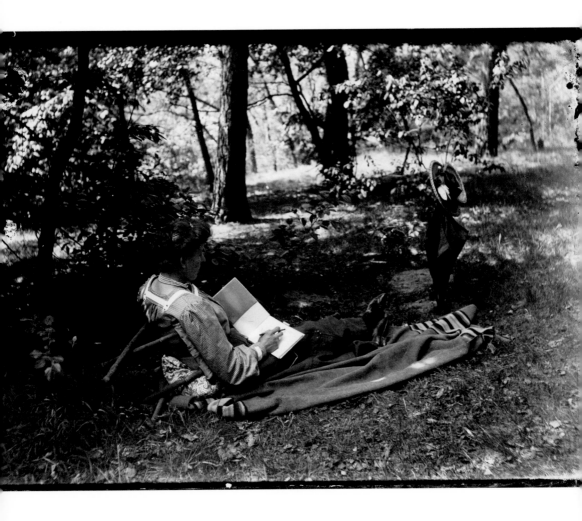

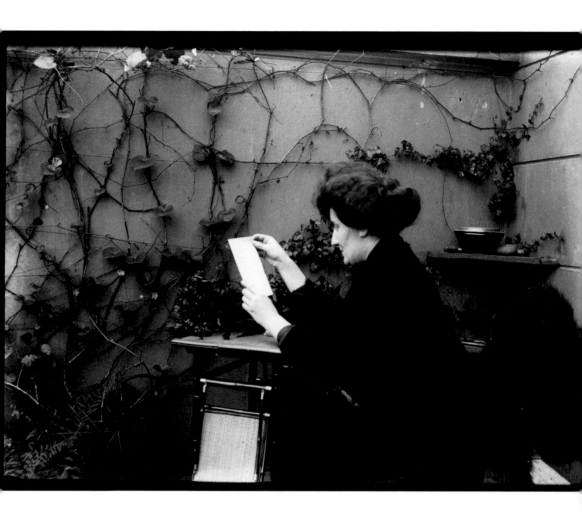

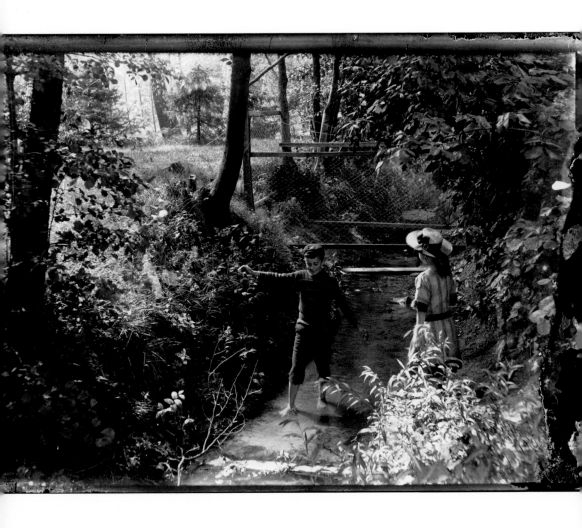

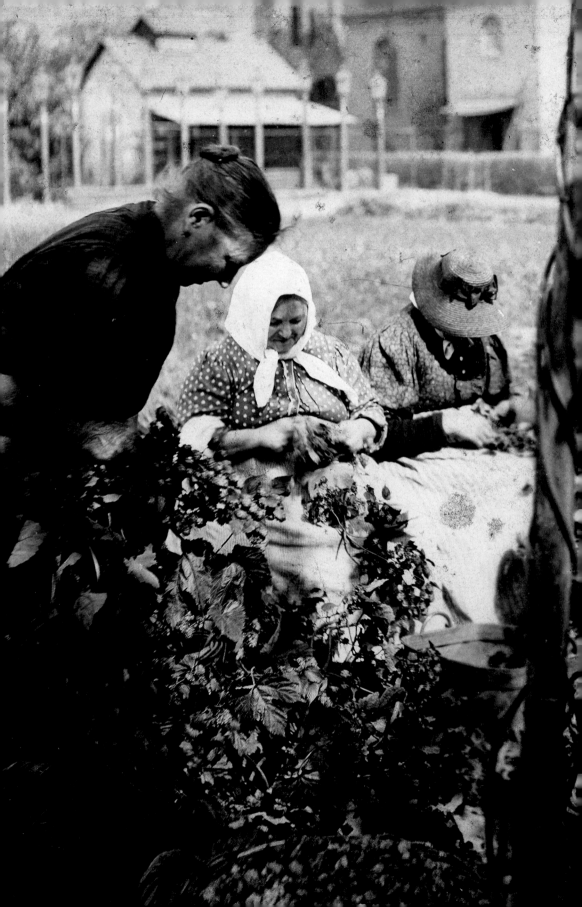

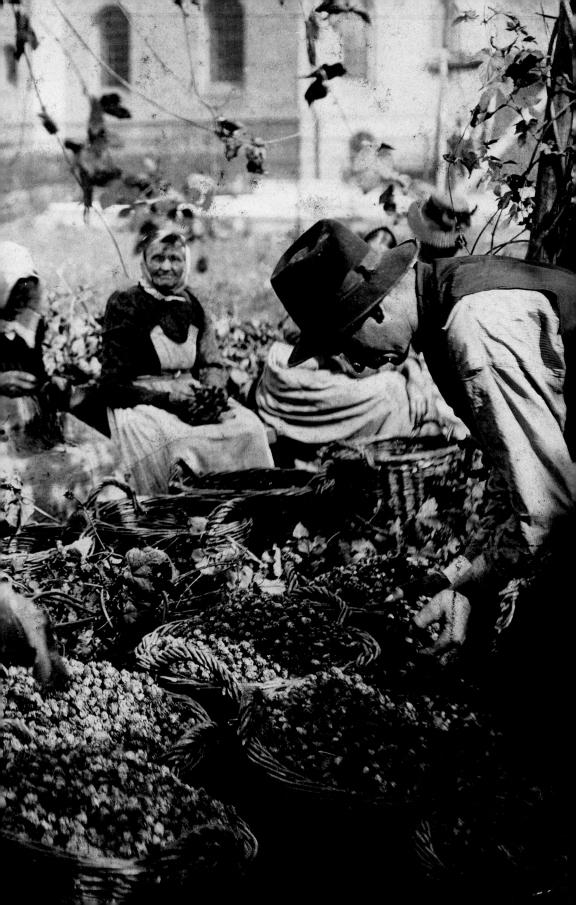

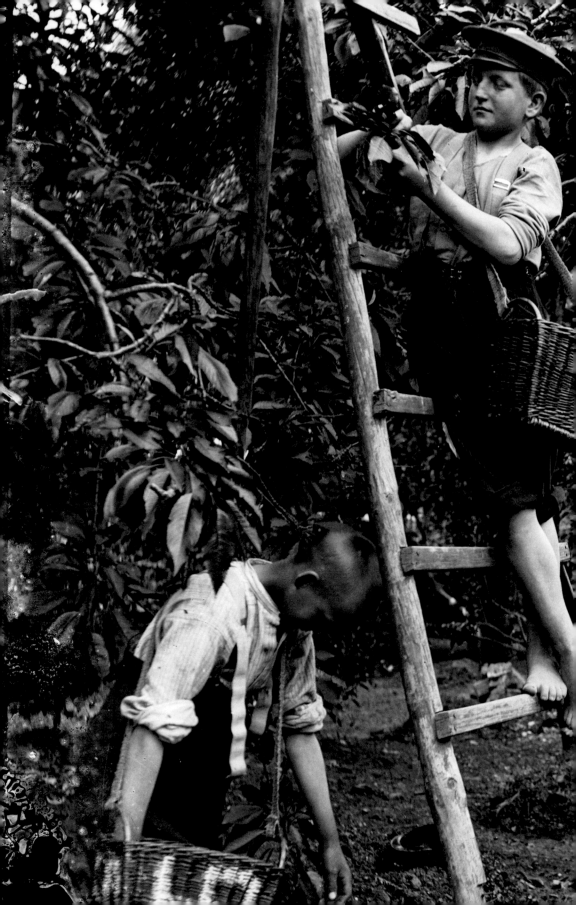

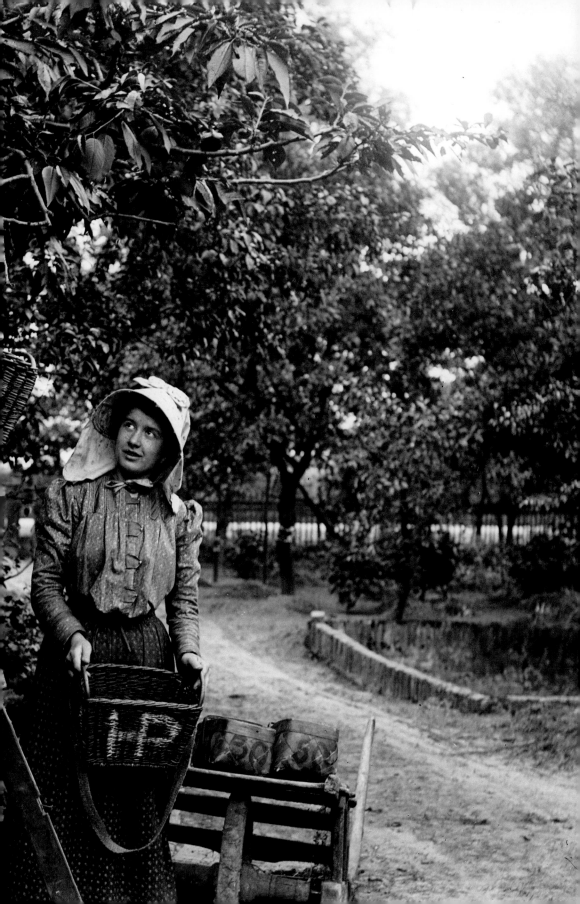

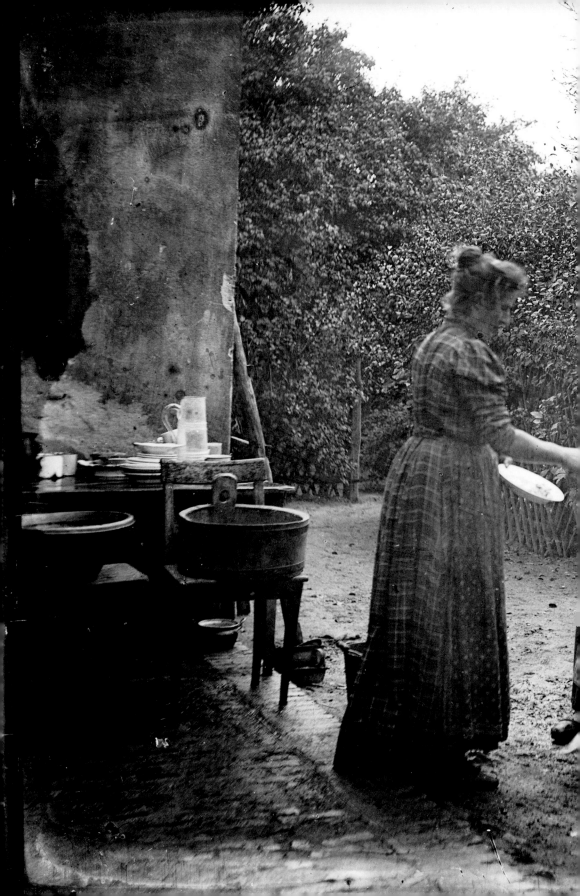

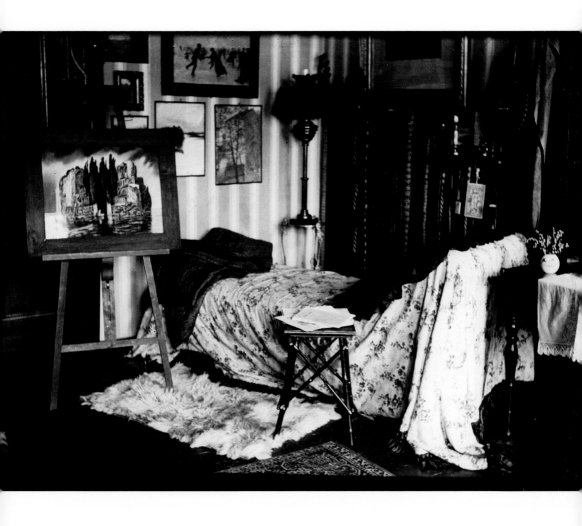

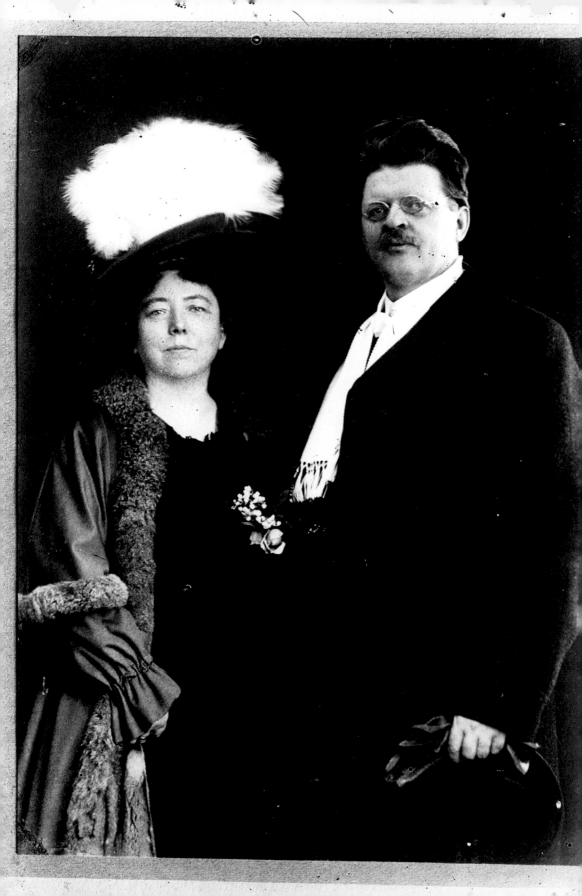

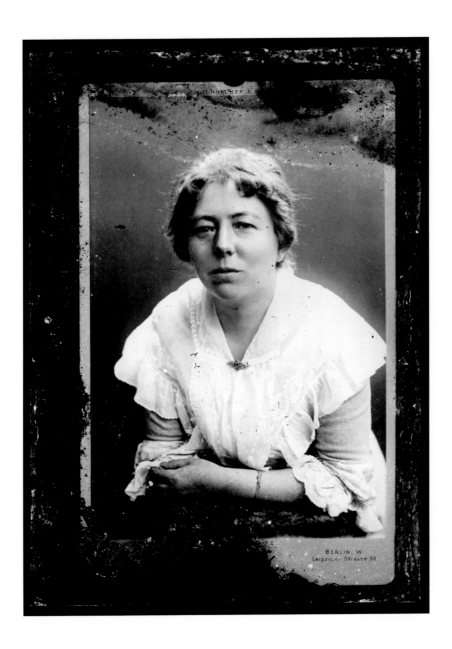

BERLIN, W.
Leipziger Strasse 94

37

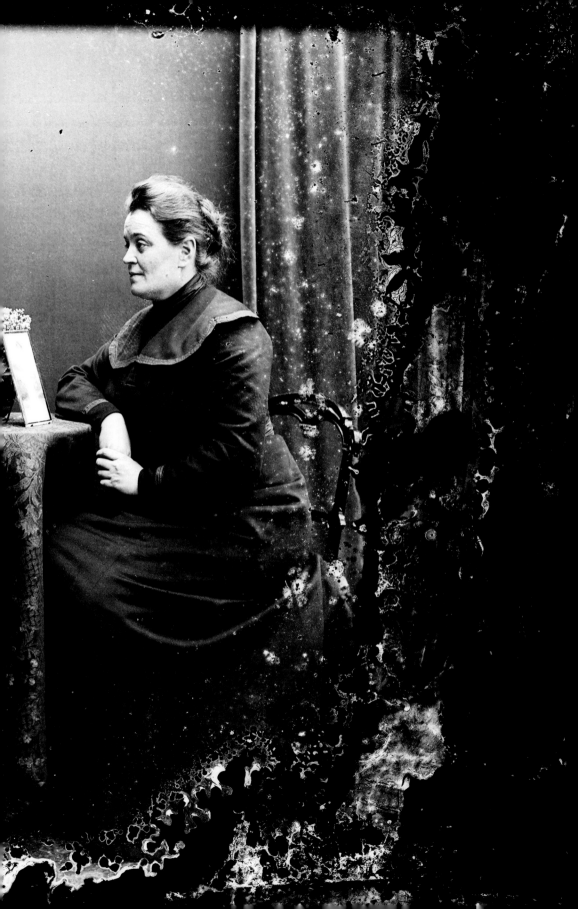

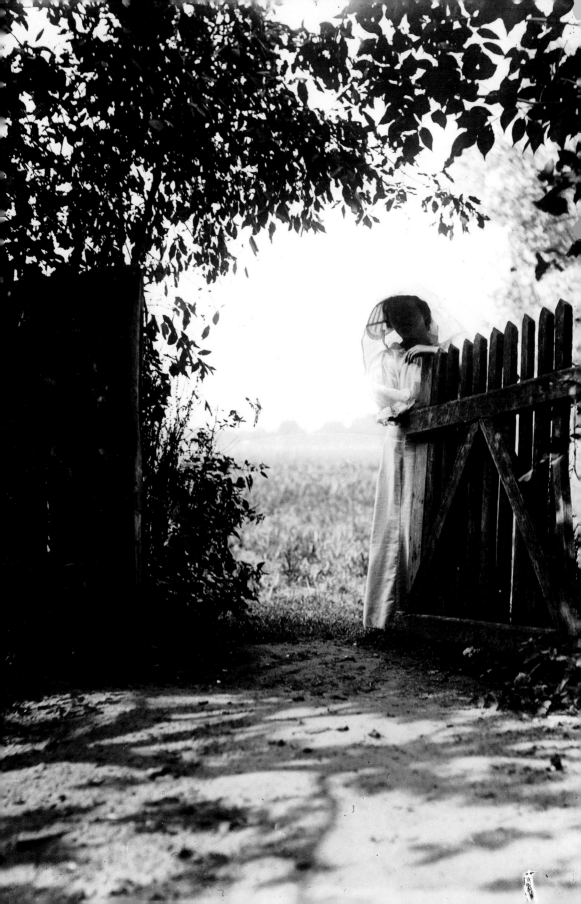

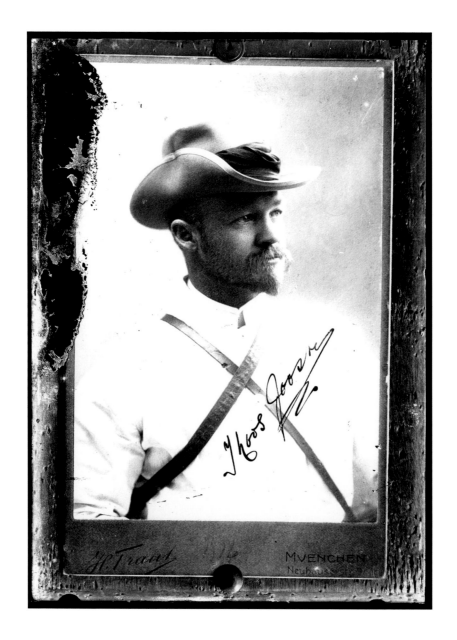

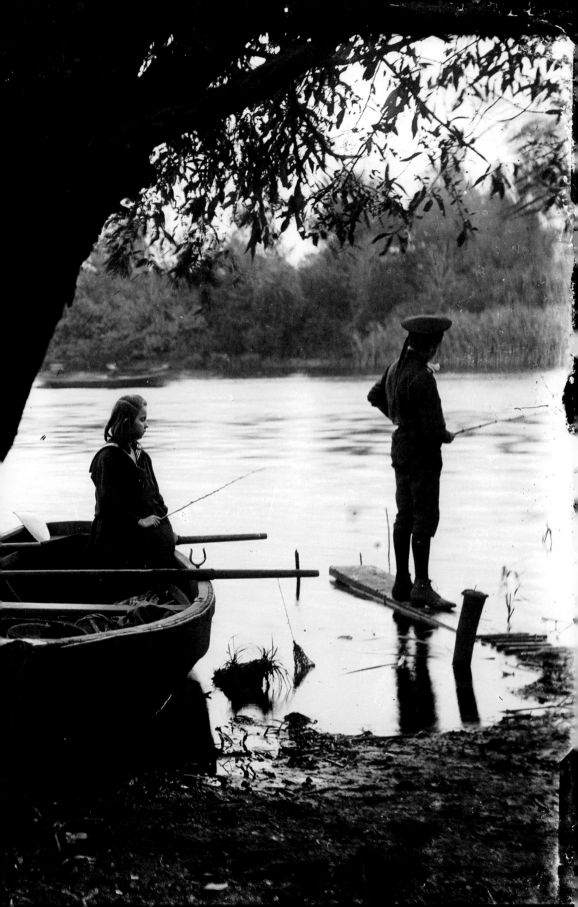

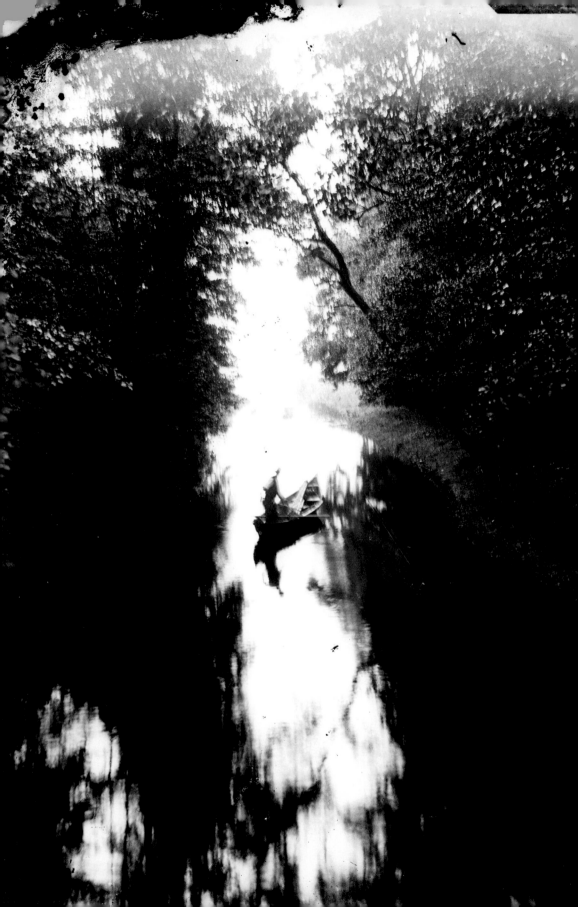

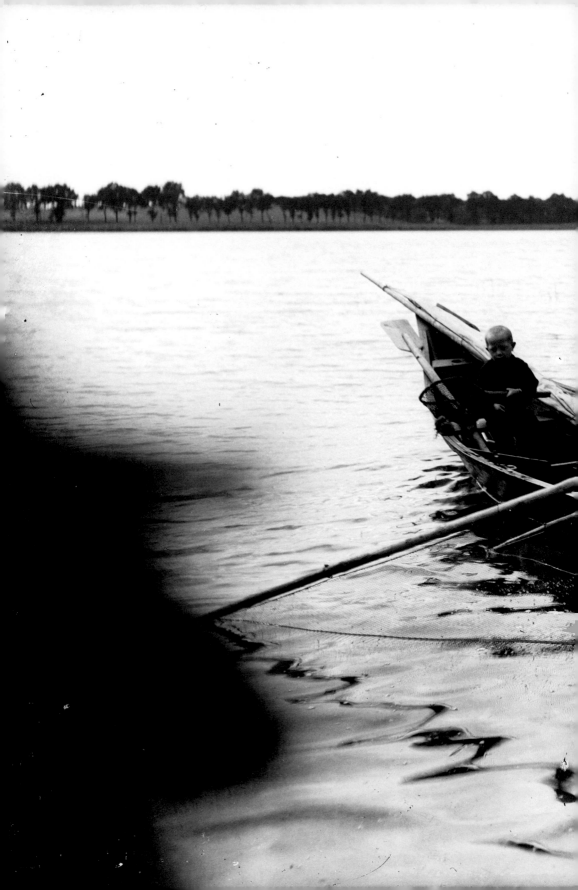

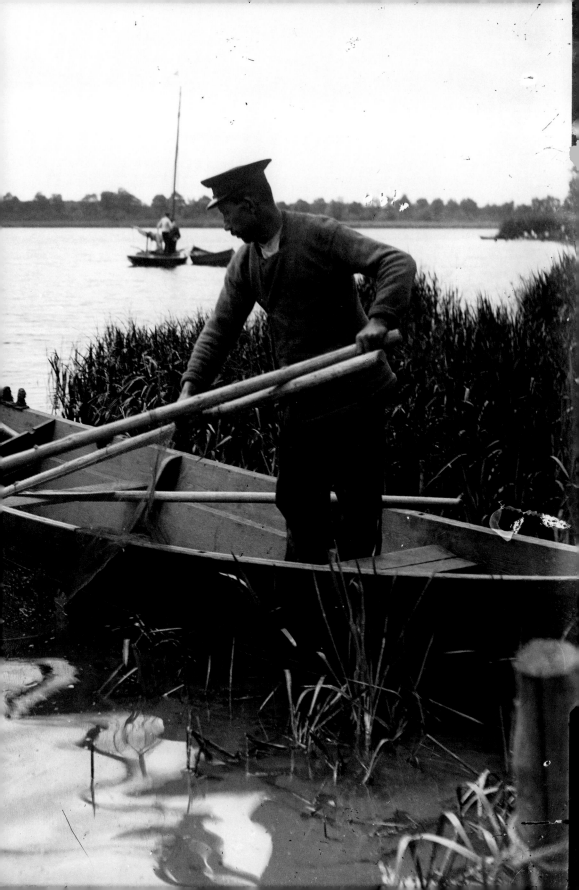

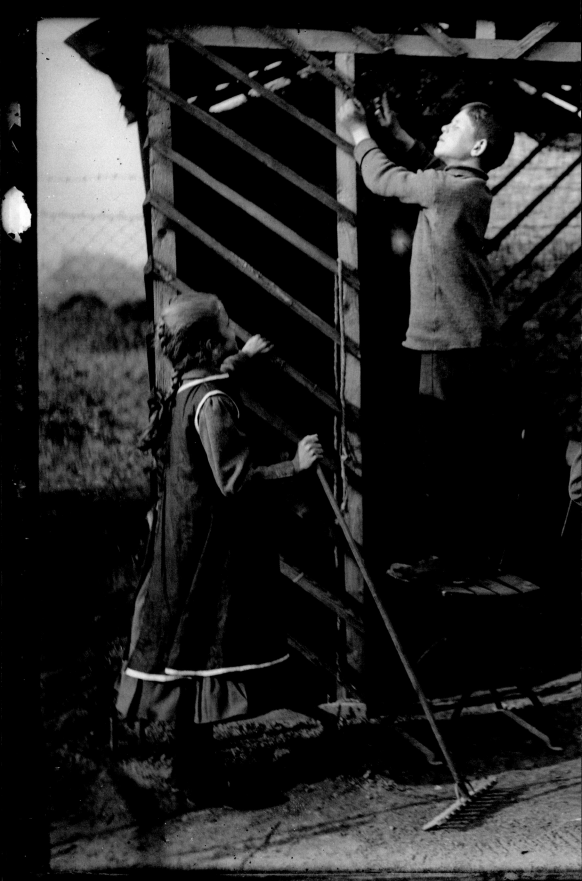

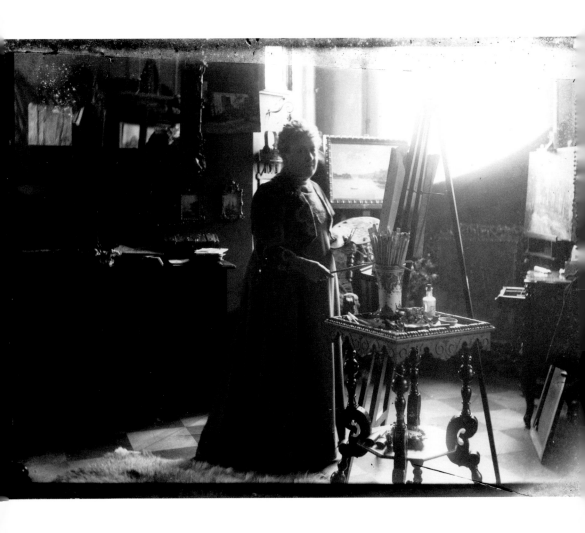

53

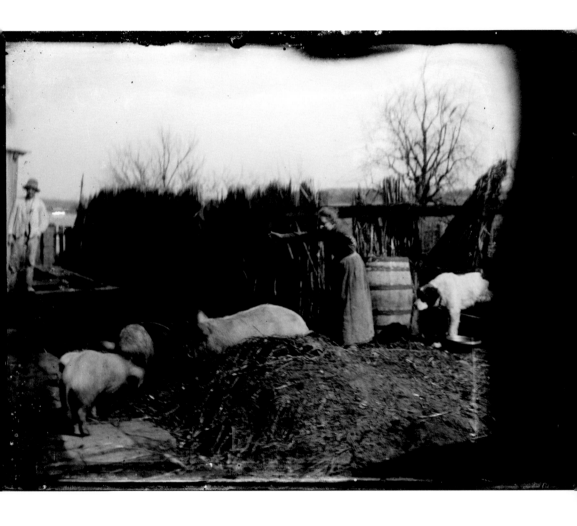

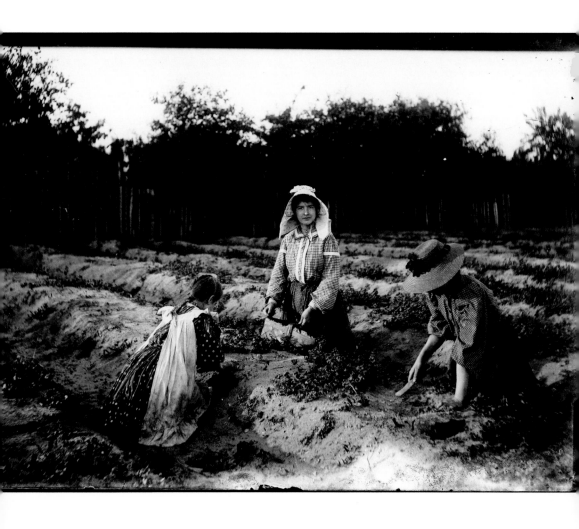

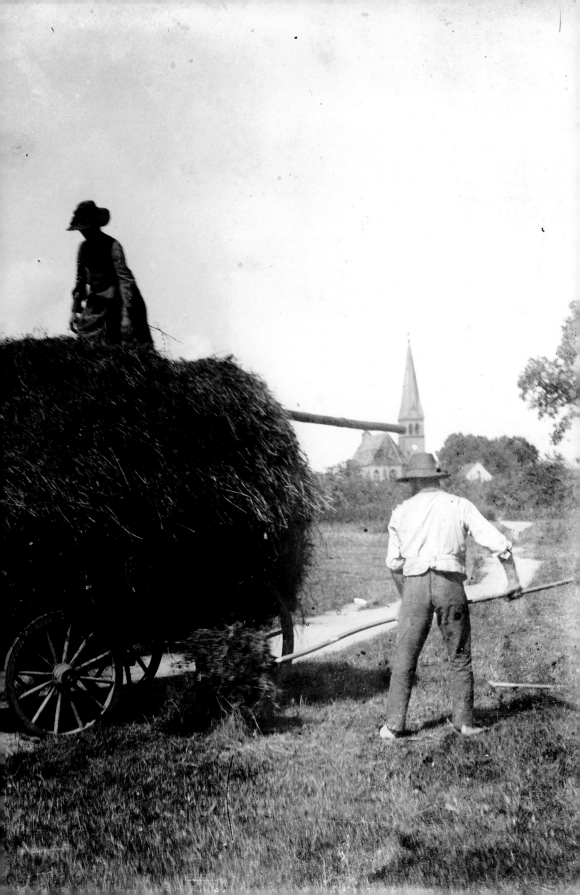

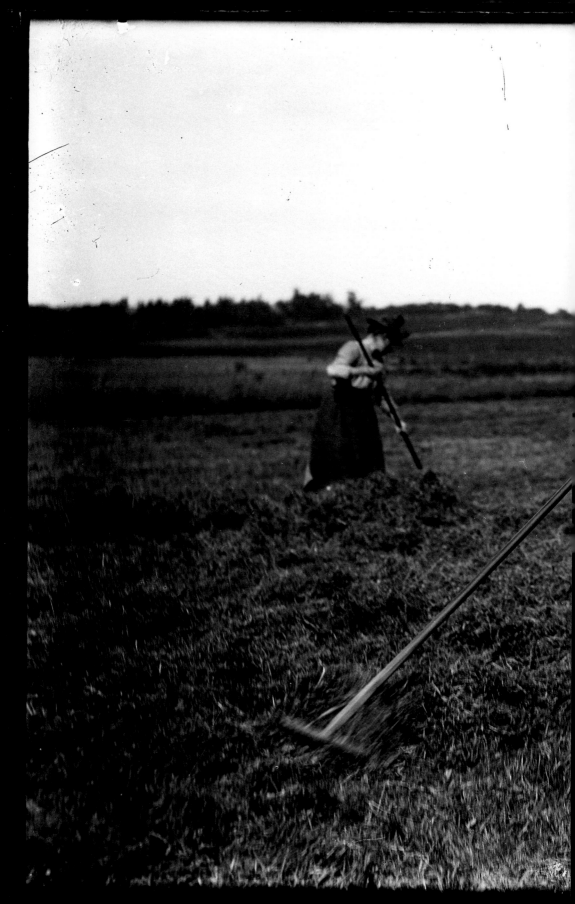

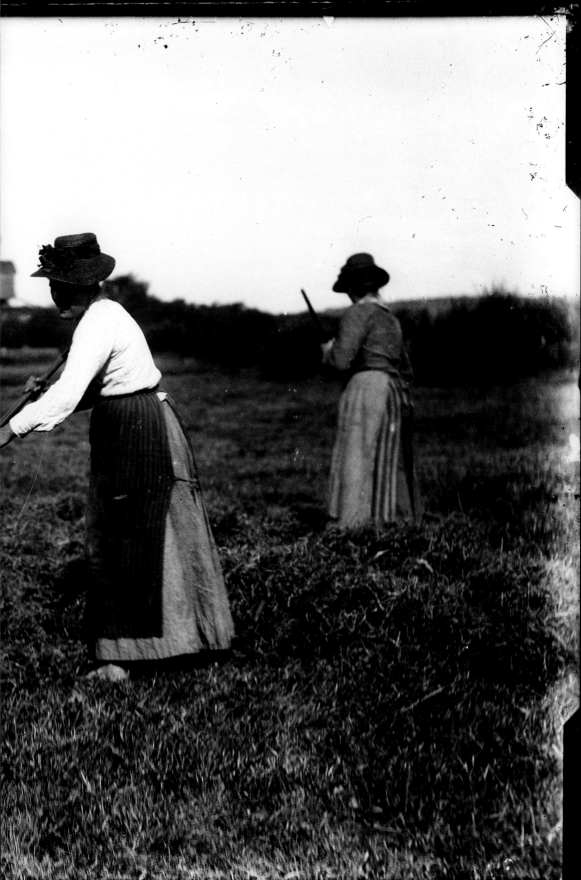

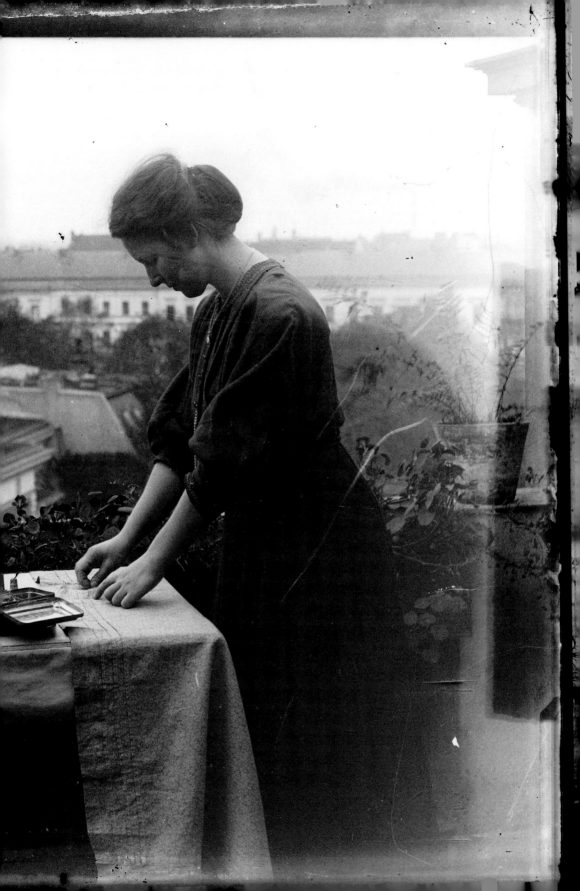

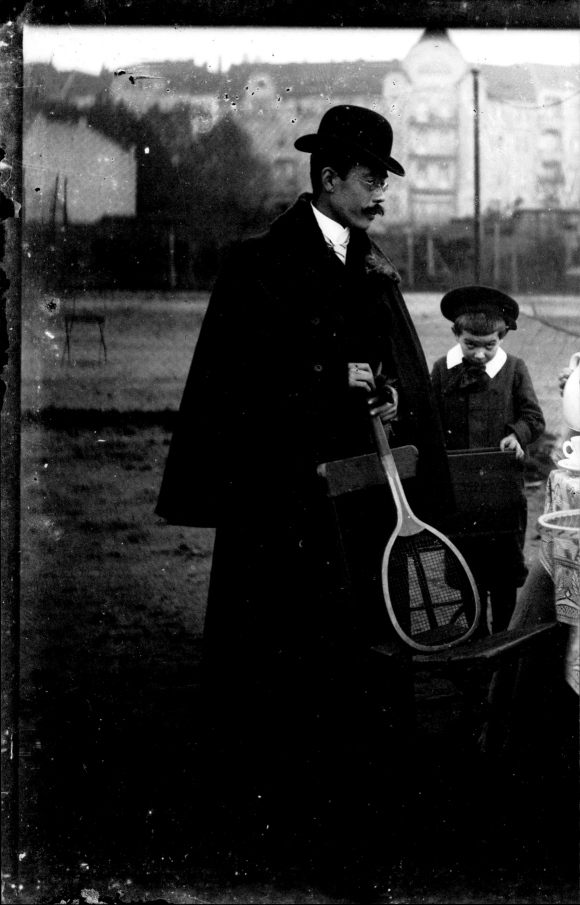

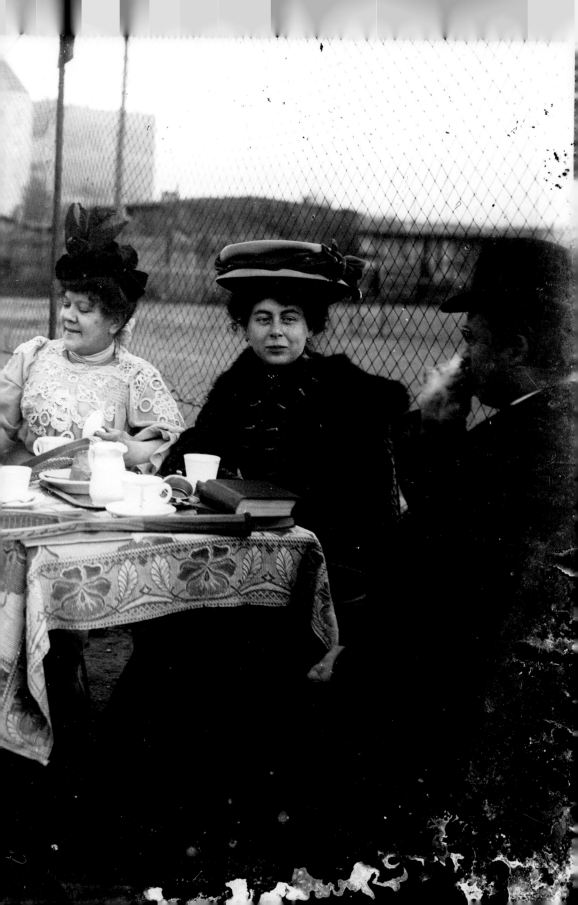

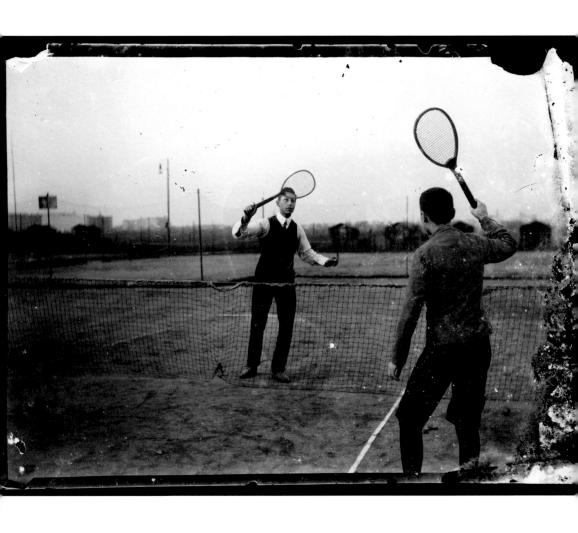

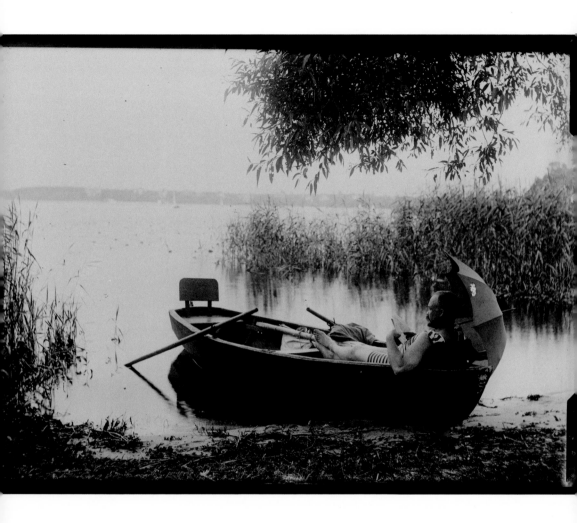

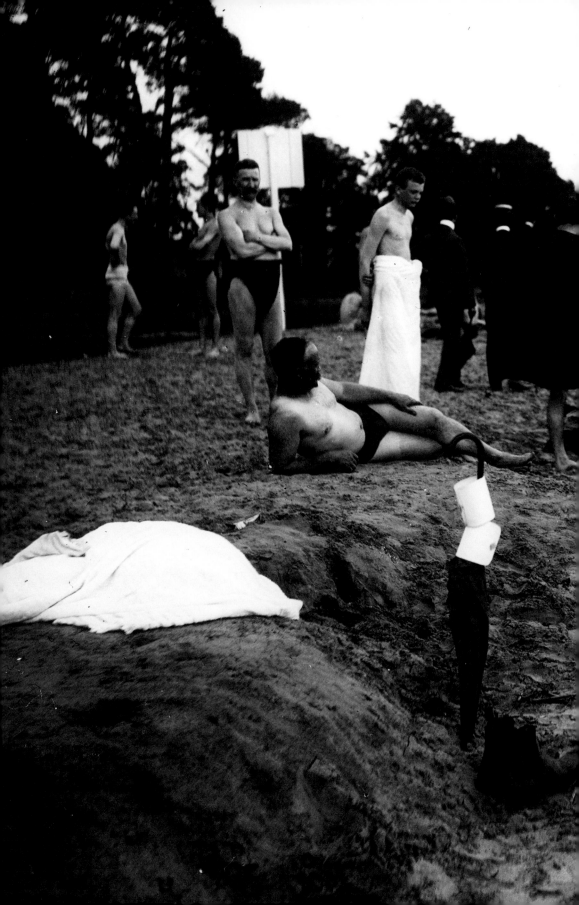

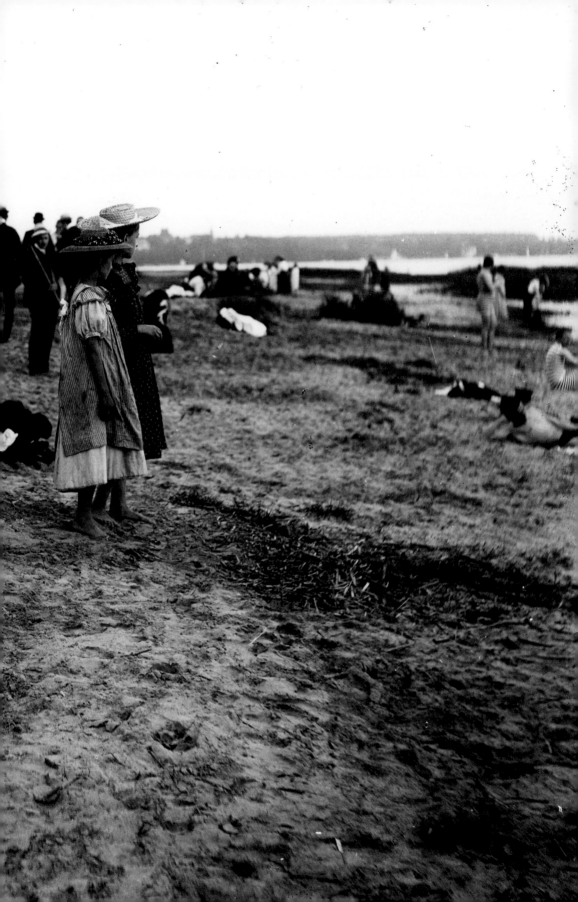

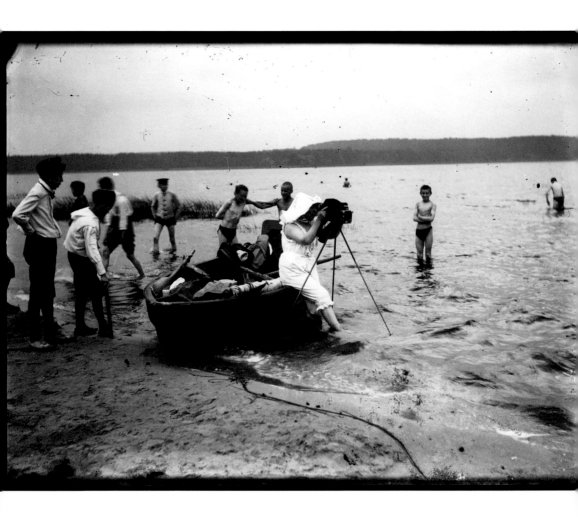

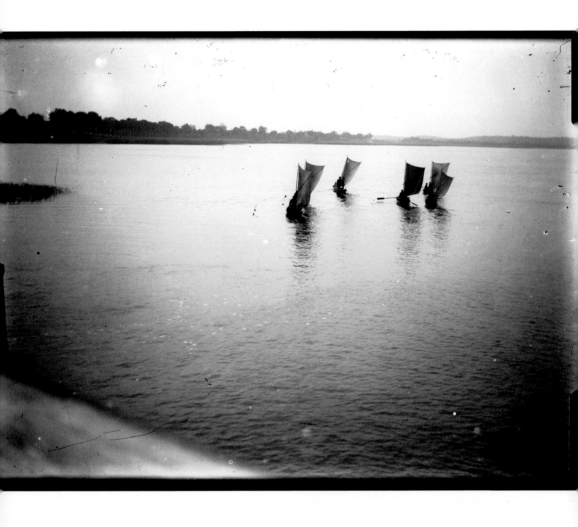

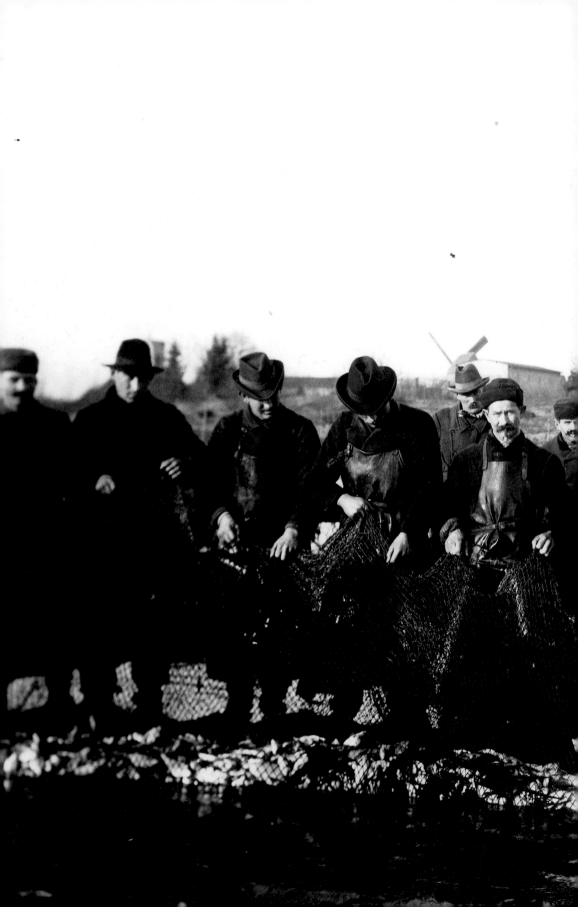

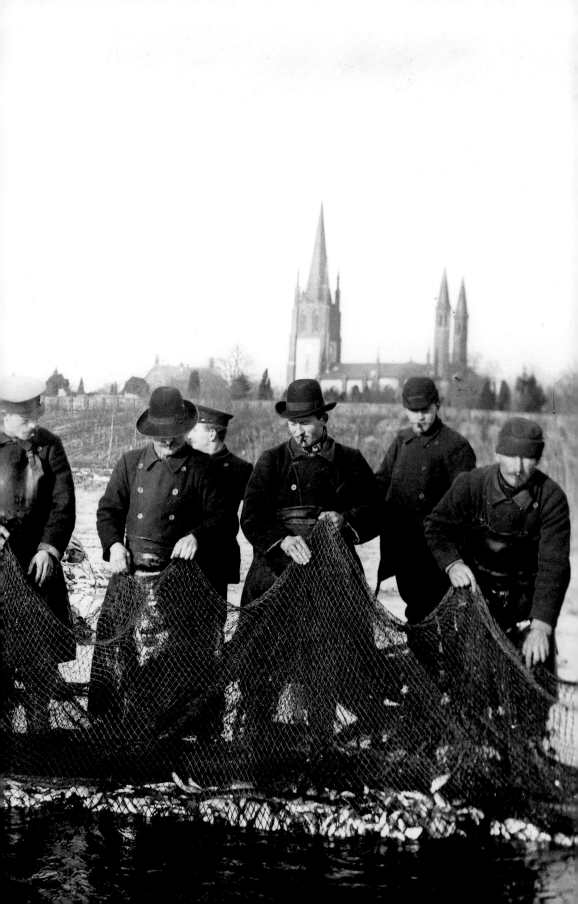

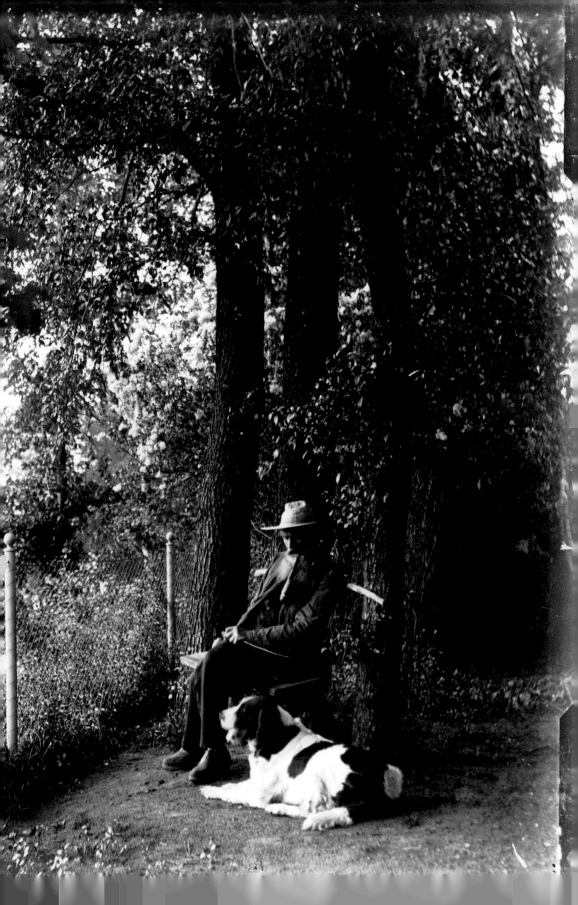

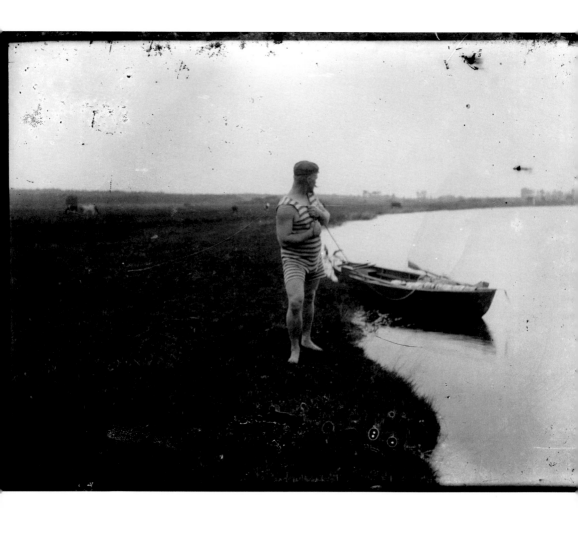

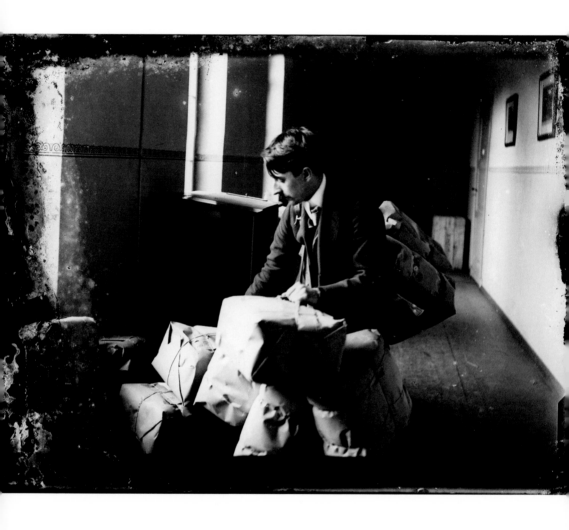

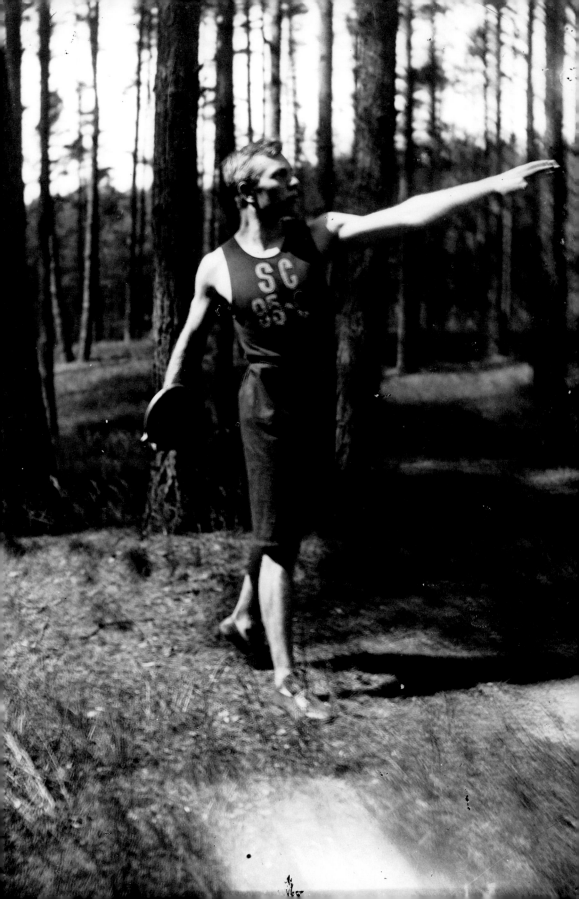

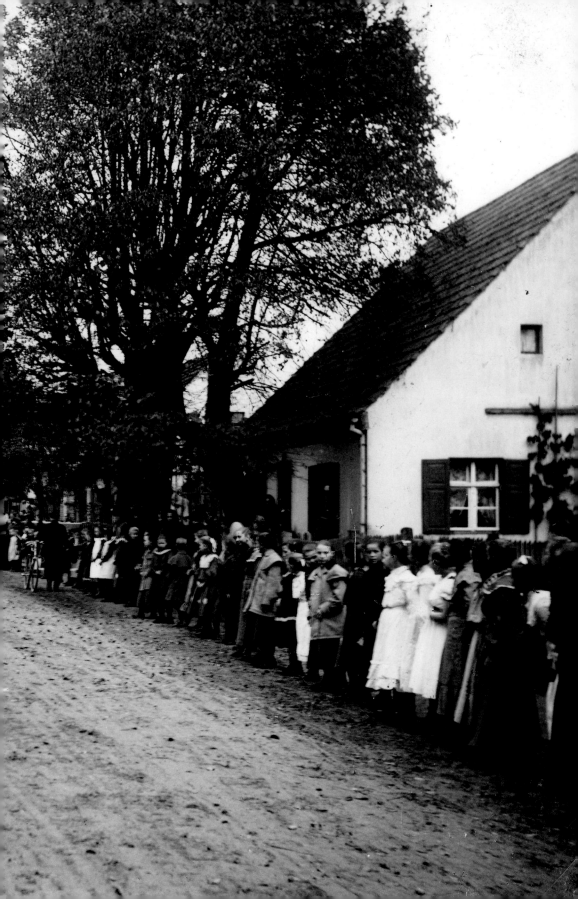

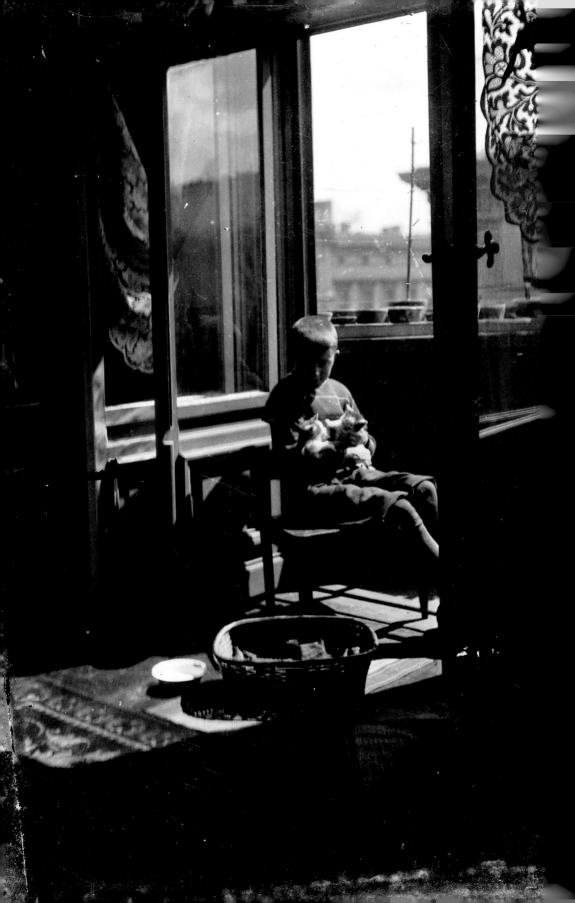

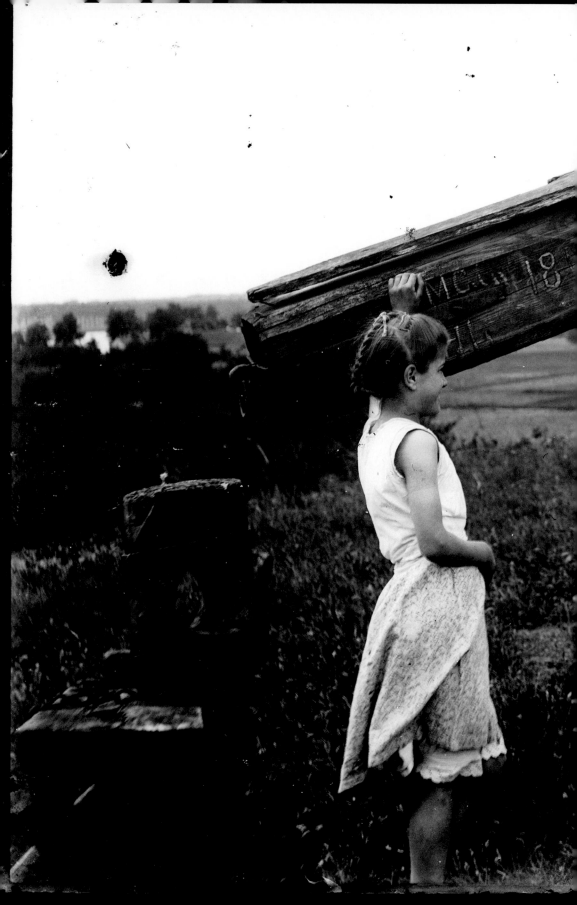

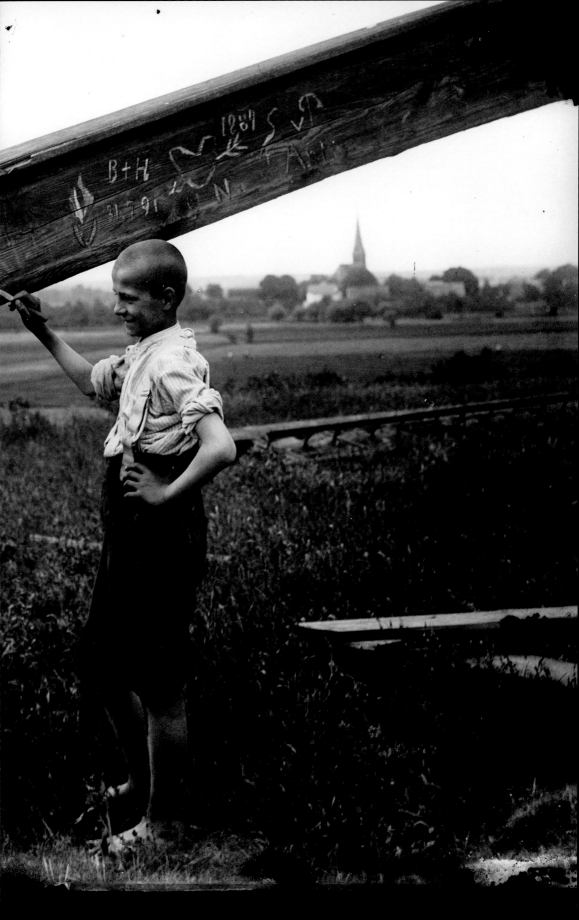

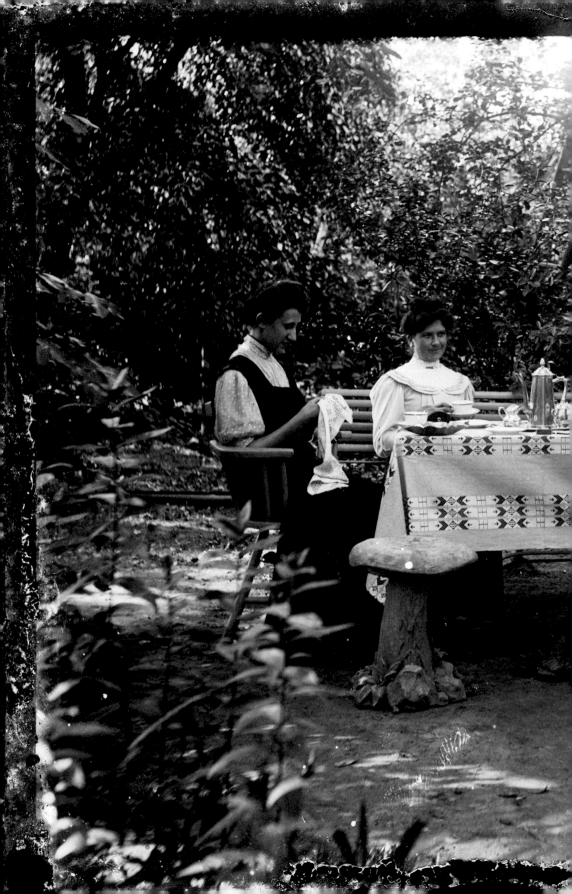

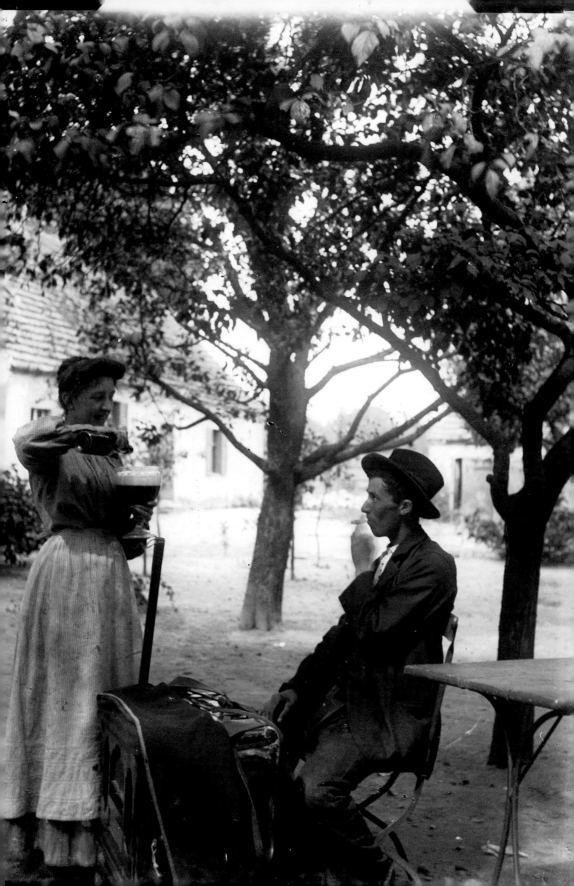

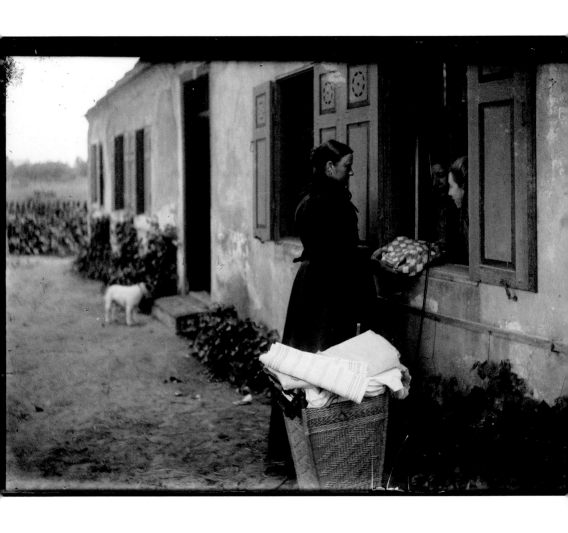

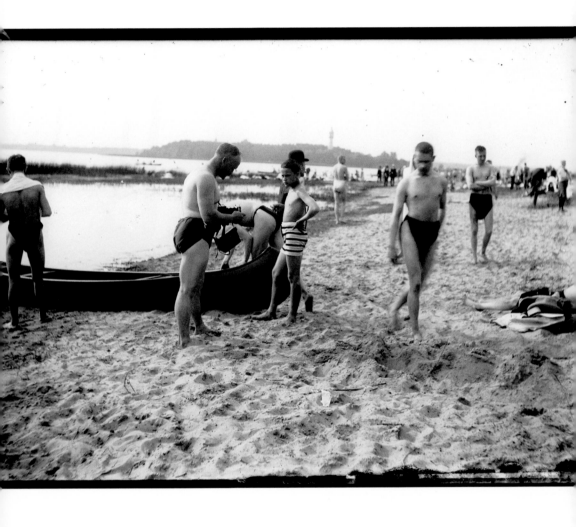

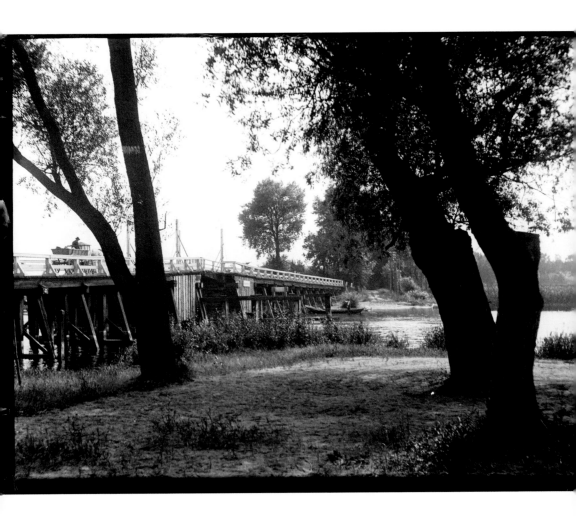

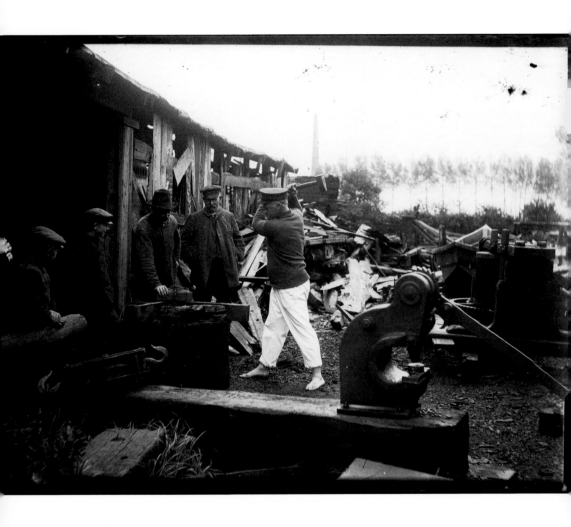

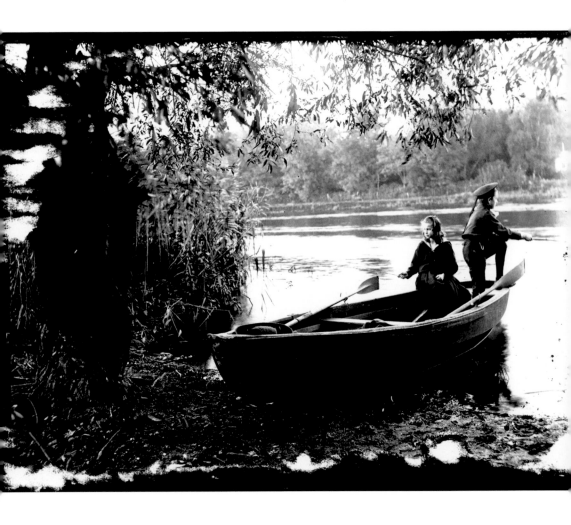

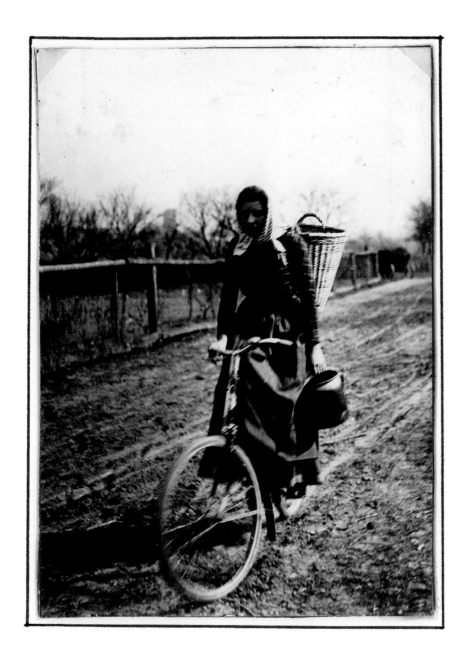

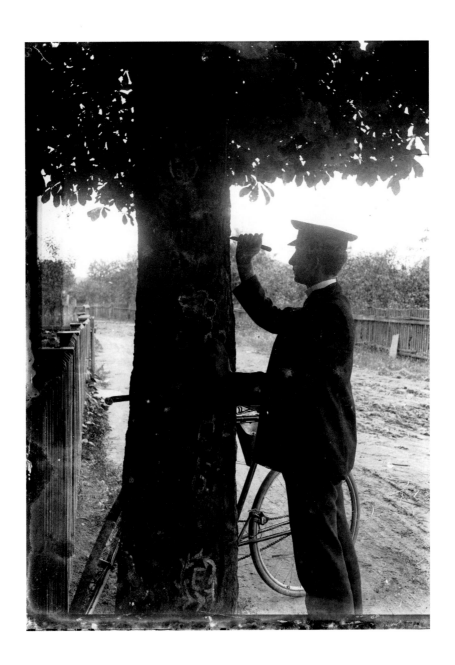

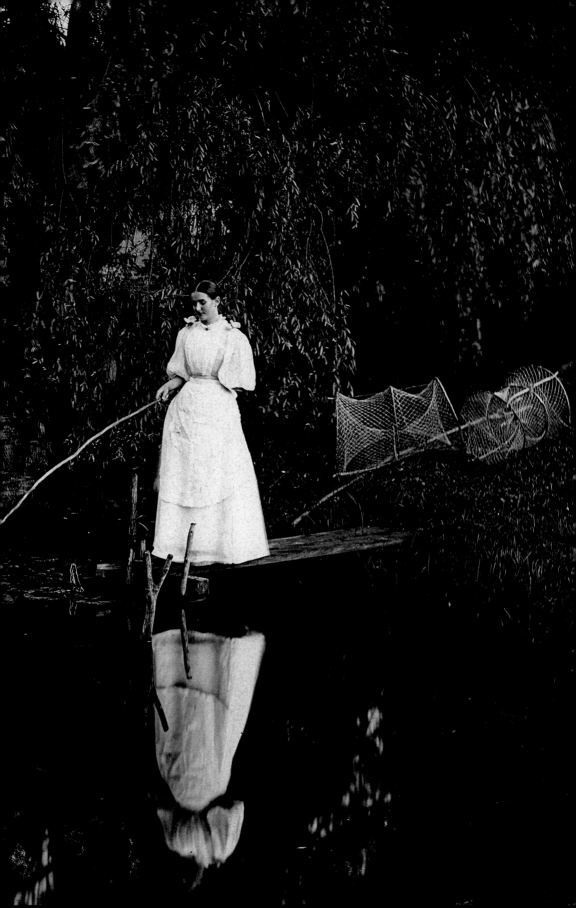

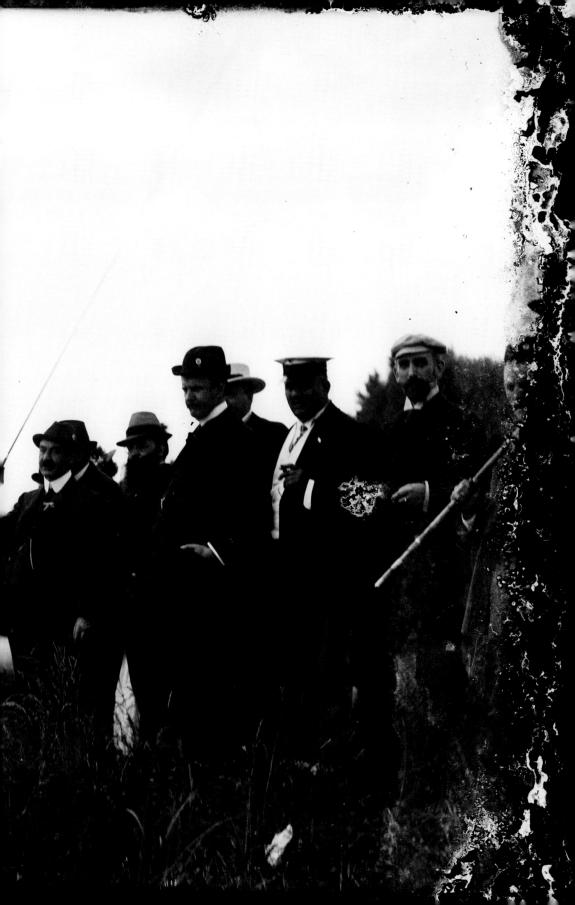

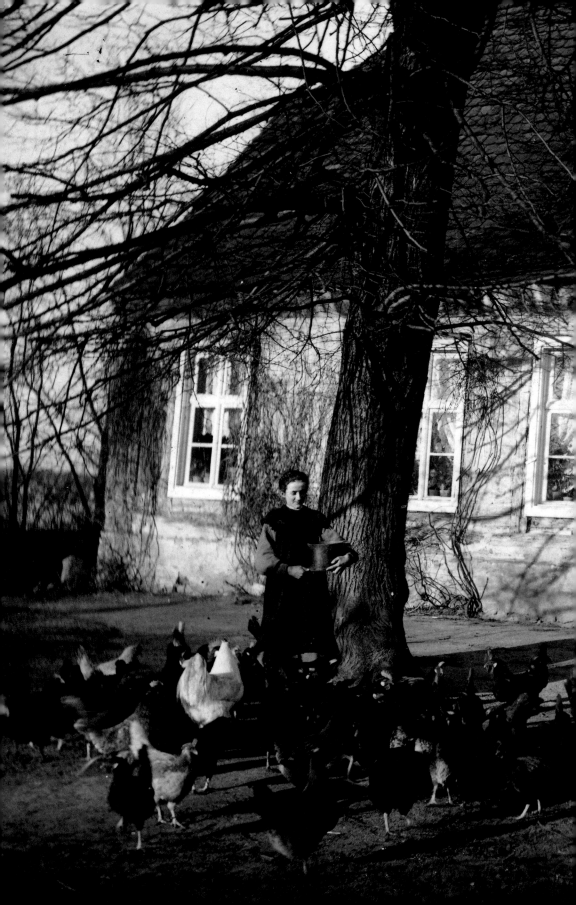

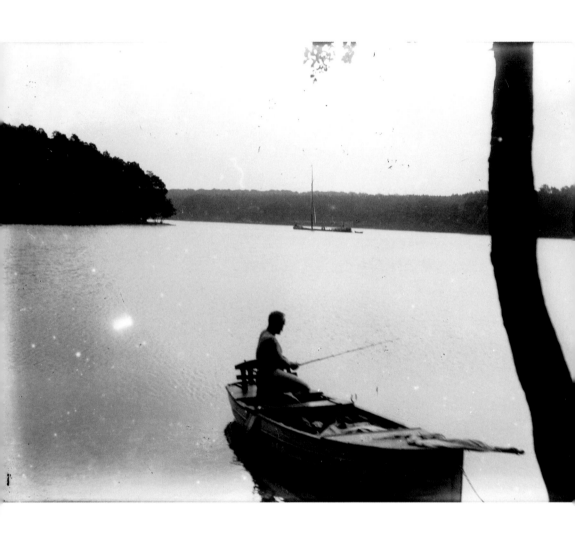

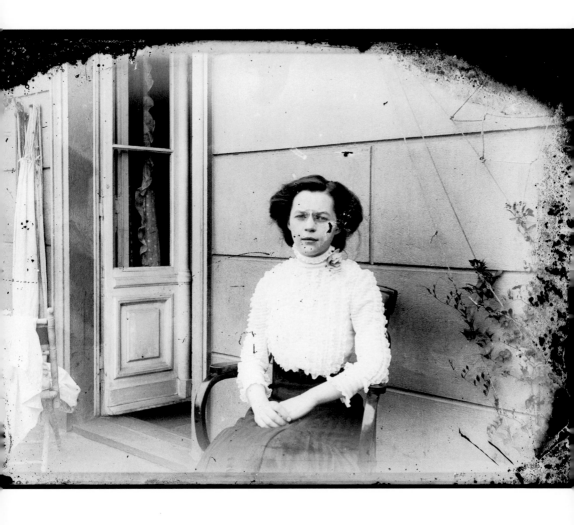

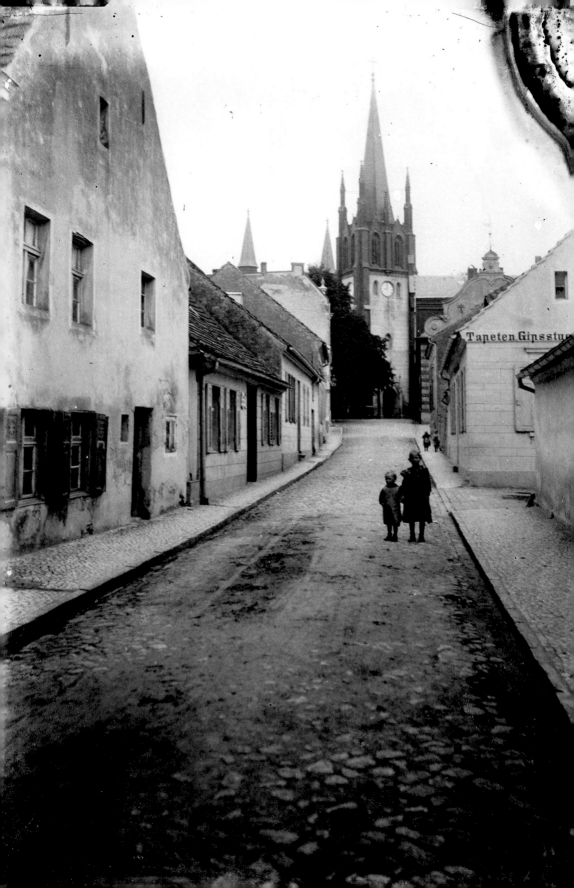

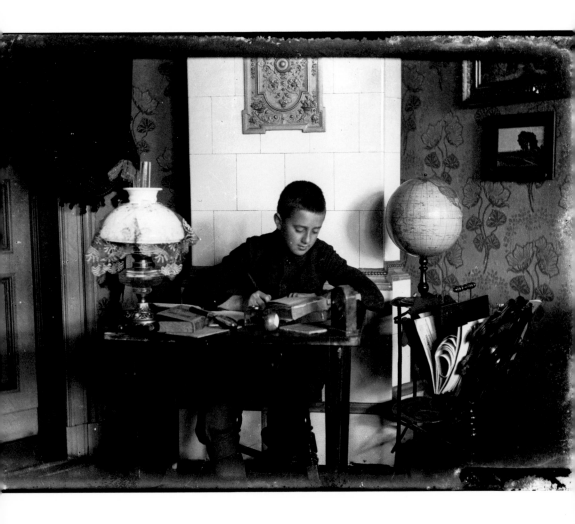

139

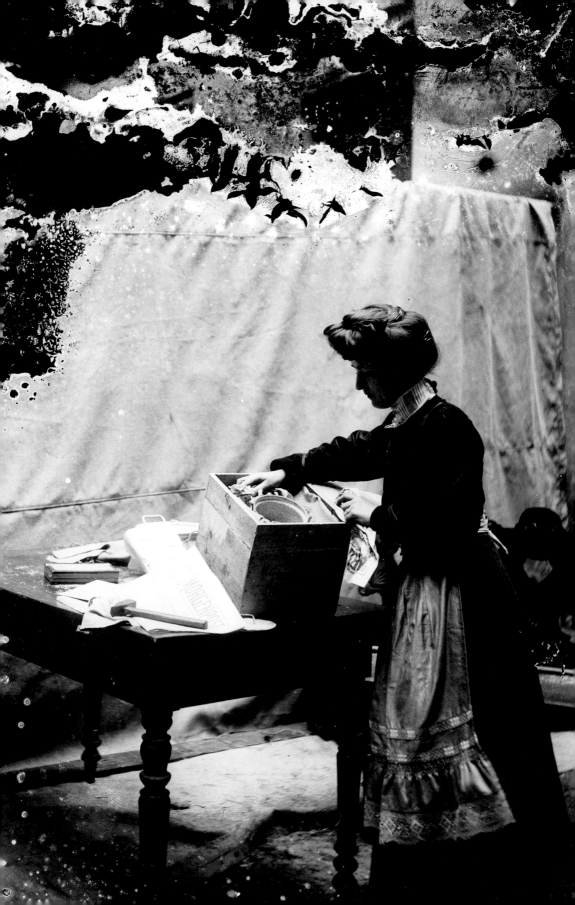

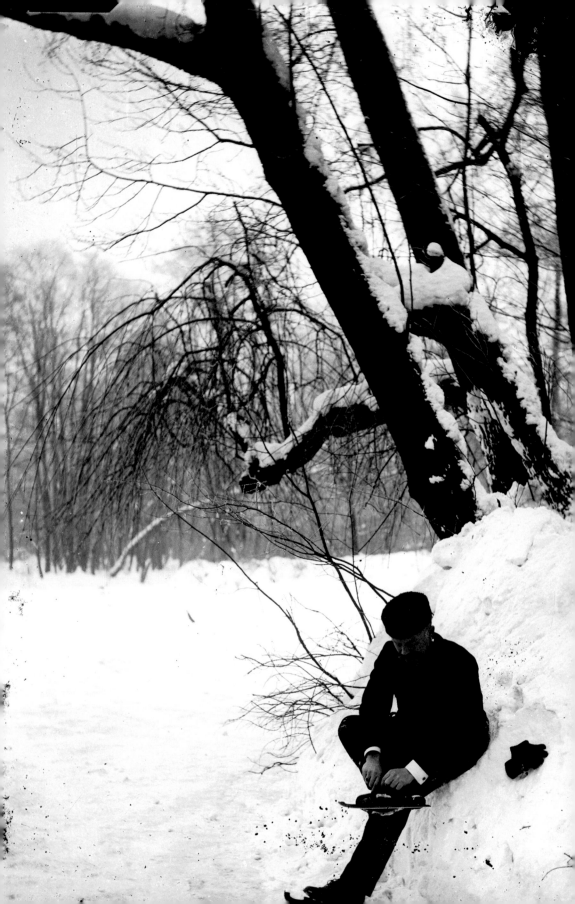

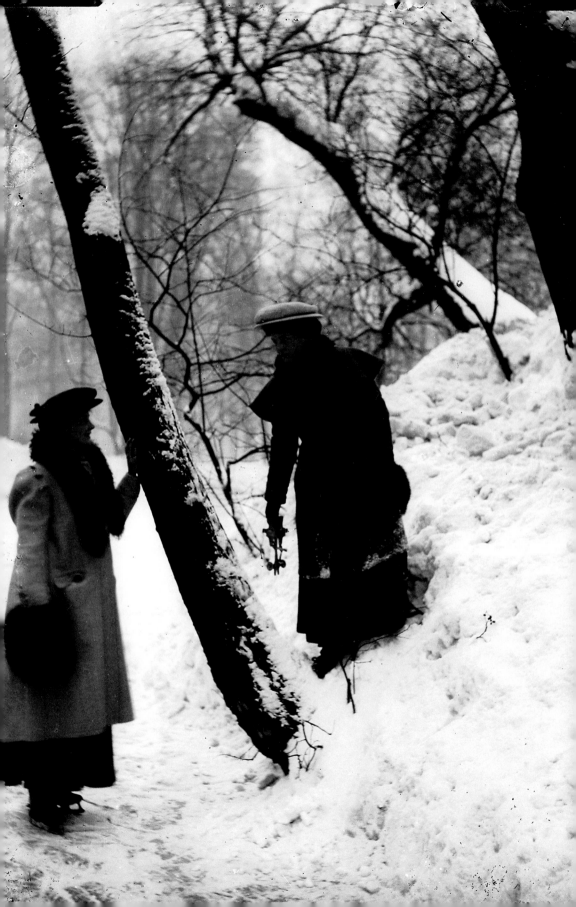

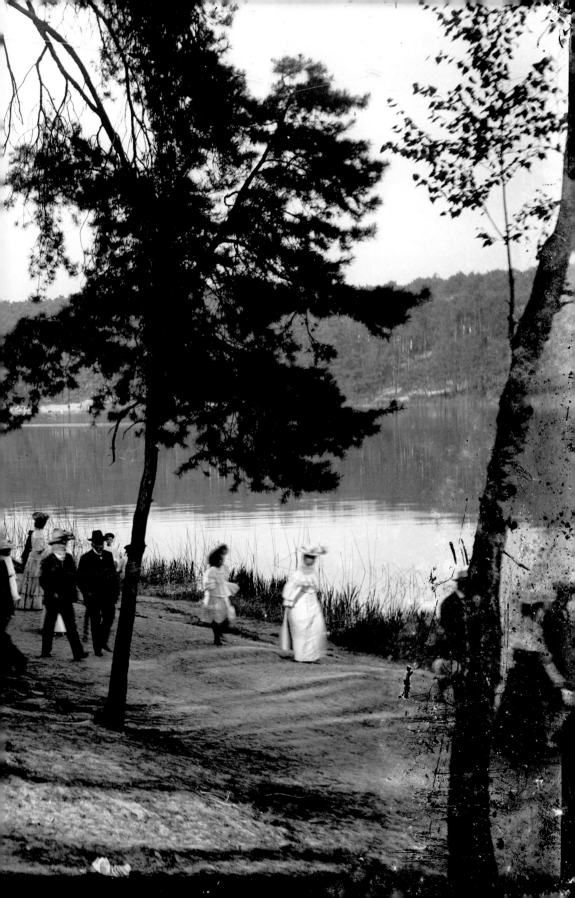

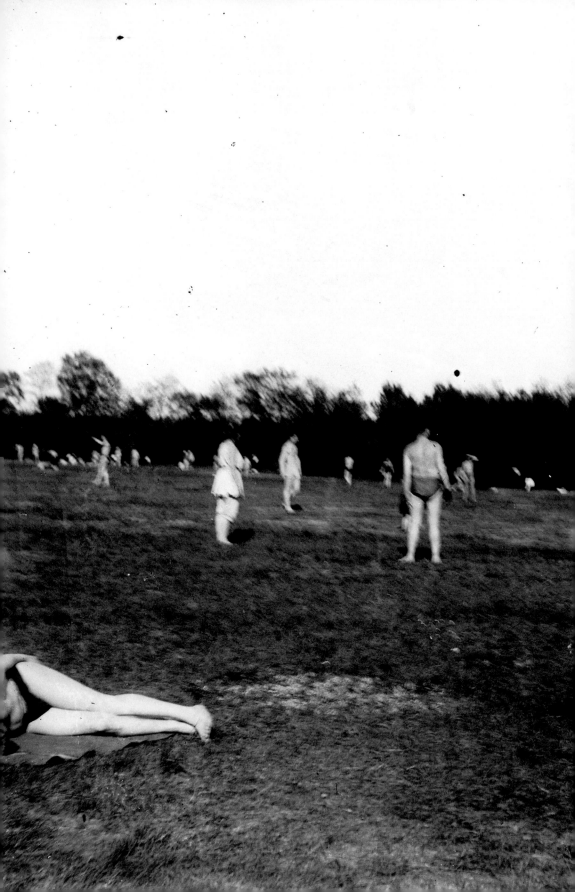

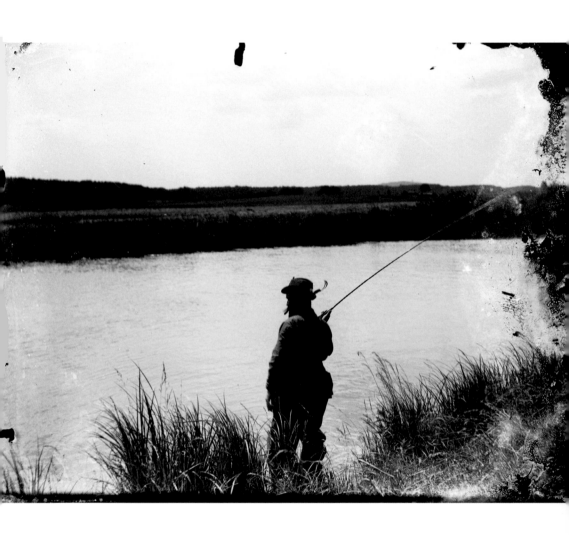

149

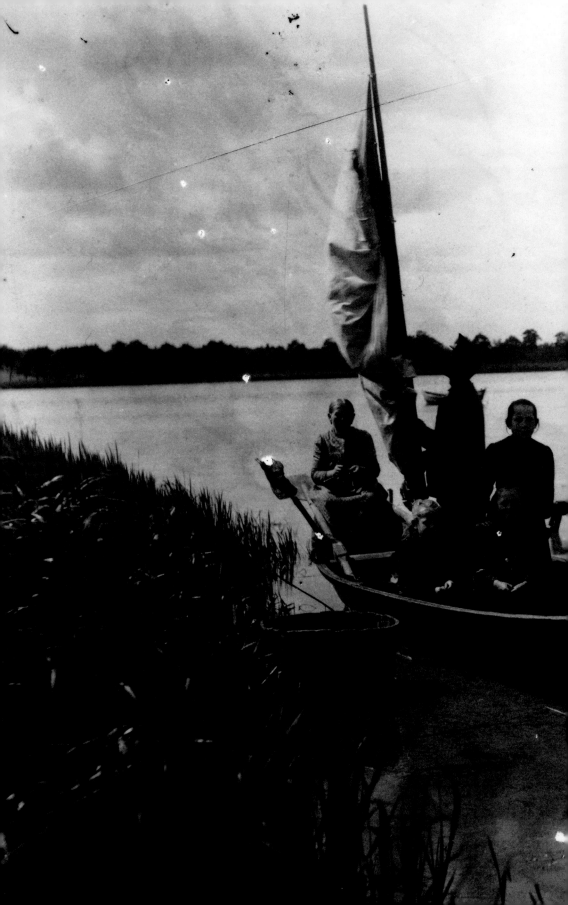

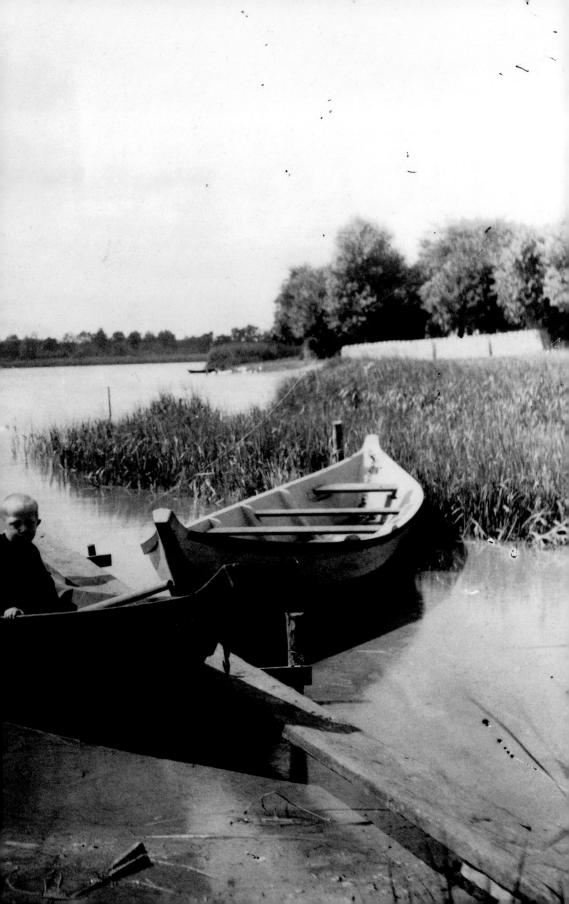

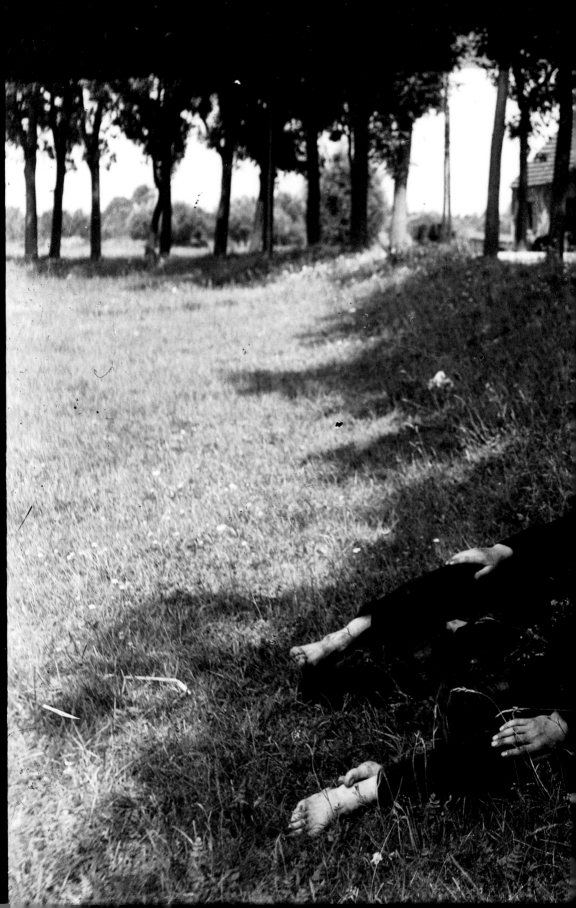

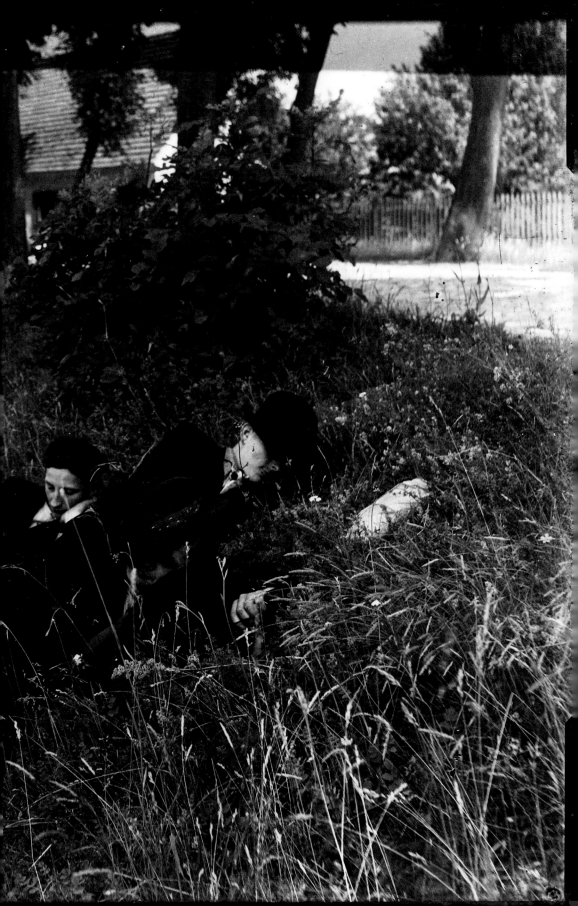

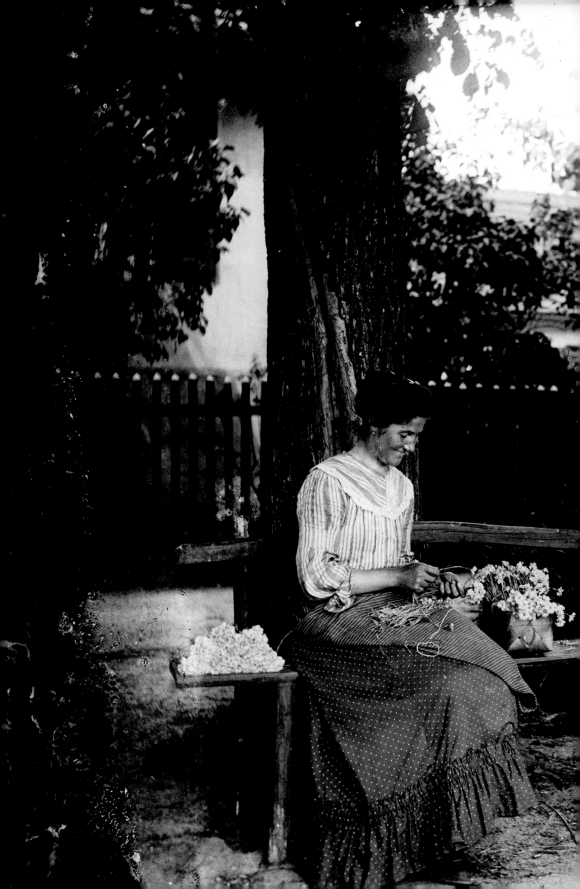

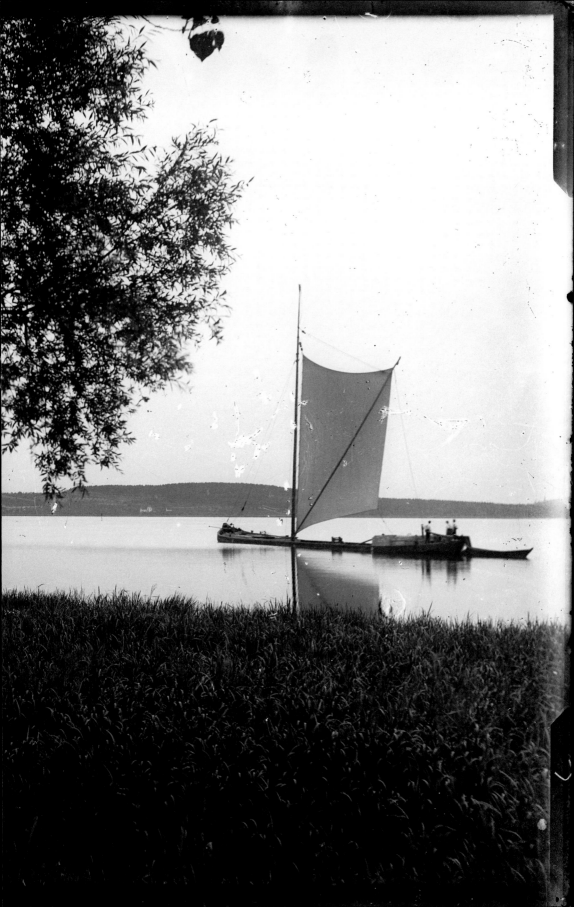

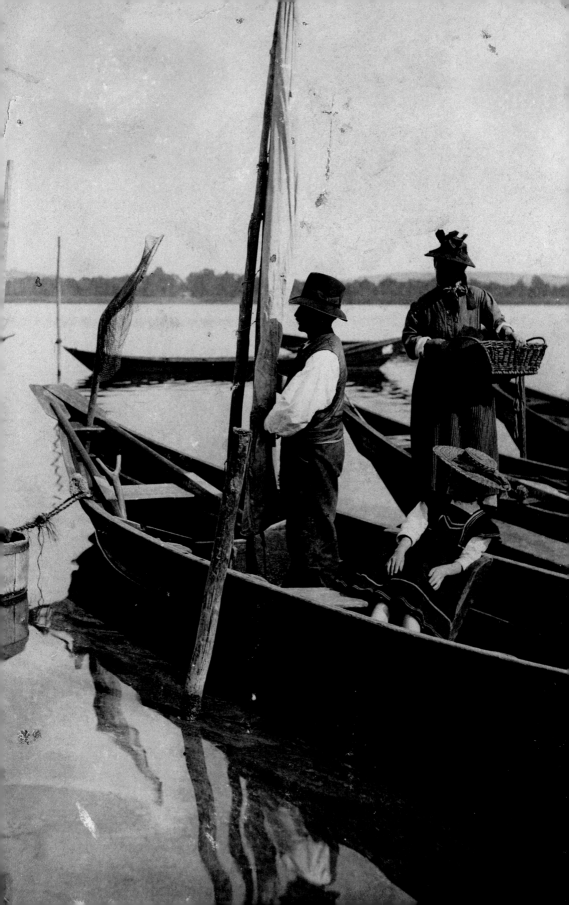

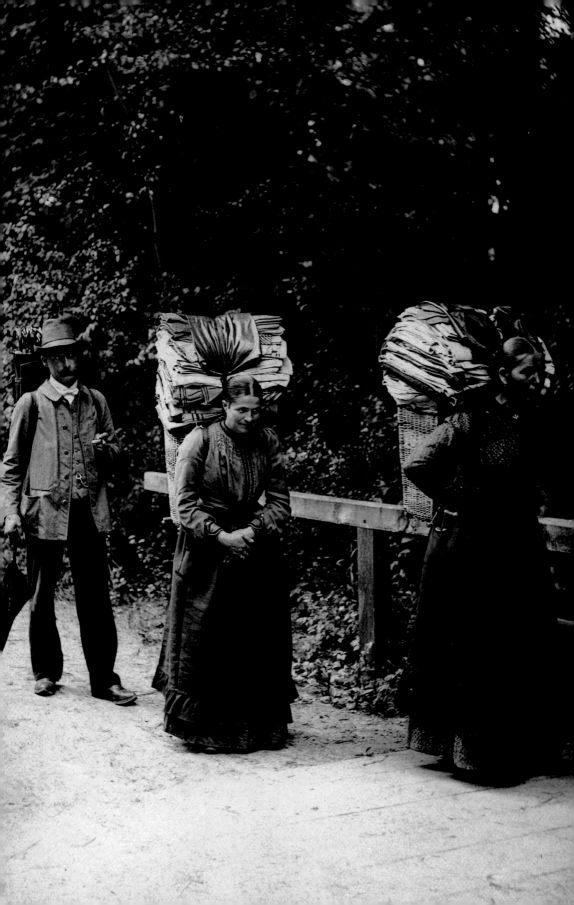

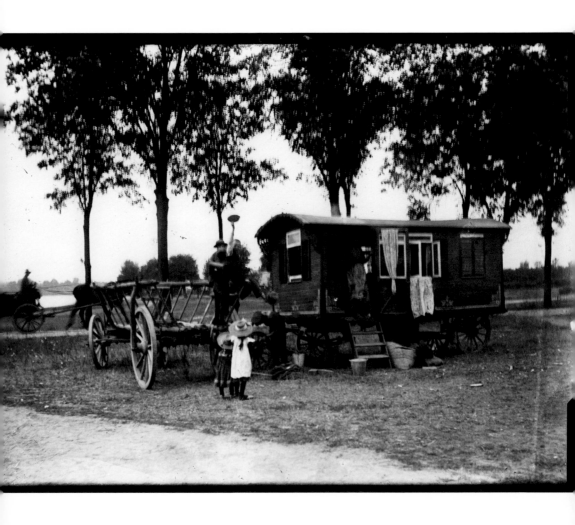

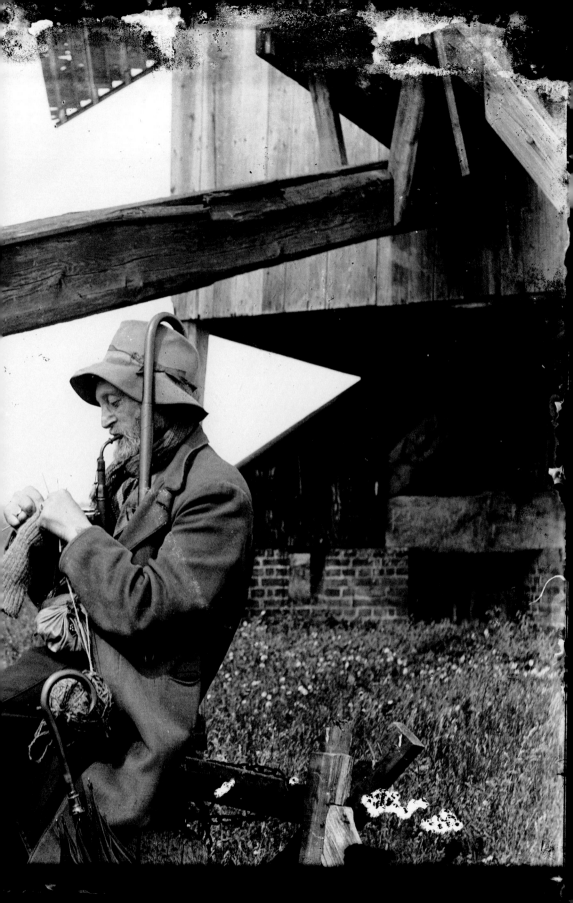

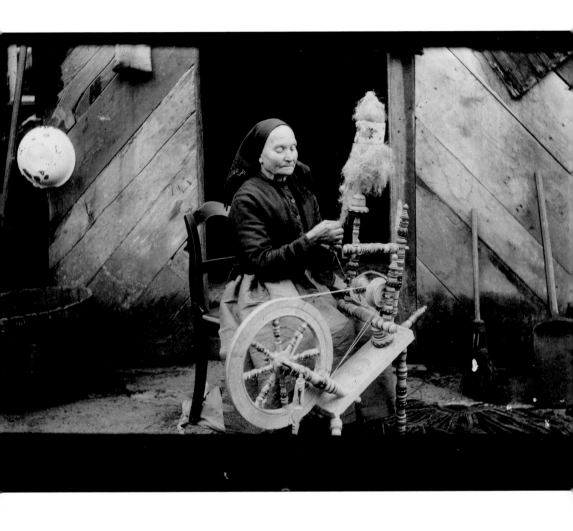

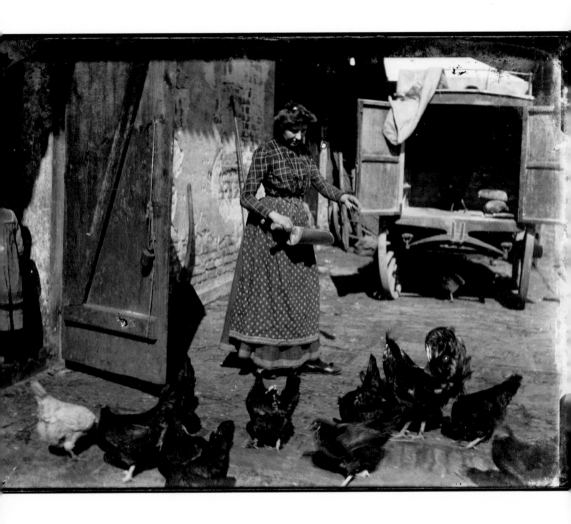

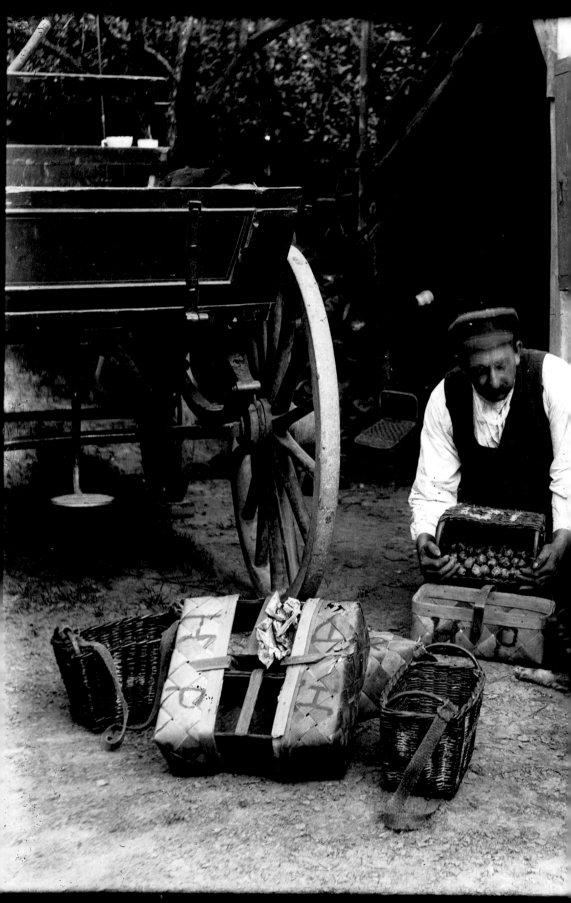

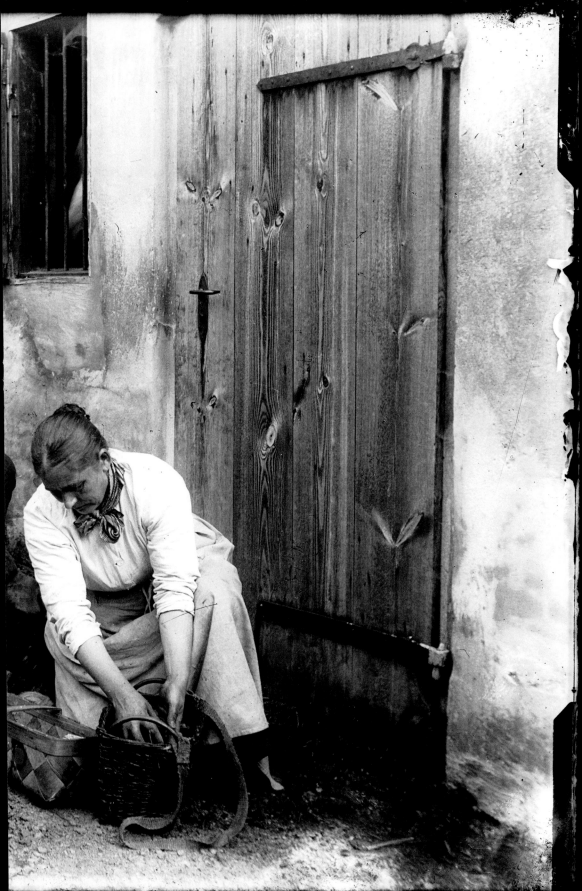

173

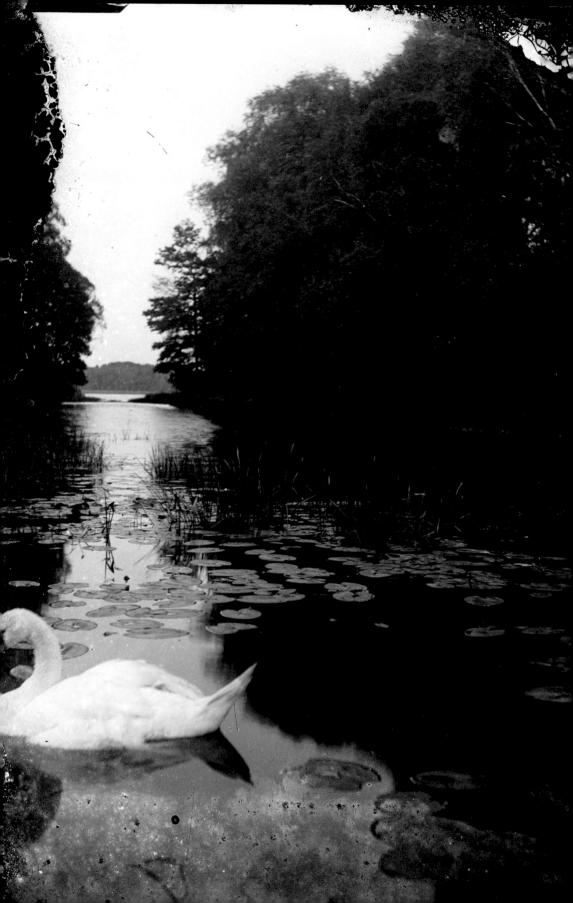

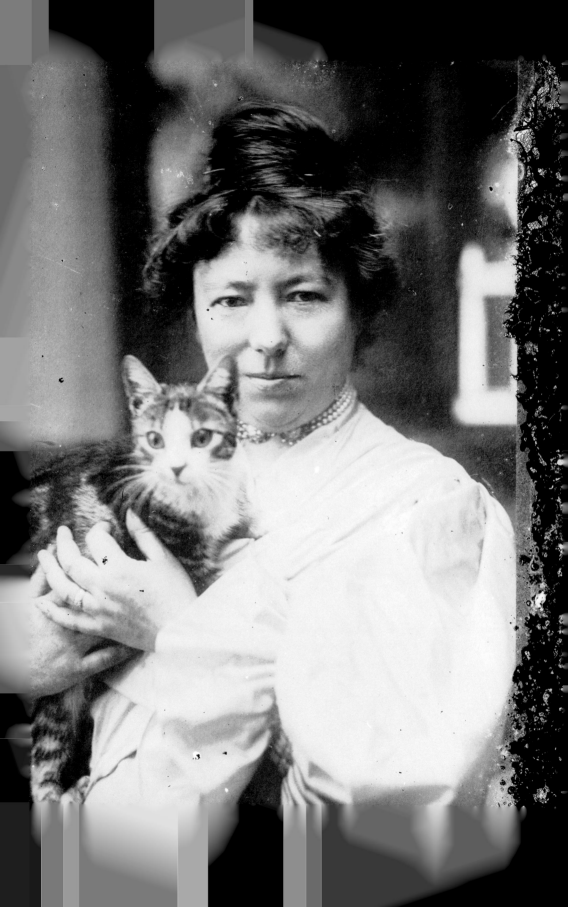

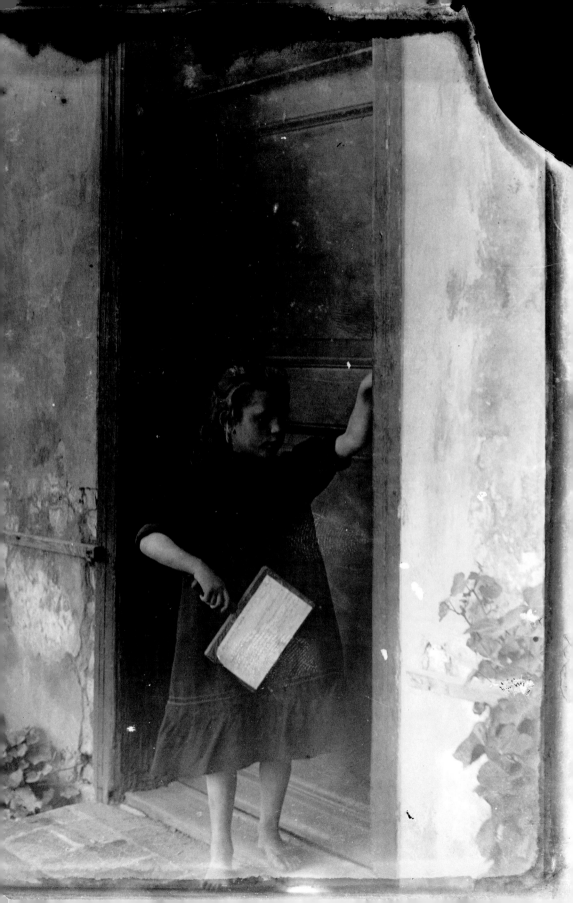

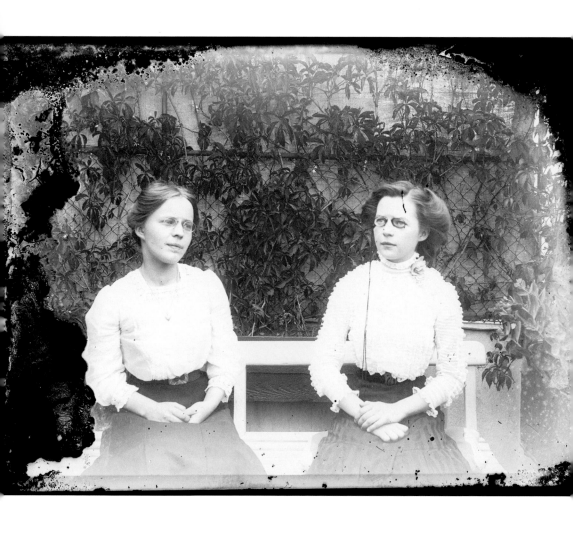

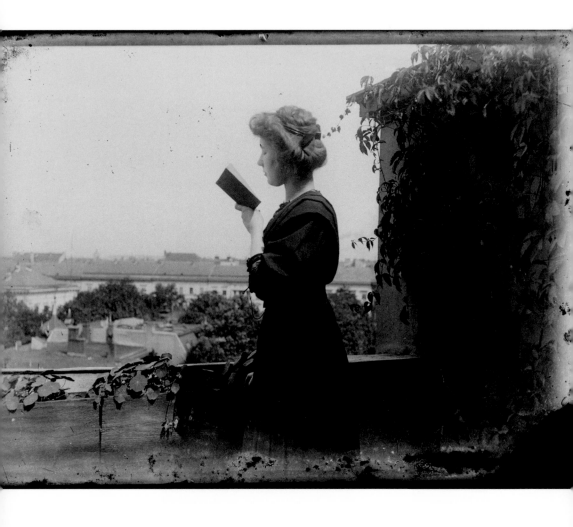

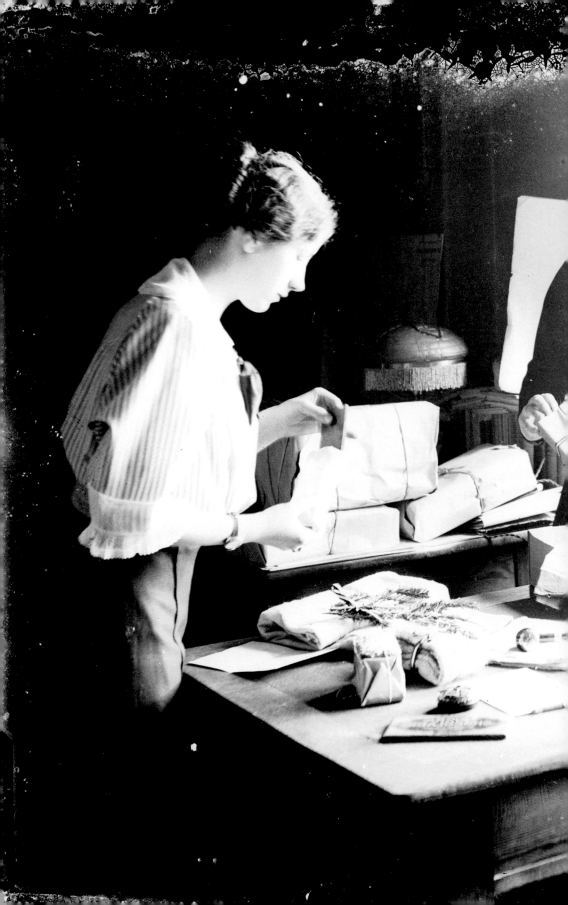

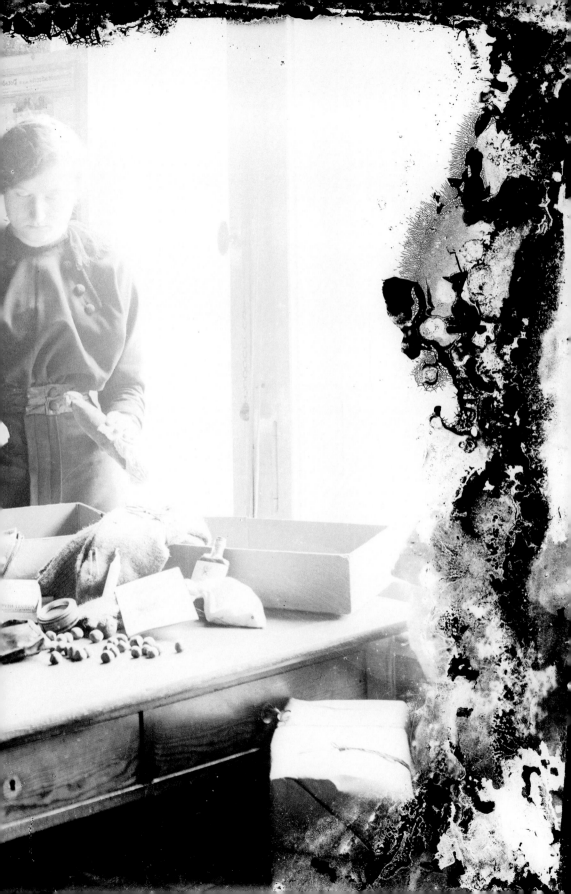

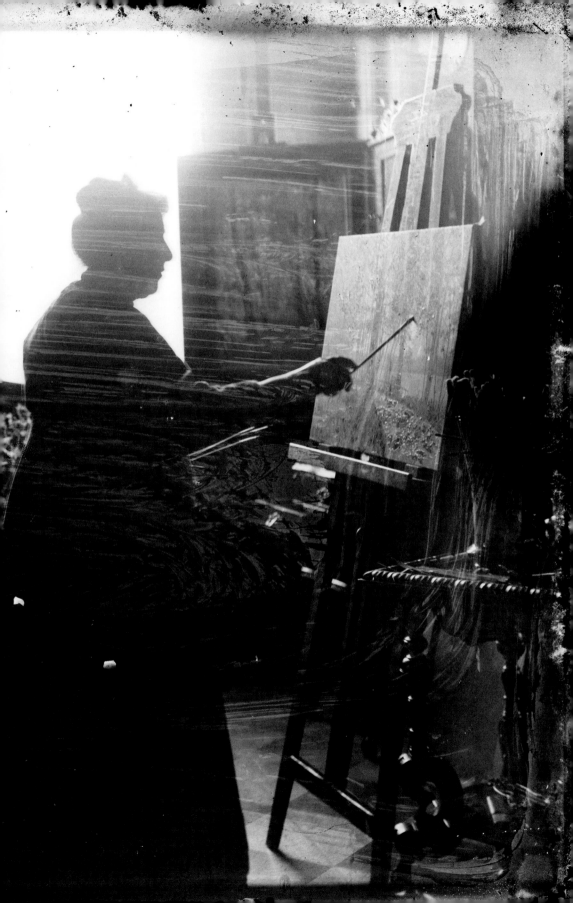

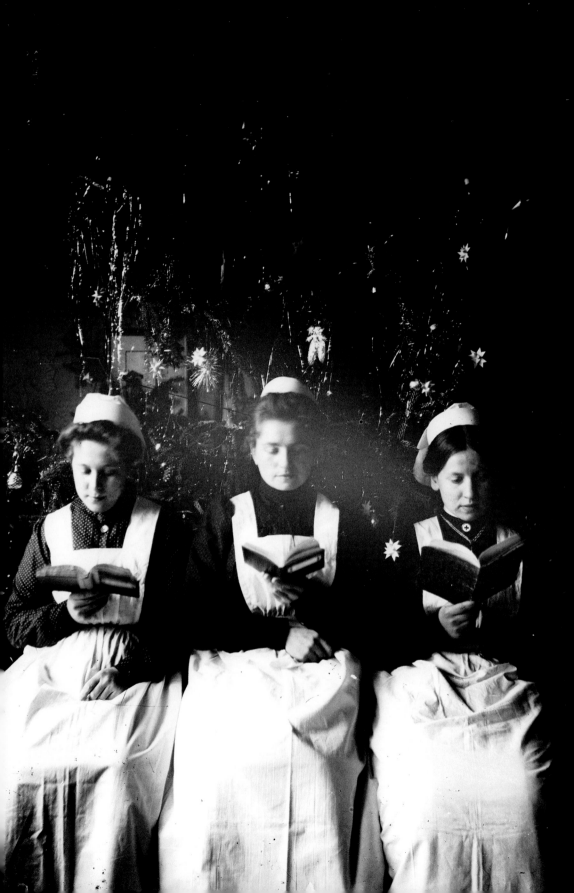

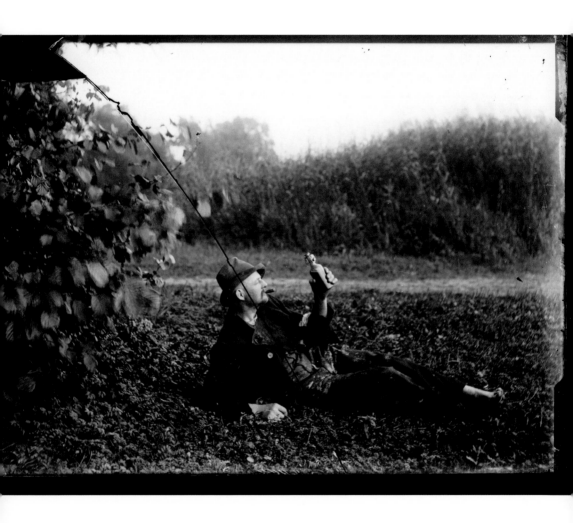

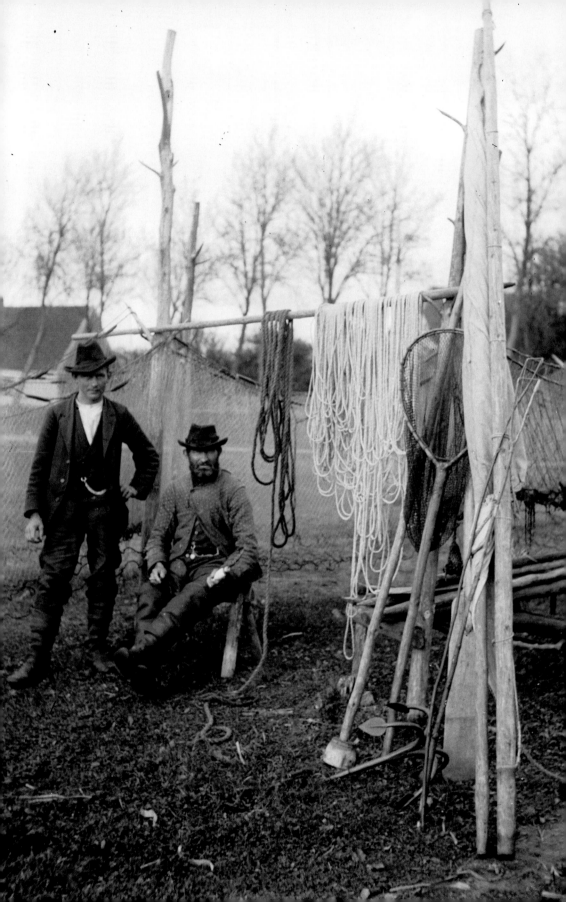

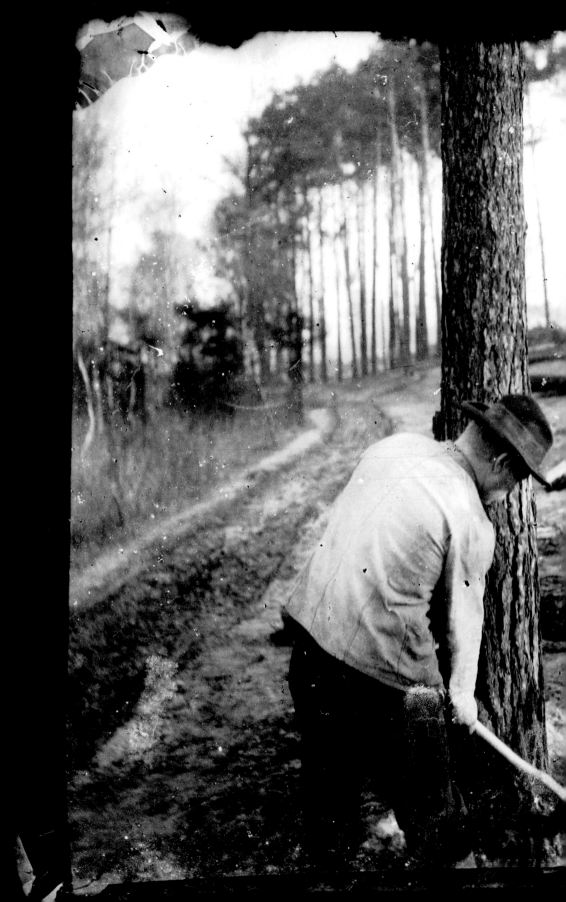

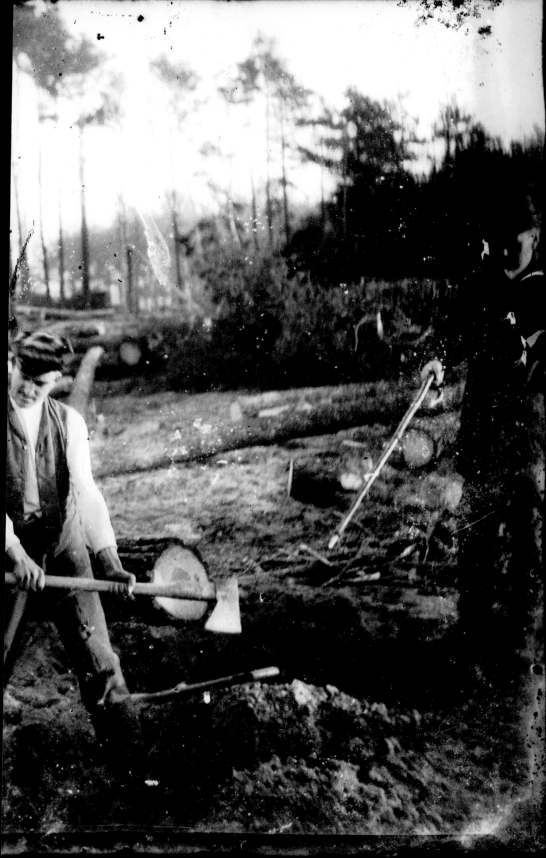

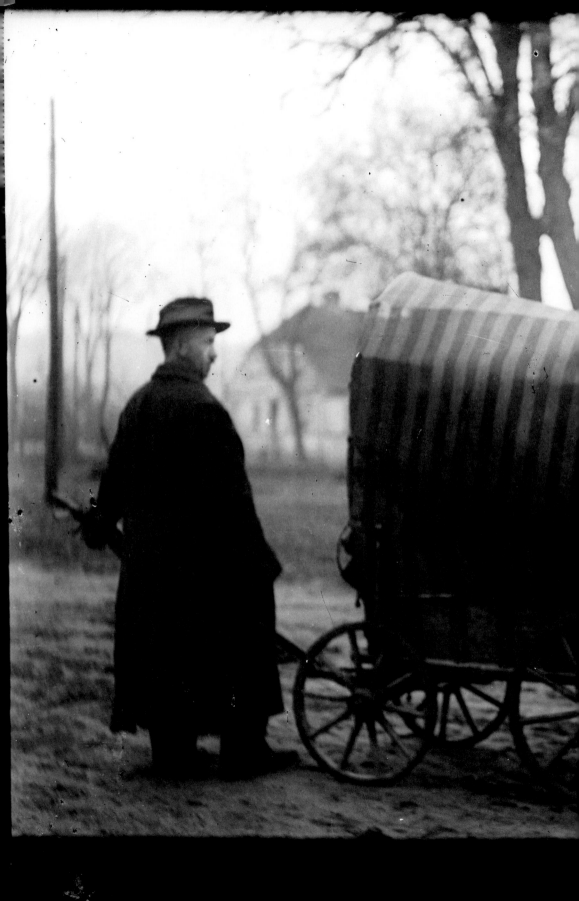

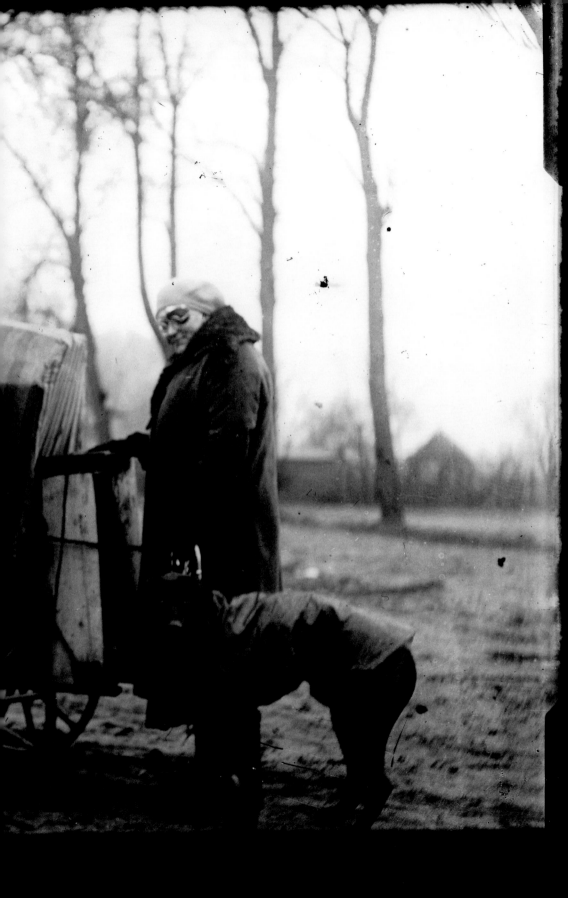

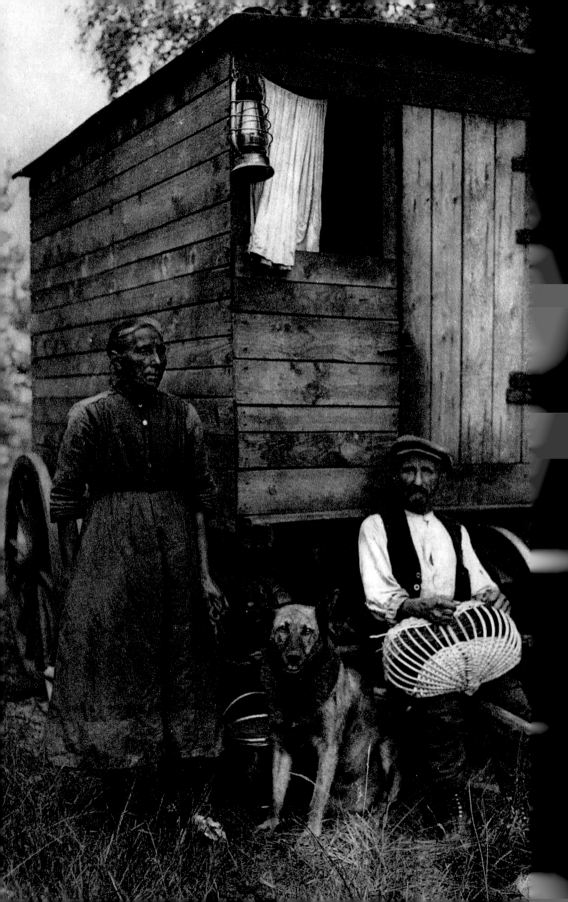

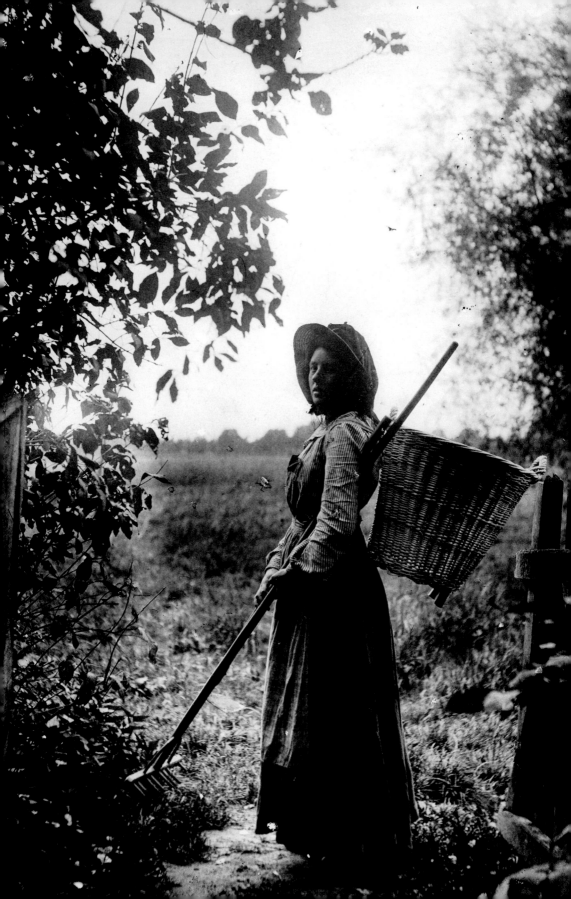

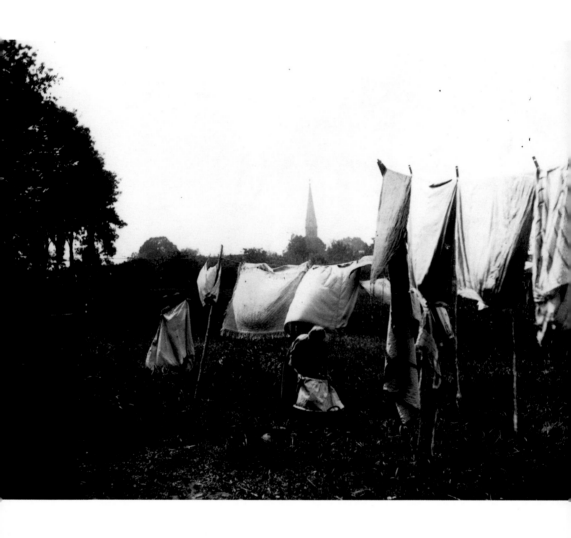

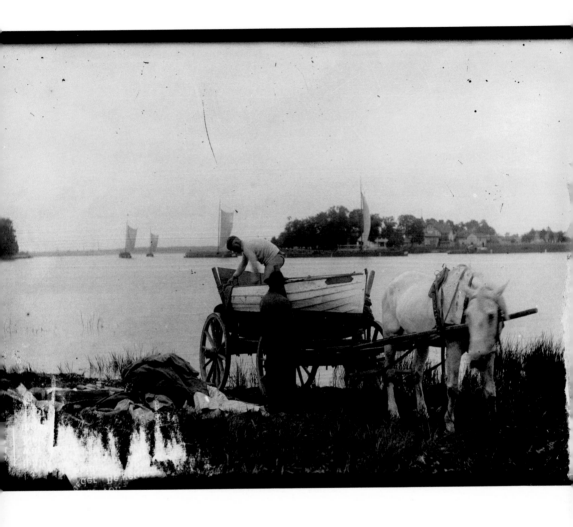

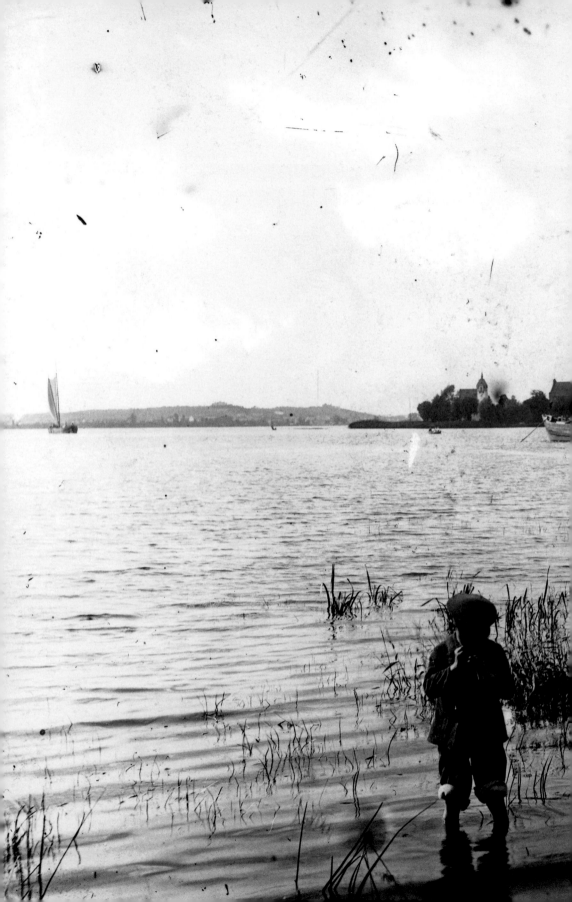

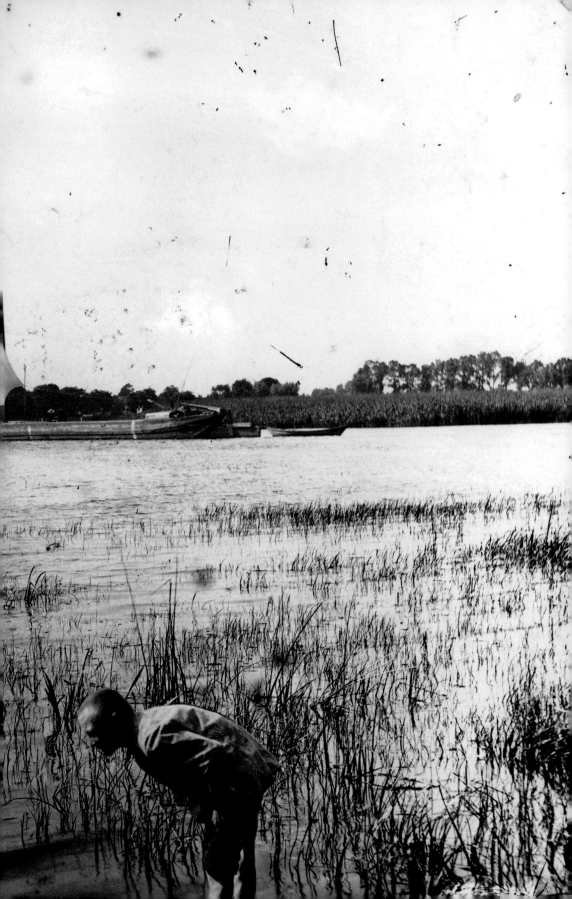

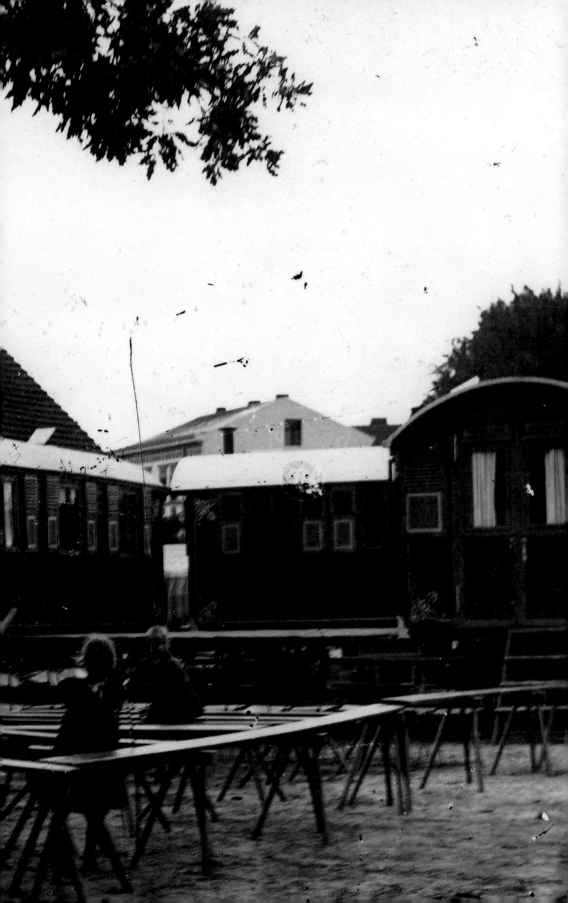

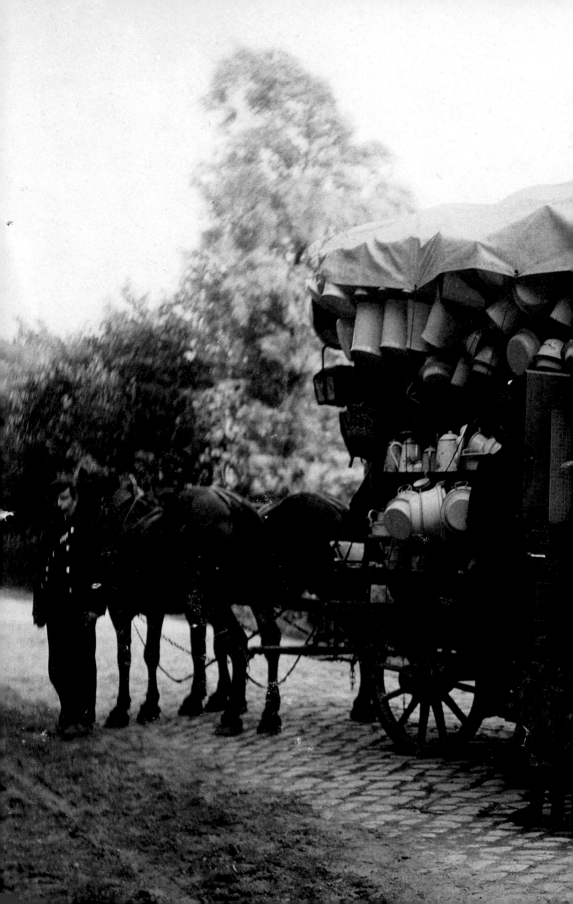

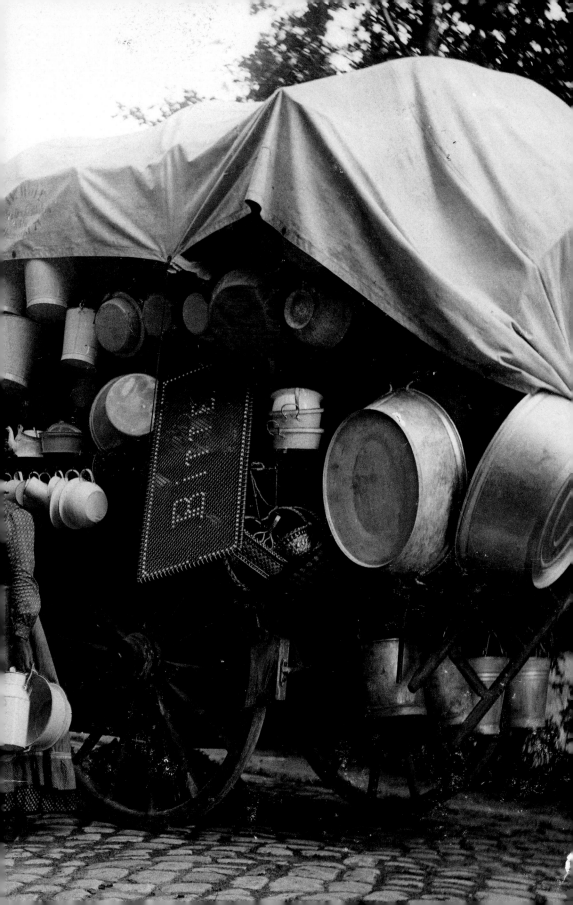

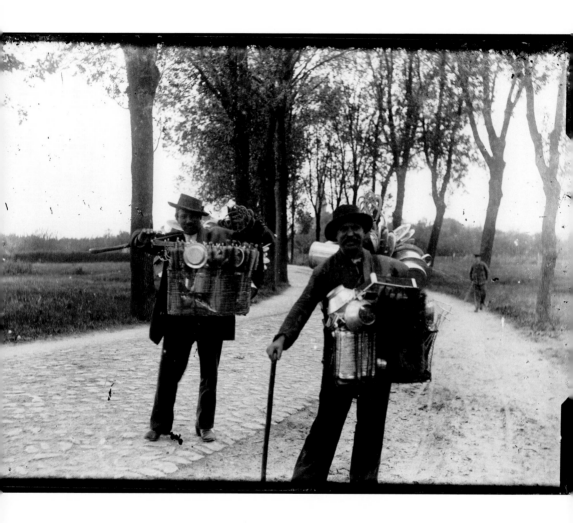

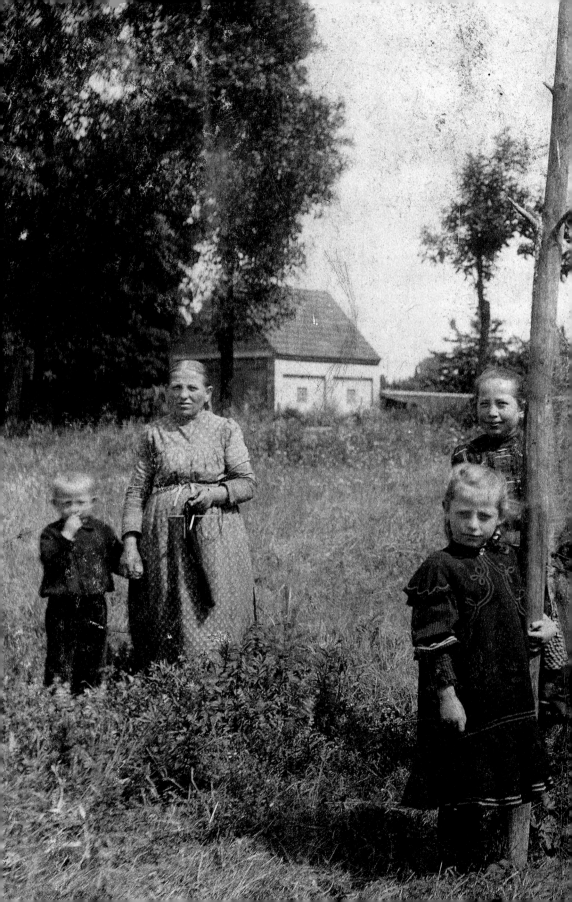

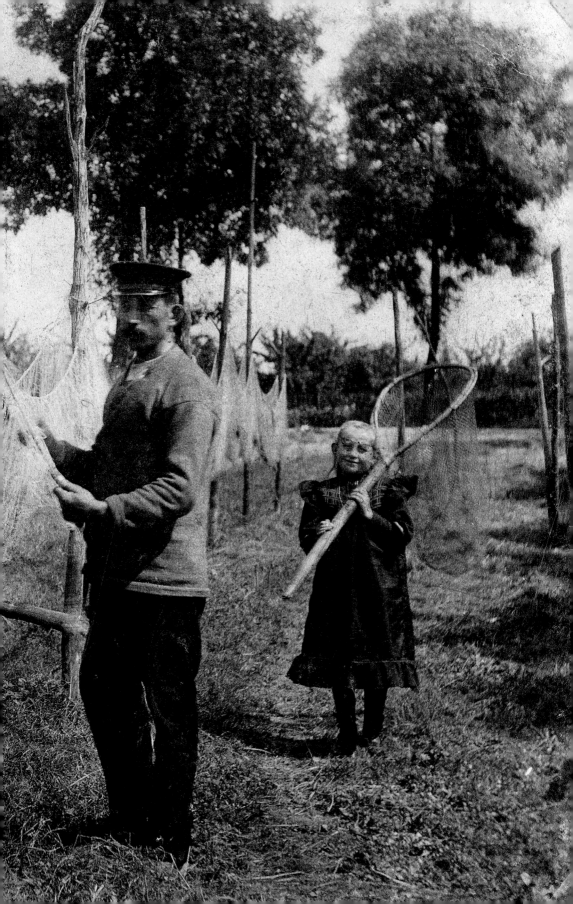

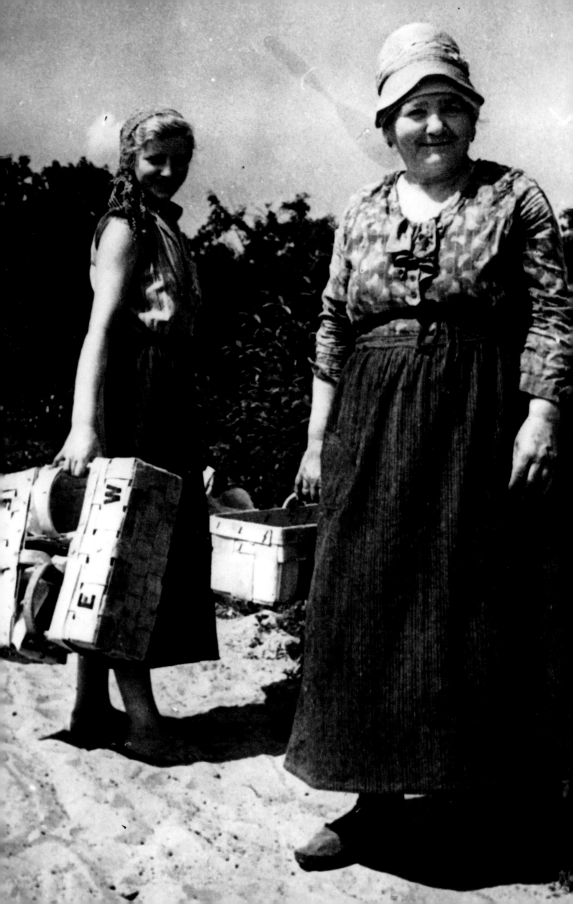

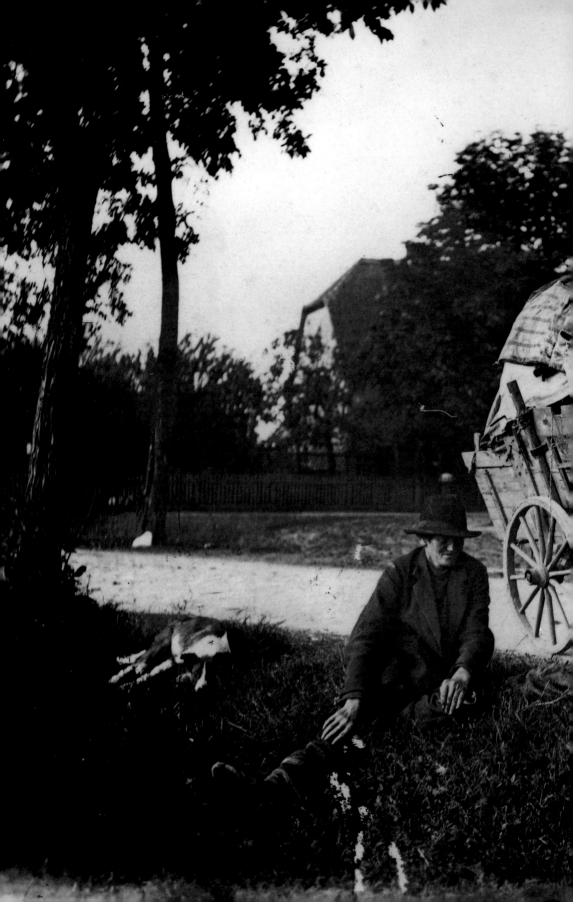

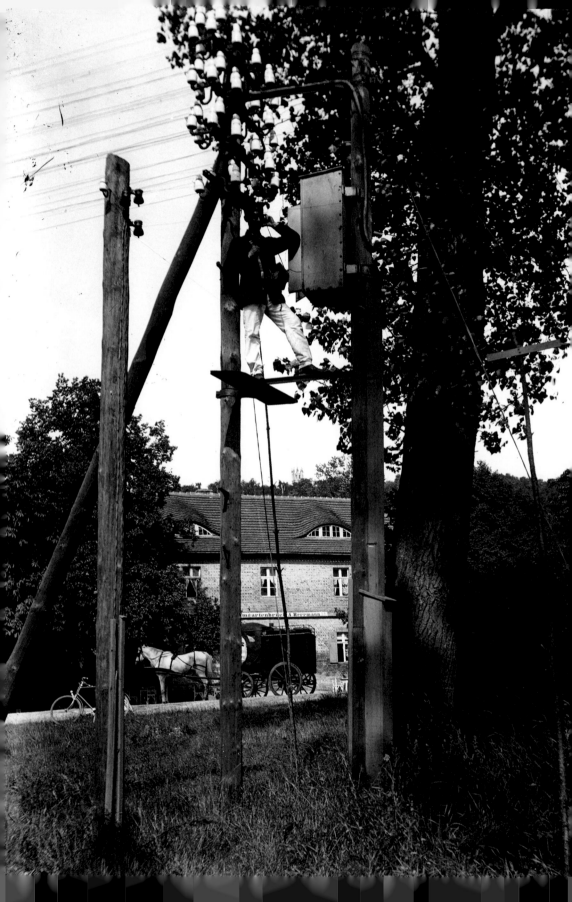

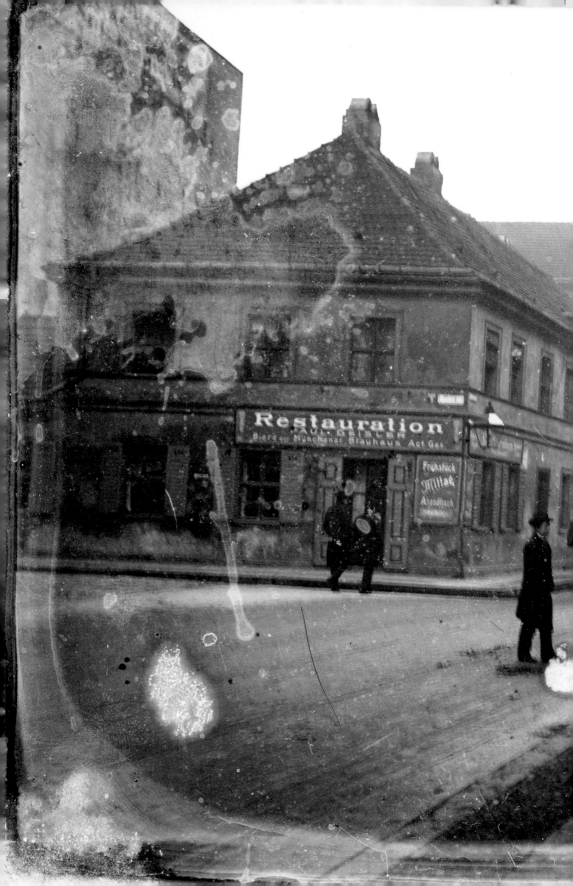

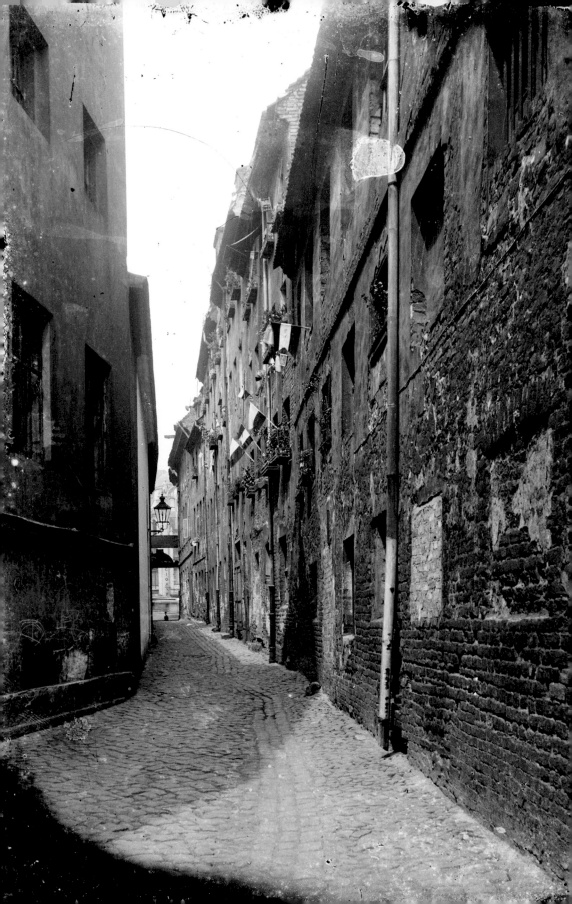

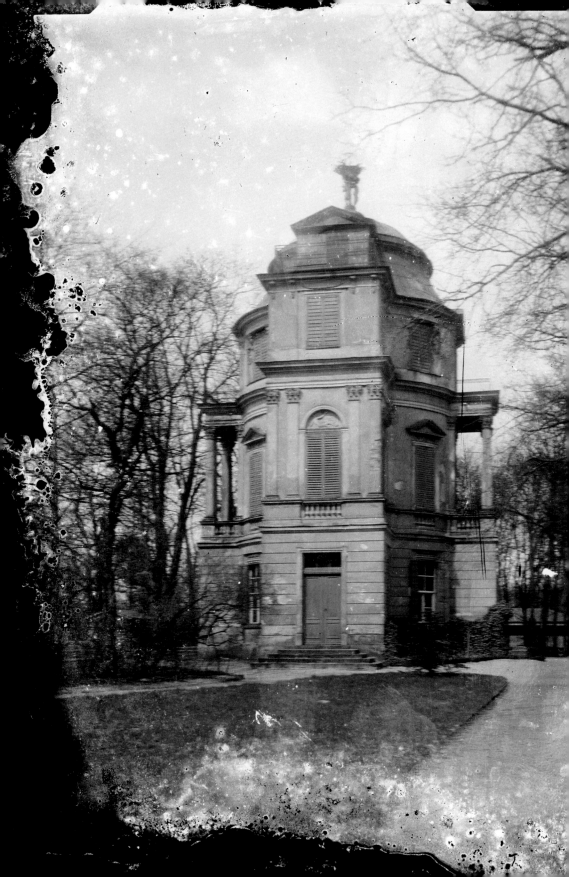

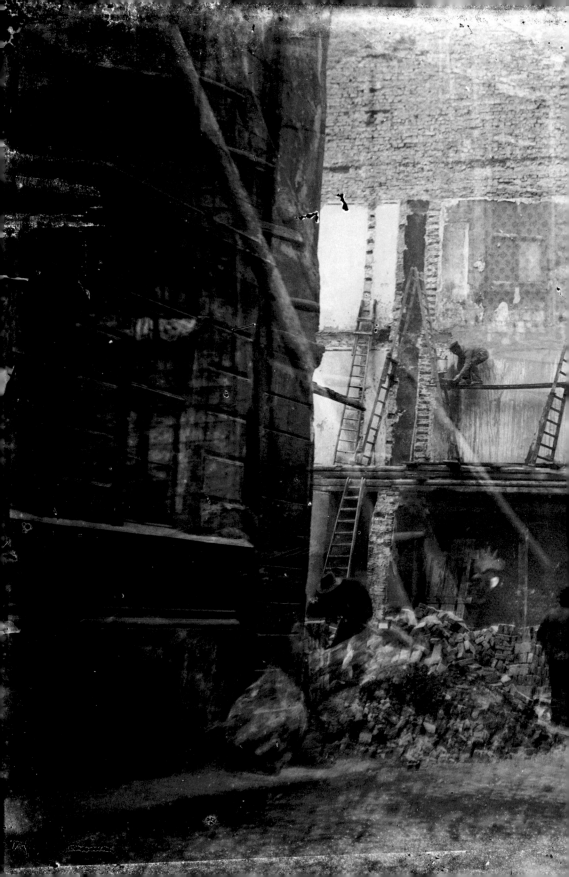

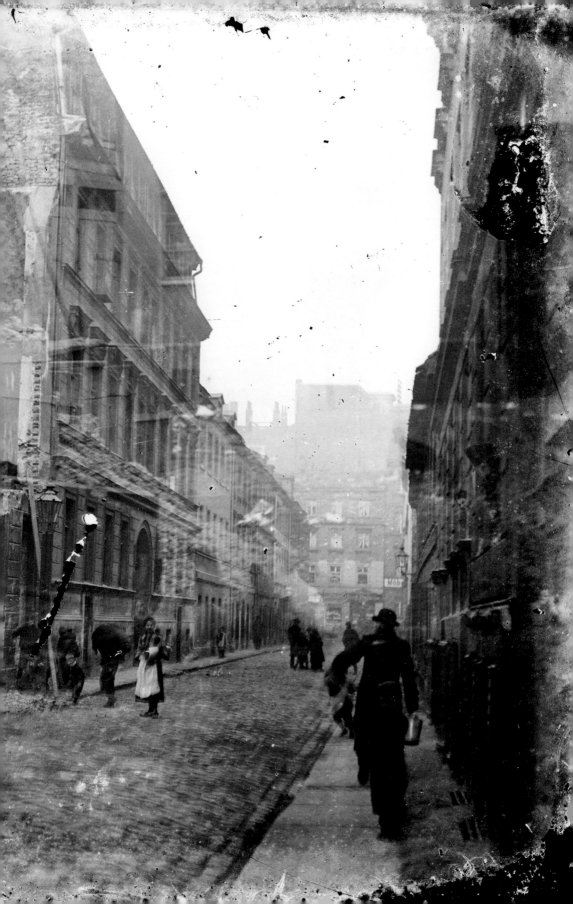

234

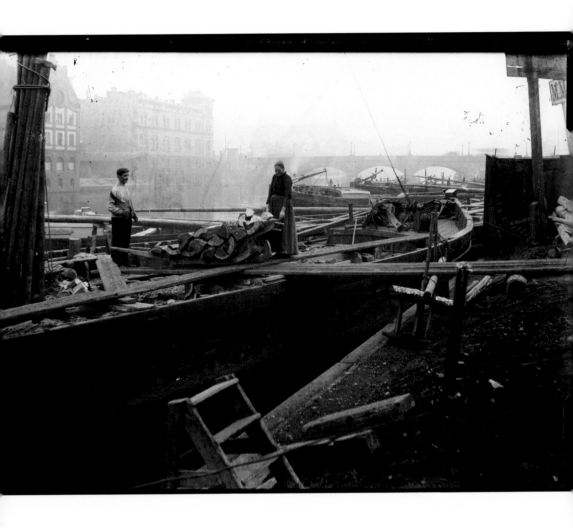

242

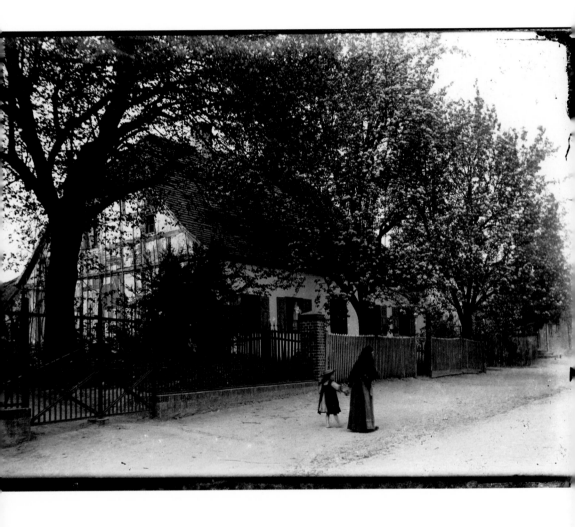

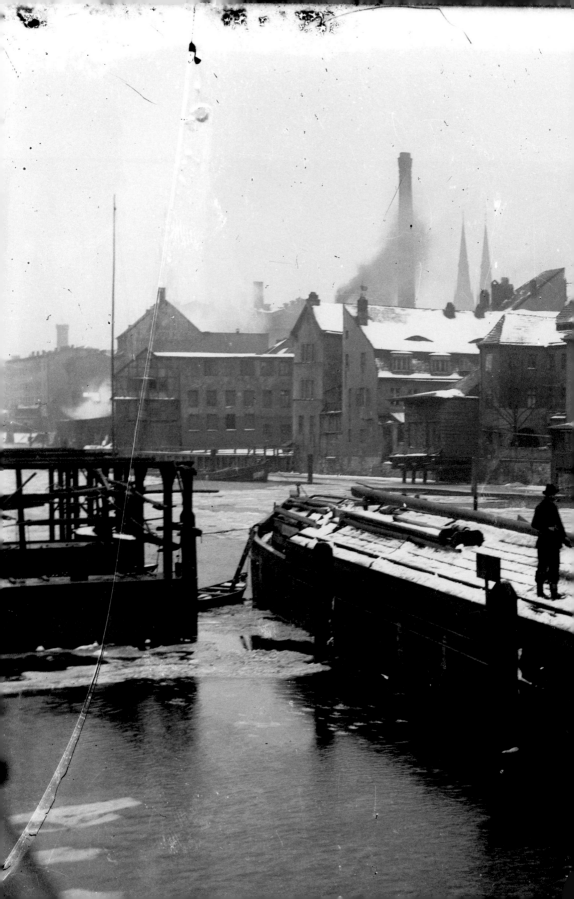

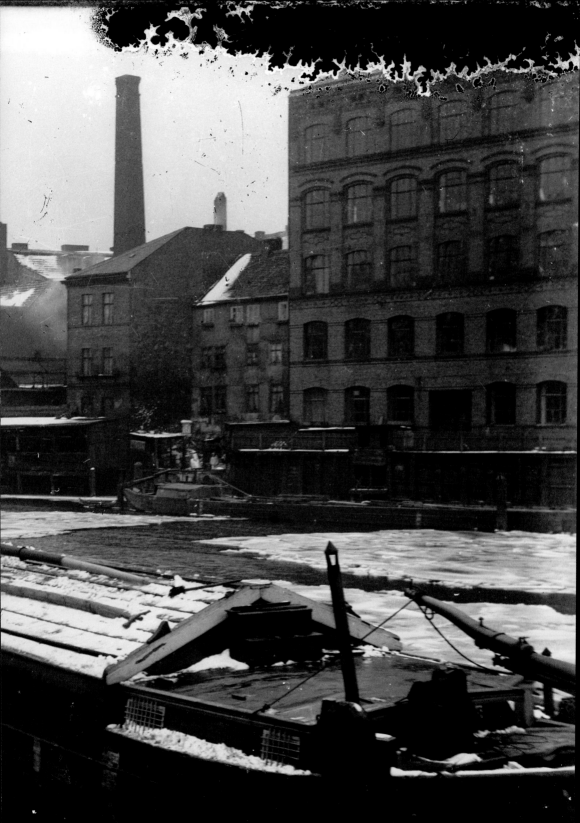

250

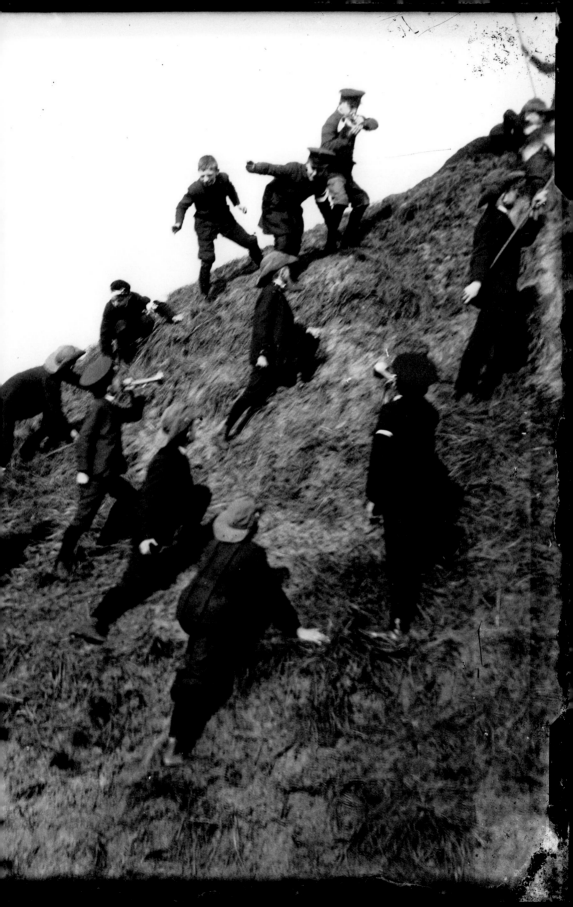

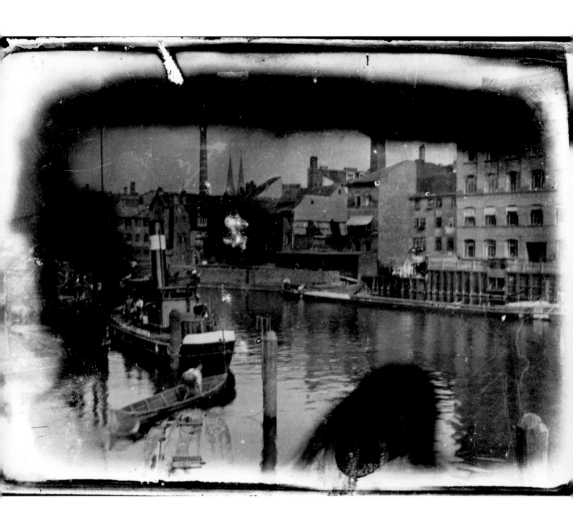

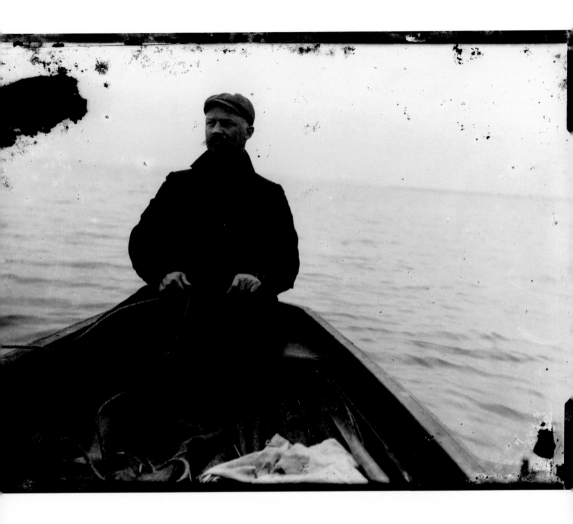

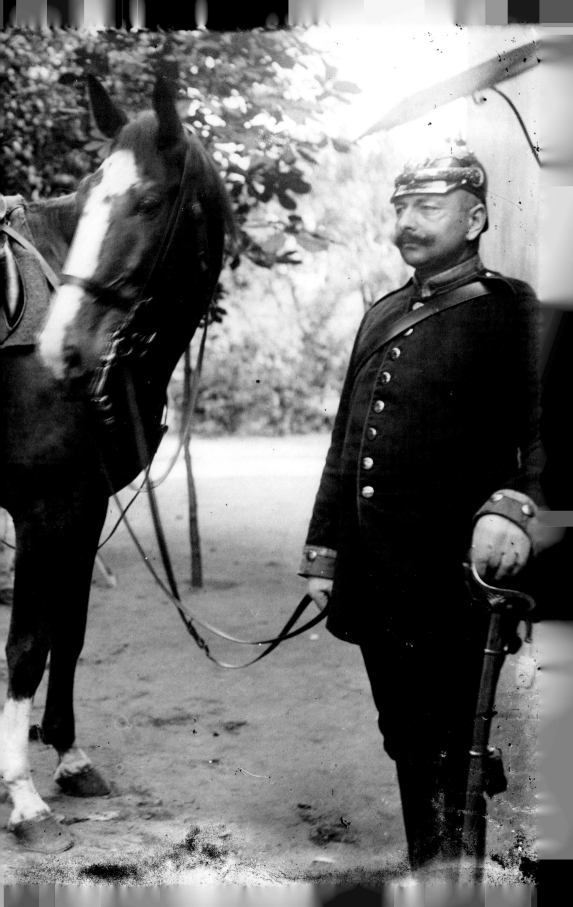

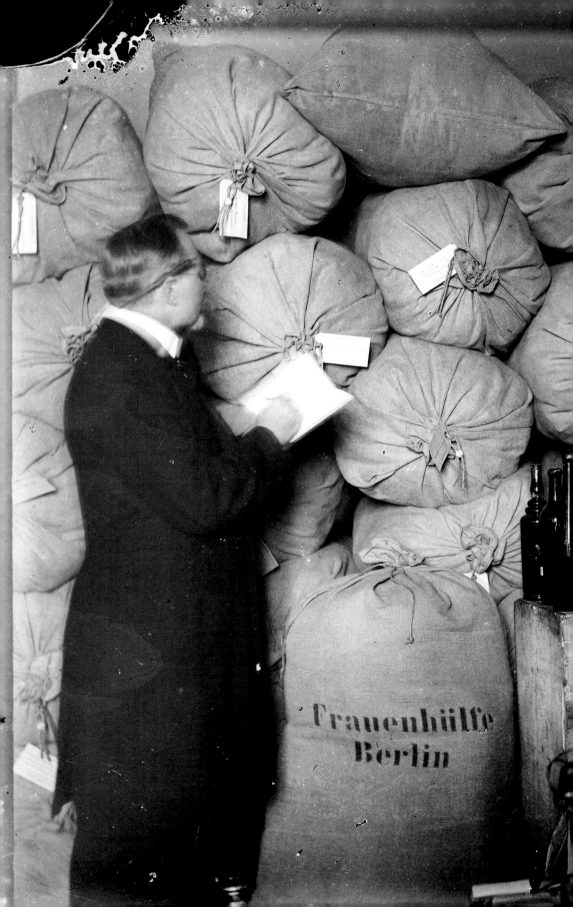

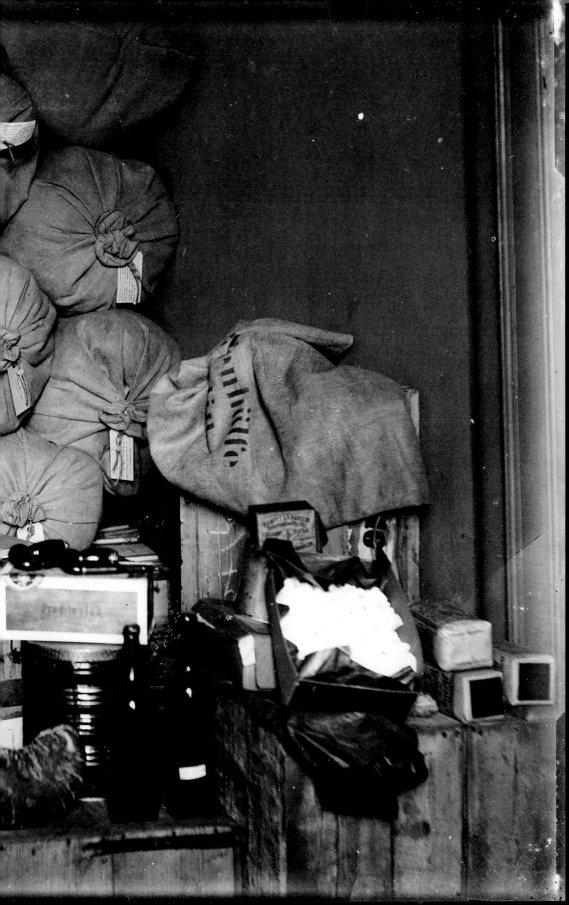

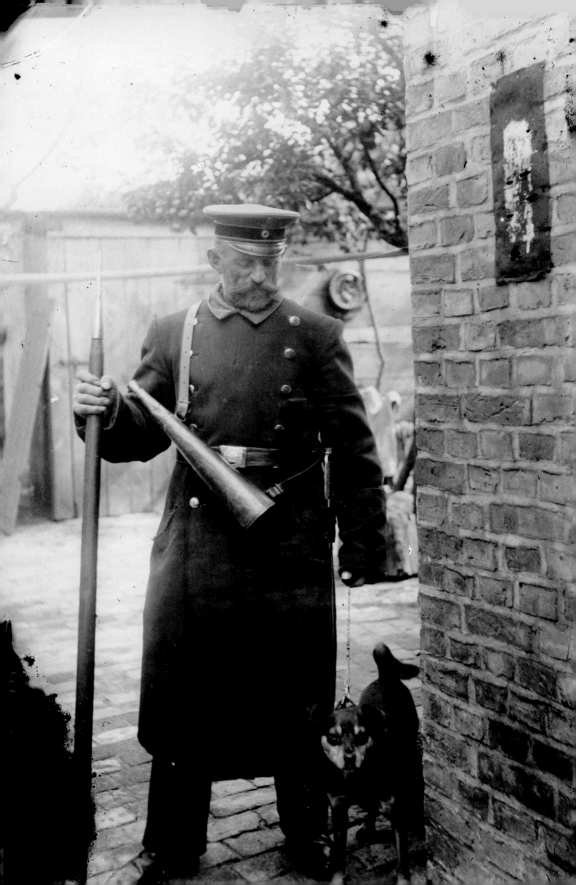

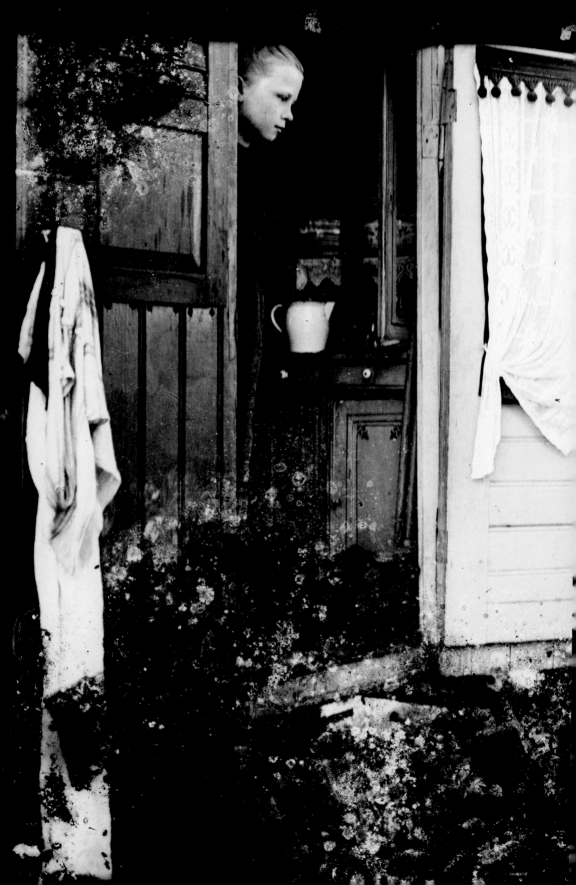

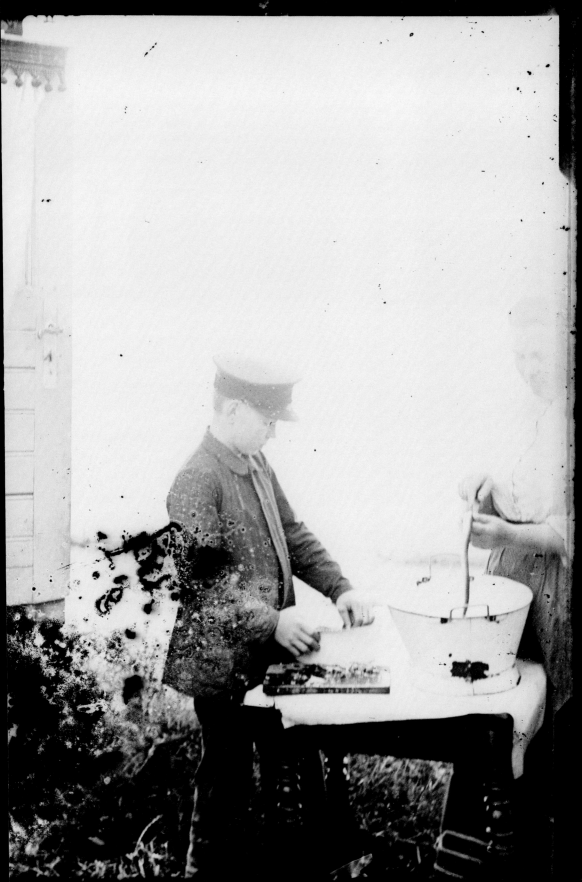

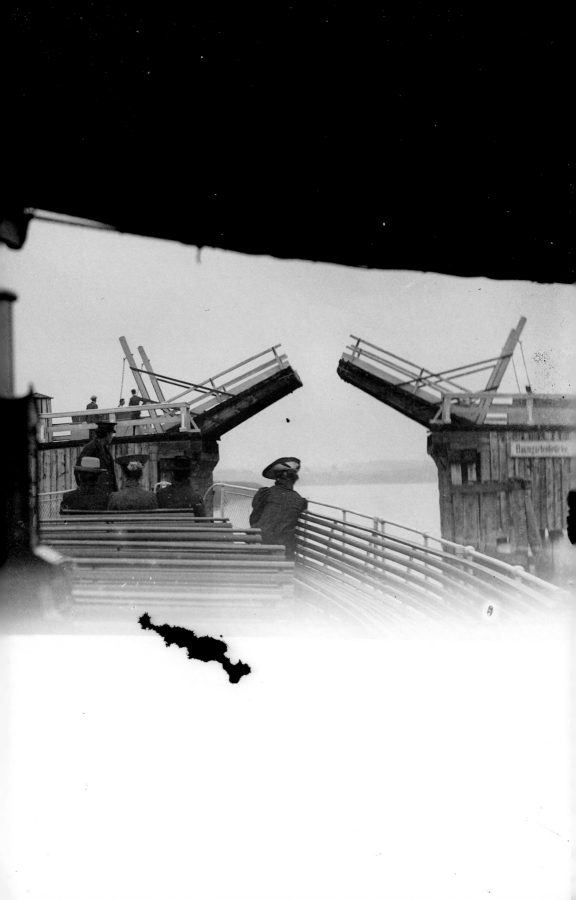

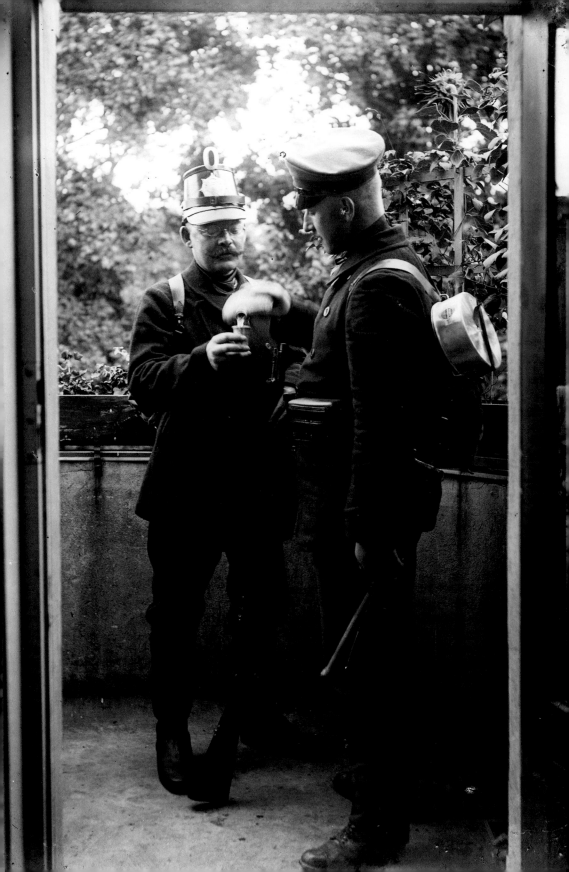

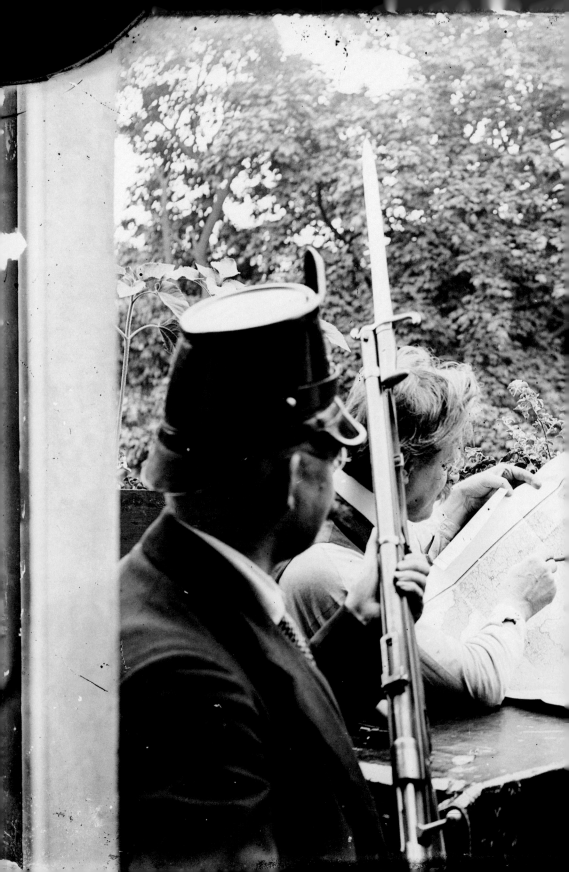

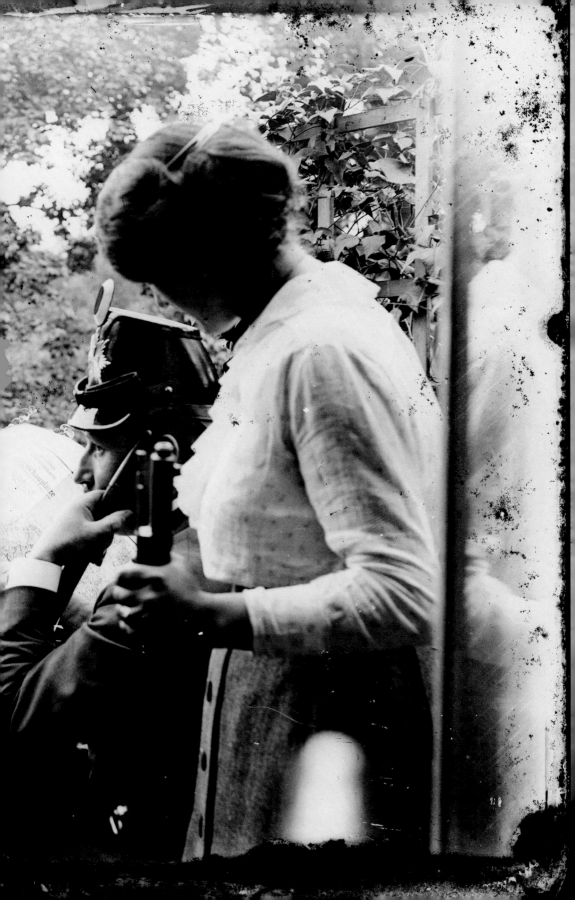

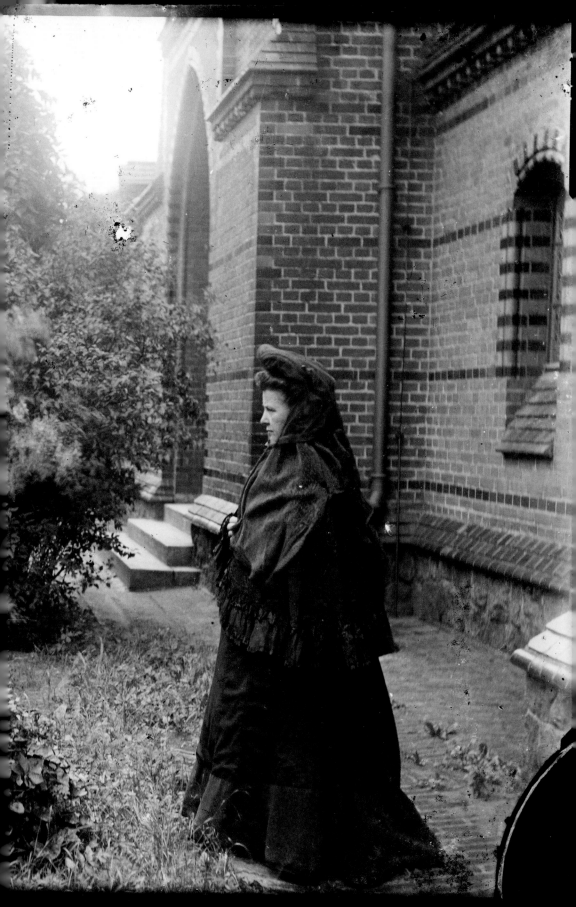

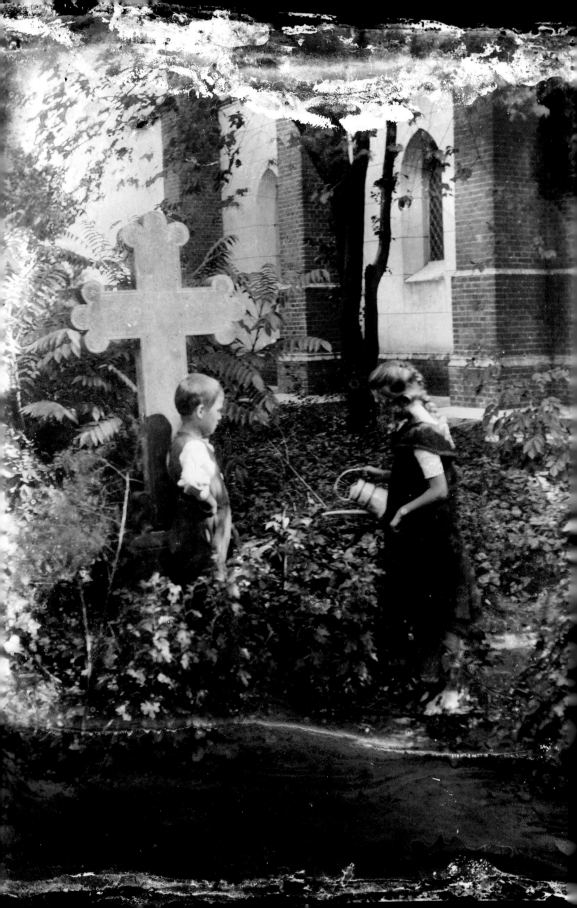

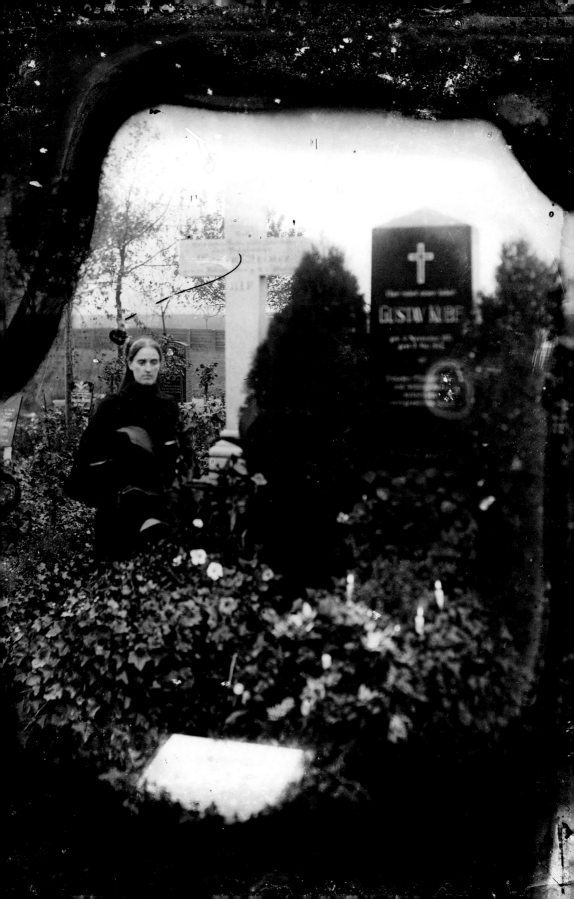

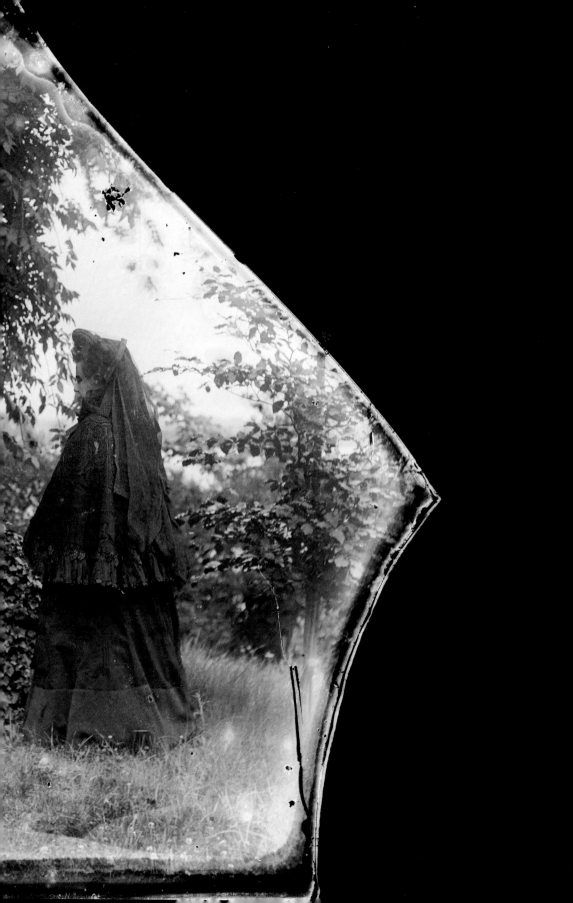

Einleitung
Introduction

Krystyna Kauffmann

MARIE GOSLICH

Eine engagierte Frau mit Schreibmaschine und Kamera in der Kaiserzeit

A Socially Committed Woman in the Imperial Age, Armed with a Typewriter and a Camera

Rolf Sachsse

Bildlegenden
Captions

Krystyna Kauffmann

In Kriegszeiten,

sowie in Zeiten der politischen und wirtschaftlichen Unsicherheit, geraten das Engagement und das Werk einzelner Protagonisten oft in Vergessenheit. Die Wiederentdeckung der am 24. Februar 1859 geborenen Marie Eva Elwine Goslich als Fotografin und Journalistin – belegt durch zahlreiche Publikationen und Ausstellungen – verdanken wir ausschließlich Lieselotte Herrmann (1909–1981), Wirtin des Gasthauses Baumgartenbrück in Geltow/Brandenburg unweit von Potsdam[1]. 1748 erbaut, dient das Backsteingebäude heute noch dem gleichen Zweck.

Als Freundin der Familie kannte Marie Goslich das Gasthaus seit 1892. Eine Eintragung von 1904 ins Gästebuch lautet: „Die einzige Freude ist die Freude an der Natur – Marie Goslich ein treuer Gast seit 1892". Ab 1925 wohnte sie denn auch im nahe gelegenen Alt-Geltow. Die in Frankfurt an der Oder als viertes Kind in die Familie des Appellationsrichters Julius Goslich geborene Marie Goslich wuchs in einem sozial engagierten, bürgerlichen Umfeld auf und genoss die damals für Mädchen vorgesehene Ausbildung in einer Schule für höhere Töchter. Nach dem frühen Tod ihrer Eltern nahm der Studienfreund ihres Vaters, Justizrat Friedrich Wilhelm Tirpitz, sie und ihre Schwester Elsbeth Valeska in seine Obhut. Anzunehmen ist, dass die beiden Goslich Schwestern noch vor 1892 nach Berlin kamen.

Der Beginn ihres Lebens in der quirligen Hauptstadt wurde sicherlich durch die zahlreich dort lebende Verwandtschaft erleichtert, unter ihnen Hans Delbrück, der bekannte Militärhistoriker und Verleger der „Preußischen Jahrbücher". Im Gegensatz zu ihrer Schwester, die als angestellte Lehrerin in Berlin tätig war, entschied sich Marie für einen selbstständigen Berufsweg. Als Privatlehrerin im Haushalt des Oberstallmeisters Graf von Wedel tätig, wurde sie durch Hans Delbrück und seine Verlagsarbeit mit dem Journalismus vertraut. Das Fotografieren erlernte sie in der Lette Schule, die weltweit erste, in Berlin 1866 gegründete Ausbildungsstätte für moderne Haushaltführung und technische Berufe. So heißt es denn auch bald im Einwohnerverzeichnis von 1902: „Marie Goslich Frl., Schriftstellerin und Redakteurin, Berlin W 57, Kurfürstenstraße 18". Anhand der dokumentierten weiteren Wohnungen kann man auch auf ihre für diese Epoche sehr flexible Lebensführung schließen.

Am 16. Februar 1910 heiratete Marie Goslich den Schriftsteller Karl Kuhls, geboren am 4. Februar 1862 in Wewern, Livland. Das Paar wählte seinen

Hauptwohnsitz in Potsdam, wo auch Marie Goslich unter dem Namen Marie Kuhls ihre redaktionelle Erfahrung im dortigen Potsdamer Stiftungsverlag erweitern konnte. Im Jahre 1914 adoptierte das Paar Hans Kuhls, den unehelichen Sohn des Ehemanns. Dessen Briefe an die Familie Herrmann aus dem Jahre 1980 gaben den Anlass zur Suche nach journalistischen Zeugnissen der Marie Goslich.

In der Gaststätte Baumgartenbrück begegneten sich zwei Frauen, die offenbar einander zugetan waren. Jedenfalls resultierte das Vertrauen der Marie Goslich zur jungen Gastwirtin in der Übergabe der Glasnegative, die sie wohl für die folgenden Generationen als wertvoll empfunden haben muss. Auf einem der üblichen Handwagen wurden diese vom letzten, schlichten Wohnort der Fotografin, wo sie seit dem Tod ihres Mannes 1925 und der verheerenden Inflation lebte, in das Gästehaus Baumgartenbrück gebracht. Lieselotte Herrmann hielt einiges aus den Gesprächen mit Marie Goslich in Form von Notizen und auf Band gesprochenen Erinnerungen fest. Die Begeisterung der beiden Frauen für die Örtlichkeiten wird durch den Blick auf ihre Geschichte sinnfällig. Die Negative zeigen u. a. die vielfältige Nutzung des Gasthauses und einer Klappbrücke, die der Große Kurfürst 1675 über den westlichen Havelübergang errichten ließ, um vier Mal wöchentlich die Durchfahrt der Postkutsche zu ermöglichen. Als 1793 die Straße von Berlin über Potsdam nach Brandenburg ausgebaut wurde, führte sie den aufkommenden Verkehr am Gasthaus vorbei auf die Zugbrücke zu, die sich gegen einen Obolus für die vorbeisegelnden Kaffenkähne, ein Lieblingsmotiv der Fotografin, öffnete. Das ganze Ensemble kaufte im Jahre 1831 Johann Josef Herrmann. Durch Bewirtschaftung des Sohns, Gottfried Eduard Herrmann[2], wurde Baumgartenbrück zum beliebten Einkehrort, wie von Theodor Fontane als Brühlsche Terrassen am Schwielowsee in seinem Tagebuch beschrieben[3].

Nun war, wie Marie Goslich die Geschehnisse dieser Zeit in ihrem Artikel „Tuskulum und Assessorenfabrik"[4] berichtete, der Ort nicht nur ein Ausflugsziel der illustren Gesellschaft aus Berlin und Potsdam. Oberhalb des Gasthauses befand sich die großzügige Villa des Freiherrn Carl von Meusebach mit dessen Sammlung deutscher Literatur aus dem Mittelalter. Seine Besucher, wie u.a. die Brüder Grimm, fanden dort bei den gastfreundlichen Wirtsleuten und den Menschen der Umgebung die Bereitschaft, sich der alten Geheimnisse und Zauber in Erzählungen zu erinnern. Zu den Gästen des Freiherrn zählte auch Bettina von Arnim, der es zu verdanken ist, dass König Wilhelm IV. nach dem Tod des Freiherrn dessen Sammlung für die

Staatsbibliothek zu Berlin aufkaufte. Nach dem Ableben des Freiherrn von Meusebach entstand dort die von Dr. Förstermann geleitete, sogenannte „Assessorenfabrik". Hier paukten adlige wie bürgerliche Kandidaten sich ins königliche Beamtentum. So war das nahe gelegene Gasthaus begehrter Zufluchtsort für viele der Eleven, wie Manfred von Richthofen, der „Rote Baron", die ihre Spuren in den Gästebüchern hinterließen. Marie Goslich trifft im Hause Herrmann die Entdecker der Havellandschaft, wie auch den Maler Karl Hagemeister. In den folgenden Jahren findet man unter den Logiergästen den Maler Theo von Brockhusen, der einen Einfluss auf die Bildnerei der Fotografin gehabt haben mag.

Schließlich macht der Erste Weltkrieg nicht halt vor dem Schicksal der Menschen des Gasthauses. Gottfried Eduard Herrmann zieht in den Krieg, kehrt erst 1920 zurück und führt den gastronomischen Betrieb fort. Noch vor Ausbruch des Zweiten Weltkriegs wurde Marie Goslich in die Landesanstalt Brandenburg-Görden und am 19. August 1938 in die Landesheilanstalt Obrawalde in der Nähe von Frankfurt an der Oder verbracht, wo sie schließlich verstarb. Herrmann zieht in den Zweiten Weltkrieg und lässt seine junge Ehefrau zurück. Wieder gerät er als Soldat bis 1946 in die Gefangenschaft. Auf abenteuerliche Weise und im Wissen um den historischen Wert des Negativmaterials brachte Lieselotte Herrmann es durch die Kämpfe und Zerstörungen des Weltkriegs. Als Rentnerin machte sie sich 1960 auf den Weg nach West-Berlin, um dort einige Fotoabzüge erstellen zu lassen. Erste Öffentlichkeit fanden die Positive 1981 in der Galerie des Kulturbundes der Stadt Werder an der Havel sowie später im Gasthaus Baumgartenbrück. In den Nachkriegsjahren hat sie die ihr bekannten Motive verortet und mit Anmerkungen versehen. Das gesamte Negativmaterial, das durch die Kriegswirren zu Schaden gekommen war, wird dank der Unterstützung des Landes Brandenburg nach archivalischen Richtlinien in der Privatsammlung Albrecht Herrmann bewahrt.

1 Albrecht Herrmann, „Die Sammlung der Gastwirtin und Heimatforscherin Lieselotte Herrmann (1908-1981)", in: Privates und öffentliches Sammeln in Potsdam. 100 Jahre „Kunst ohne König", Ausst.-Kat. Haus der Brandenburgisch-Preußischen Geschichte, Potsdam, 2009 (Berlin: Lukas Verlag 2009), S. 87–91.

2 Martin Schieck und Krystyna Kauffmann, „Marie Goslich (1859-1938) und ihre Heimatstadt Frankfurt an der Oder", in: Mitteilungsblatt der Landesgeschichtlichen Vereinigung für die Mark Brandenburg e. V., Jg. 112, Heft 3 (Berlin: Humboldt-Universität zu Berlin 2011), S. 141.

3 Lothar Weigert, „Baumgartenbrück ist nicht sehr grosz, sondern nur sehr schön", in: Fontane Blätter, Heft 87 (Fontanestadt Neuruppin: Theodor Fontane Gesellschaft e. V. 2009), S. 55–81.

4 Marie Goslich, „Tuskulum und Assessorenfabrik", in: Vossische Zeitung (Berlin), 27. Juni 1912, S. 3.

and political and economic uncertainty, the commitment and work of individual protagonists are often forgotten. The rediscovery of Marie Eva Elwine Goslich, who was born on 24 February 1859 and whose work as a photographer and journalist is substantiated by numerous publications and exhibitions, is attributable exclusively to Lieselotte Herrmann (1909–1981), keeper of the Baumgartenbrück Inn in Geltow in Brandenburg, not far from Potsdam.[1] Erected in 1748, the brick building still serves the same purpose to this day.

As a friend of the family, Marie Goslich had been well acquainted with the inn since 1892. An entry from 1904 in the inn's guestbook reads: 'The only true joy is the joy of nature – Marie Goslich, a loyal guest since 1892'. In 1925, she then settled in nearby Alt-Geltow. Born as the fourth child of the appellate court judge Julius Goslich, Marie Goslich was raised in a socially committed, bourgeois environment and, as was customary at the time, reaped the benefits of training in a finishing school for young ladies. Following the untimely death of her parents, Friedrich Wilhelm Tirpitz, a close friend of her father from university and member of the Judicial Council, took custody of Marie and her sister Elsbeth Valeska. It can be presumed that the two Goslich sisters came to Berlin before 1892.

The beginning of their life in the lively capital city was certainly made easier by the numerous relatives who lived there, including Hans Delbrück, the well-known military historian and publisher of the 'Preußische Jahrbücher'. Unlike her sister, who began working as a fully employed teacher in Berlin, Marie decided to take the path of self-employment. During her time as a governess in the home of the Senior Stable Master Count von Wedel, she was introduced to journalism by Hans Delbrück and his work as a publisher. She was taught photography at the Lette School in Berlin, a women's training institution for modern household management and technical vocations, which was founded as the first of its kind worldwide in 1866. The following entry can be found in the Municipal Register of 1902: 'Marie Goslich, Fräulein, Author and Editor, Berlin W 57, Kurfürstenstrasse 18'. Based on the other documented addresses, one can assume that she lived a very flexible lifestyle for this era.

On 16 February 1910, Marie Goslich married the author Karl Kuhls, who was born in Wewern, Livonia, on 4 February 1862. The couple chose Pots-

dam as its principle residence, where, under the name Marie Kuhls, Goslich was able to expand upon her editorial experience in the Stiftungsverlag publishing house located there. In 1914, the couple adopted Hans Kuhls, the illegitimate son of Karl Kuhls. His letters to the Herrmann family from 1980 instigated the search for journalistic references to Marie Goslich.

In the Baumgartenbrück Inn, two women met, who were obviously drawn to each other. In any event, Marie Goslich's trust in the young innkeeper led to the handing over of her glass negatives, which she must have felt were in some way valuable for future generations. Using a common handcart, they were brought to the inn from the photographer's last, humble place of residence, where she had lived since the period of devastating inflation and the death of her husband in 1925. Lieselotte Herrmann documented her conversations with Marie Goslich, both in the form of written notes and recollections captured on audio tape. The enthusiasm of the two women for the surrounding localities can be understood by a review of their history. The negatives reveal, among other things, the varied uses of the inn and a bascule bridge, which the Great Elector Friedrich Wilhelm had erected at the western Havel crossing in 1675 to facilitate the passage of stagecoaches four times a week. When the road from Berlin via Potsdam to Brandenburg was extended in 1793, it guided the ever increasing traffic past the inn towards the toll drawbridge, which was lifted for the passing barges, a favourite motif of the photographer. In 1831, Johann Josef Herrmann purchased the entire ensemble. Under the management of his son, Gottfried Eduard Herrmann,[2] the Baumgartenbrück Inn became a popular retreat, which Theodor Fontane described in his diary as Brühl's Terrace at the Schwielowsee lake.[3]

As Marie Goslich reported on the incidents of this time in her article "Tuskulum und Assessorenfabrik",[4] the venue was not only a getaway destination for the illustrious society of Berlin and Potsdam. Situated above the inn was the spacious villa of Baron Karl Hartwig Gregor von Meusebach, with his collection of German literature from the medieval period. His guests, including the Brothers Grimm, found among the hospitable innkeepers and other local residents the readiness to tell tales of old secrets and enchantment. The baron's guests also included Bettina von Arnim, who was responsible for the fact that, following the death of the baron, King Frederick William IV of Prussia purchased his collection for the State Library in Berlin. After Baron von Meusebach passed away, the so-called 'Assessor Factory' was established in his villa under the direction of Dr. Förstermann. Here, candidates of noble and common birth trained for a life as royal civil servants.

The nearby inn was thus a popular getaway for many of the students, including Manfred von Richthofen, the later 'Red Baron', who left their marks in numerous guestbooks. In the Herrmann's inn, Marie Goslich met explorers of the Havel landscape, including the painter Karl Hagemeister. In the years that followed, one also finds the painter Theo von Brockhausen among the guests of the inn, who might have had an influence on the photographer's imagery.

Finally, the First World War did not spare the fates of the innkeepers and their guests. Gottfried Eduard Herrmann went to war and did not return until 1920, when he once again took on the management of the gastronomic business. Before the outbreak of the Second World War, Marie Goslich was delivered to the State Hospital in Brandenburg-Görden and, on 19 August 1938, to the Obrawalde State Sanatorium near Frankfurt an der Oder, where she eventually died. Herrmann entered the Second World War, leaving his young wife behind. He once again fell into the hands of the enemy and was not released until 1946. In an adventurous manner and fully aware of its historical value, Li selotte Herrmann managed to save the negative material from the battles and destruction of the war. As a pensioner, she set off to West Berlin in 1960 in order to have prints made from the negatives. The prints were presented to the public for the first time in 1981 in the Gallery of the Cultural Association of the City of Werder an der Havel, as well as later in the Baumgartenbrück Inn. During the post-war years, she had localised and annotated the motifs she was able to recognise. Thanks to the support of the State of Brandenburg, the complete negative material, which had been damaged in the chaos of war, is now preserved according to archival standards in the private collection of Albrecht Herrmann.

[1] Albrecht Herrmann, 'Die Sammlung der Gastwirtin und Heimatforscherin Lieselotte Herrmann (1909–1981)', in: Privates und öffentliches Sammeln in Potsdam. 100 Jahre 'Kunst ohne König', exh. cat. Haus der Brandenburgisch-Preußischen Geschichte, Potsdam, 2009 (Berlin: Lukas Verlag, 2009), pp. 87–91.

[2] Martin Schieck and Krystyna Kauffmann, 'Marie Goslich (1859–1938) und ihre Heimatstadt Frankfurt (Oder)', in: Mitteilungsblatt der Landesgeschichtlichen Vereinigung für die Mark Brandenburg e. V., vol. 112, no. 3 (Berlin: Humboldt-Universität zu Berlin, 2011), p. 141.

[3] Lothar Weigert, 'Baumgartenbrück ist nicht sehr grosz, sondern nur sehr schön', in: Fontane Blätter, no. 87 (Fontanestadt Neuruppin: Theodor Fontane Gesellschaft e. V., 2009), pp. 55–81.

[4] Marie Goslich, 'Tuskulum und Assessorenfabrik', in: Vossische Zeitung (Berlin), 27 June 1912, p. 3.

Marie Goslich — eine engagierte Frau
mit Schreibmaschine und Kamera in der Kaiserzeit

Um 1900 gab es wenige anerkannte Frauenberufe außerhalb der darstellenden Künste Theater, Oper und Tanz. Werden Lexika zu Frauen des 19. und 20. Jahrhunderts zu Rate gezogen, so sind die Schriftstellerei und das Fotografieren darunter die meistgenannten; ein Lexikon jüdischer Frauen listet die Fotografie als immerhin dritthäufigsten künstlerischen Beruf jenseits von Musik und Tanz auf[1]. Für viele Protagonistinnen der Frauenbewegungen bot die Fotografie die Funktion eines Sprungbretts an, weil sie entweder relativ einfach eigene Geschäfte gründen oder mindestens als Empfangsdamen und Assistentinnen bekannter Fotoateliers persönliche Netzwerke knüpfen konnten[2]. Frühe Feministinnen wie Anita Augspurg konnten mit Hilfe eigener Fotoateliers als Unternehmerinnen agieren und damit Zugang zu wichtigen Entscheidungsgremien in Politik und Interessenverbänden erhalten. Andere fanden im Verlagswesen adäquate Beschäftigungen, wo sie als angestellte, immer unbenannte Fotografinnen aktiv werden konnten[3]. Und die meisten Frauen waren in der Fotografie um 1900 als Operateurinnen oder Laborantinnen, auch als Filialleiterinnen in zahlreichen großen Fotoateliers samt deren Außenstellen tätig.

Marie Goslich ist keine Unbekannte mehr[4]. Zahlreiche Ausstellungen und Kataloge haben speziell die regionalen Aspekte ihres Œuvres hervorgehoben und sind wissenschaftlich begründet auf biografische Elemente ihrer Arbeit eingegangen. Selbst eine romanhafte, historisch allerdings unzureichend begründete Fiktionalisierung ihres Lebens existiert[5]. Soweit das überlieferte Œuvre von Marie Goslich rekonstruierbar ist – in den Fotografien durch die überlieferten Glasnegative, in der Schriftstellerei durch die publizierten Texte –, hat auch die fotografische Arbeit im Kontext des Schreibens stattgefunden, von einigen privaten Bildern und dem möglichen Material aus der Ausbildung abgesehen.

Die meisten Bildserien, die sich aus dem überlieferten Material zusammentragen lassen, beziehen sich direkt auf Artikel, die Marie Goslich frei oder als Redakteurin einer

Zeitschrift verfasste. Diese Artikel sind, auch wenn sie ohne fotografische Illustration publiziert wurden, zudem die einzige Hilfe bei einer möglichen Datierung: Entweder wurden sie vorab für einen Text erstellt – das gilt für alle Serien nach der ersten Bildveröffentlichung im Jahr 1905 –, oder sie waren quasi nachträglich einem bereits publizierten Thema gewidmet, etwa bei den Artikeln der Jahre 1902 bis 1906. Auch heute ist das Leben und Werk von Marie Goslich noch nicht vollständig erschlossen.

Die Journalistin Marie Goslich auf dem Weg zur Fotografie

Über familiäre Beziehungen und ihre Berliner Vermieterin kam die aus Frankfurt/Oder stammende Hauslehrerin Marie Goslich in den frühen 1890er Jahren zum Journalismus und ging den klassischen Weg aller Frauen in diesem Beruf: Sie begann als Stenotypistin und Sekretärin bei einer Zeitschrift, die der Historiker und Politiker Hans Delbrück leitete[6]. Ihr schriftstellerisches Instrument war von Anfang an die Schreibmaschine, was auch ihr Schreiben schnell professionalisierte und auf eine mediale Basis stellte[7]. Zunächst durfte sie für den Almanach „Preußische Jahrbücher" Texte abschreiben, redigieren und gelegentlich ein wenig überarbeiten; ihre ersten Veröffentlichungen dort sind Buchrezensionen und eine Briefedition aus den Jahren 1898 und 1899. Als Hans Delbrück 1904 mit dem Stiftungsverlag in Potsdam die Zeitschrift „Der Bote für die Christliche Frauenwelt" mitbegründen half, konnte sie dort redaktionelle Arbeiten übernehmen und nach einiger Zeit eigene Texte verfassen, die sich zu eigenständigen Kolumnen ausweiten ließen[8]. Zuvor hatte sie schon kleinere Einzelbeiträge in verschiedenen Publikumszeitschriften verfasst. Dass ihr aus dem Schreiben das illustrierende Fotografieren quasi natürlich zuwuchs, war um 1900 technisch wie journalistisch ebenso offensichtlich wie folgerichtig.

Nachdem Georg Meisenbach und Karl Klietsch 1882 das Autotypieraster-Verfahren zum fotografischen Bilddruck in Zeitungen und Zeitschriften vorgestellt hatten, dauerte es knapp ein Jahrzehnt, bis diese Technologie allgemein eingesetzt wurde[9]. Der Siegeszug der fotografischen Illus-

tration in Zeitschriften vollzog sich dann recht schnell, für Tageszeitungen sollte es noch ein Jahrzehnt mehr dauern: Ab Mitte der 1890er Jahre konnte es sich kaum noch eine Zeitschrift leisten, nicht wenigstens gelegentlich Fotografien in ihre Blätter einzubinden. Für Marie Goslich wird es in ihrem Redaktionsalltag um 1900 wohl normal gewesen sein, sich um eine fotografische Illustration der Texte zu bemühen. Da sich aber zur selben Zeit die ersten Bildagenturen selbstständig machten und große Presseunternehmen wie Scherl und Mosse erste Bildarchive in ihre Häuser integrierten, gab es für die kleineren, meist von Verbänden oder Mäzenen abhängigen Zeitschriften durchaus Probleme bei einer preisgünstigen Bildbeschaffung[10]. Nichts lag näher als die eigene Herstellung von Bildern, zumal es sich bei den Texten und Motiven eher selten um tagesaktuelle Themen handelte, sondern um moralische oder allgemein ökonomische Fragen der bürgerlichen Lebensführung unter den Auspizien des preußischen Protestantismus, aus dem Marie Goslich ja selber stammte. Prinzipiell handelte es sich bei den Zeitschriften, für die sie zunächst arbeitete, um Interessensblätter, deren Bezug sich nur ein kleiner, wohlhabender Teil der Bevölkerung leisten konnte. Wer visuelle Informationen für wenig Geld haben wollte, war seit den 1860er Jahren auf Sammel- und ab 1900 auf Bildpostkarten angewiesen, die in durchaus großen Stückzahlen auf den Markt geworfen und billig verkauft wurden[11]. Die aber hat Marie Goslich, wenn überhaupt, nur in kleinsten Stückzahlen hergestellt und nicht selbst verlegt.

Dank einer seit den 1880er Jahren florierenden Industrie war um 1900 das Fotografieren bereits ein Massenvergnügen, mindestens für die, die genügend Geld hatten. Ab den 1870er Jahren gab es die industriell hergestellte Trockenplatte, die man nach der Belichtung nicht unbedingt sofort entwickeln musste; um 1900 war die Einrichtung einer einfachen Dunkelkammer für die Negativbearbeitung und das Anfertigen von Positiven kein technisches Problem mehr. Für ihre redaktionelle Fotografie hätte Marie Goslich alle notwendigen Arbeiten in einem Volontariat oder Praktikum bei einem Fotografen, selbst an einigen Wochenenden bei einem der vielen Amateurfoto-Vereine in und um Berlin

erlernen können. Dass sie sich dennoch für wahrscheinlich einen der Wochenend- und Abendkurse an der Lette-Schule in Berlin einschrieb, hatte wohl zwei Gründe: Zum einen wurde der Konkurrenzdruck unter den Berliner Agenturfotografen sehr groß, und Menschen mit einer mindestens ansatzweisen Fachausbildung wurden leichter zu Presseterminen oder berichtenswerten Ereignissen zugelassen. Zum anderen aber war die Verbindung zur Lette-Schule – einer privaten Frauenbildungsanstalt, die seit 1866 existierte und seit 1890 fotografische Lehrinhalte anbot – sehr einfach herzustellen, denn Hans Delbrück hat von 1886 bis 1899 dort gelegentlich gelehrt[12]. Er wird Marie Goslich mindestens den Kontakt zur Schulleitung geebnet haben, sodass sie ihren Fotokurs ohne weiteres nach eigenen Vorstellungen zusammenstellen konnte. Eine genaue Datierung ihrer Kursteilnahme existiert nicht; die privaten Quellen lassen den Schluss zu, dass die Ausbildung um 1902 erfolgte.

Im Nachlass von Marie Goslich finden sich aus diesem Kurs keine Überlieferungen. Einzig einige Motive deuten auf diese nur minimal dokumentierte Ausbildung hin: Einige touristische Ansichten von Berlin; Bilder aus Treppenhäusern sowie die Reportage vom teilweisen Abriss und Neubau eines größeren Mietwohnhauses mögen zu den Aufgaben des Lette-Vereins gehört haben, denn sie passen nicht in den Kontext ihrer publizistischen Tätigkeit; eine Datierung ist aus diesen Bildern nicht ersichtlich. Die erste nachgewiesene Bildveröffentlichung von Marie Goslich zum Spreewald stammt aus dem Jahr 1905; die dort gegebenen Landschafts- und Architekturansichten hätten gut als Aufgabe und Leistung in den Kontext der Lette-Unterrichtung gepasst, genauso wie einige der frühen Genre-Bilder von rastenden Landfahrern[13]. Bis auf die letzten Bilder – Selbstporträts und Aufnahmen aus dem privaten Wohnumfeld in der Mitte der 1920er Jahre – gehören alle Fotografien von Marie Goslich zu ihrer Arbeit als Autorin und Journalistin; selbst die Abbildung von nahestehenden Personen wurde meist dem Thema, das zu behandeln war, untergeordnet.

Unterschiedliche Frauenbewegungen im Kaiserreich

In ihrem umfassenden Literaturbericht zu „Frauen der politischen Rechten in Kaiserreich und Republik" stellt Christiane Streubel fest, dass es zahlreiche Frauenvereine gab, die nicht nur Zeitschriften betrieben und damit medial wirksam waren, sondern auch direkt in die Tagespolitik einzugreifen suchten[14]. Streubel unterscheidet dabei zwei Gruppen mit einigen Überschneidungen in Programm und Leitung: vaterländische und protestantische Vereine. Was die Gruppen trennte, war die Ausrichtung: die Vaterländischen sahen sich als Zuarbeiterinnen des Militärs wie des Herrscherhauses und ordneten diesen Zielen alle eigenen Aktivitäten unter; die Evangelischen sahen ihre Aufgabe vor allem im Hüten der Sittlichkeit, des christlichen Ehelebens und des Gehorsams gegenüber einem autoritär geführten Staat. Was diese Gruppen einte, waren sehr vorsichtige Übernahmen aus der sozialdemokratischen und linksbürgerlichen Frauenbewegung – unter anderem in Bezug auf körperliche Bedürfnisse und Freuden, auf berufliche Bedingungen und den Zugang zu Hochschulen wie zu spezifischen Fachausbildungen für Frauen[15]. Wichtigster Faktor aller dieser Bewegungen war jedoch die Beibehaltung tradierter Frauenrollen, woraus sich die besonderen Aktivitäten dieser Gruppen herleiteten – die viel beschworene Mütterlichkeit war die Basis karitativen Handelns und vor allem einer immer wichtiger werdenden Rolle der Erziehung von Kindern und Jugendlichen selbst in gut betuchten, großbürgerlichen Haushalten. Immerhin waren sowohl der Vaterländische Frauenverein als die Evangelische Frauenhilfe Gründungen von weiblichen Mitgliedern der preußischen Kaiserfamilie und sahen sich daher keinesfalls als Bestandteil irgendeiner emanzipatorischen Frauenbewegung, wenn auch gelegentlich im Widerspruch zu strengen Gruppen der protestantischen Amtskirche, die jedwede Unterhaltung für Frauen ablehnten. Erst der Deutsch-Evangelische Frauenbund grenzte sich kurz vor dem Ersten Weltkrieg von Kaiserhaus wie Amtskirche vollständig ab und verstand sich ausdrücklich als Teil der weiblichen Emanzipation.

In allen diesen Vereinen wurde mit der Zeit jedoch die Distanzierung der eigenen Themen von männlichen Rollen-

modellen wichtiger, was sich vor allem in der Übernahme eigenständiger Aufgaben und Arbeiten durch Frauen niederschlug. Insbesondere die öffentliche Selbstdarstellung weiblicher Arbeit erhielt mehr Aufmerksamkeit, und so war es eine selbstverständliche Forderung, dass die konservativen Frauenvereine ihre Zeitschriften, Aktionen und Veranstaltungen selbst organisierten und mit eigenen Texten wie Bildern bestückten. Hier sah Marie Goslich, die ja ungefähr ein Jahrzehnt älter war als die meisten Aktivistinnen der Frauenvereine, ihre Hauptaufgabe: Die Beschreibung eines gelingenden Frauen-, Familien- und bürgerlichen Lebens unter der Maßgabe preußischer wie protestantischer Moralvorstellungen sowie die Ausstattung dieser Texte mit fotografischen Bildern[16]. Dass diese Texte nicht unbedingt mit ihrem eigenen, durchaus unkonventionell geführten Leben identisch waren und sein mussten, mag da auf einem anderen Blatt stehen.

Die Auswahl der Zeitschriften, für die Marie Goslich arbeitete, bestimmte mit dem entsprechenden zeitlichen Rhythmus ihre schriftstellerische und fotografische Arbeit für mehr als ein Jahrzehnt. Neben „Der Bote für die Christliche Frauenwelt" – ab 1915 „Der Bote für die Deutsche Frauenwelt" – waren es vor allem Unterhaltungsmagazine, für die Marie Goslich, ab 1910 auch unter den Namen Marie Kuhls, Eva Marie oder Marie Kuhls-Goslich, schrieb und illustrierte: „Über Land und Meer", „Die Woche", „Die Zeit / Nationalsoziale Wochenschrift" und andere Titel finden sich da; mit „Die Mark, Illustrierte Wochenschrift für Touristik und Heimatkunde" findet sich zudem ein regional begrenzter Titel, aber auch dieses Blatt folgt dem mit aller Technologie einhergehenden Trend einer Personalisierung der Leseransprache, eben im Sinn einer Unterhaltung[17]. Eine weitere Ausnahme dieses preußisch sittenstrengen und konservativen Portfolios, das auch als christsoziale Frauenschriften klassifiziert worden ist[18], findet sich in Marie Goslichs etwas mehr als zweijährigem Engagement bei der Zeitschrift „Körperkultur", das sich in zahlreichen Texten und Bildern niederschlug. Allen Blättern ist gleichermaßen eigen, dass sie außer einer allgemeinen Ausrichtung auf Jahreszeiten und modische Strömungen nicht allzu aktuell sein mussten,

da Zeitschriften ihre Texte wie Bilder in aller Ruhe planen und mit Fotografin wie Redaktion umsetzen konnten – die entspannte Produktion sieht man den Werken der Marie Goslich deutlich an.

Bild und Technik

Dass Marie Goslich bei ihrer fotografischen Arbeit von vornherein auf eine journalistische Nutzung abzielte, wird bei einem Blick auf ihre fotografische Ausrüstung deutlich: Wahrscheinlich besaß sie eine Pressekamera und die passende Ausrüstung dazu, wohl auch die Chemikalien und Geräte, die mindestens für die Entwicklung der belichteten Platten notwendig gewesen waren[19]. Die Kamera hatte das Format der überlieferten Glasplatten, 13 x 18 cm, und dürfte demnach eine der damals üblichen Reporterkameras gewesen sein: Das Negativformat entsprach bei querformatigen Bildern drei, bei hochformatigen zwei Spalten des üblichen Zeitungssatzes und war für die Lithografie – Umsetzung eines Bildes in eine Druckvorlage – wie für die Druckereien die einfachste Grundlage des Bilddrucks. Für die Fotograf*innen und Laborant*innen hatte das Format die positive Eigenschaft, direkt im Abklatsch kopiert werden zu können, also kein weiteres optisches System für die Verarbeitung zu benötigen – Kopien auf dem damals gängigen Albumin- oder dem in Redaktionen viel genutzten Lichtpausenpapier konnten in einfachen Kontaktrahmen unter freiem Himmel angefertigt werden. Typische Pressekameras, wie sie damals hießen, waren die Goerz Ango oder die Nettel Deckrullo; beide hatten ultraschnelle Verschlüsse, die Belichtungszeiten von bis zu 1/1000 sec. erlaubten, das passende Licht und empfindliches Plattenmaterial vorausgesetzt[20].

Das durchaus selbstironische Selbstporträt von Marie Goslich am Badesee (Abb. S. 78) führt auch ihre Kamera samt Aufnahmetechnik vor: Die Fotografin stellt ihre Bildkomposition im Blick auf die Mattscheibe her – und nicht, wie die meisten Pressefotografen ihrer Zeit, mit einem Sportsucher, der aus zwei unterschiedlich großen Metallrechtecken besteht und oben auf die Kamera montiert war. Sie sieht durch das berühmte schwarze Tuch, das sie al-

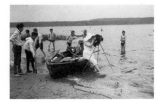

lerdings sehr kurz rafft, was auch bedeuten kann, dass sie unmittelbar vor einer Aufnahme steht: Das Tuch wird nach vorn über die Kamera geschlagen, die Kassette mit der unbelichteten Glasplatte von der Seite eingeschoben, der Kassettenschieber herausgezogen und dann erst wird das Bild aufgenommen. Das Stativ entspricht in Größe und Leichtigkeit einem Reise- oder Pressestativ; eher unwahrscheinlich erscheint es, dass die Fotografin ihre belichteten und unbelichteten Kassetten im Boot hinter sich aufhebt – insofern ist das hier Gezeigte aller Wahrscheinlichkeit nach eine Inszenierung für eine zweite Kamera. Vielleicht besaß Marie Goslich noch eine zweite solche Kamera, aber dazu sind keine Hinweise gegeben.

Mit ziemlicher Sicherheit hat Marie Goslich ihre Glasplatten selbst entwickelt; darauf deuten außer den Randspuren auch die leichten Grauwert-Verdichtungen am Rand vieler Bilder hin, die Zeugnisse von mangelnder Bewegung beim Entwickeln und Fixieren der Platten sein können, aber auch von einer Wässerung in nicht stark genug fließendem Wasser. Ebenfalls mögen die teilweise recht starken bakteriellen Veränderungen der heute erhaltenen Platten Hinweis auf eine zwar gewissenhafte, doch technisch nicht immer perfekte Ausarbeitung der Negative sein[21]. Da fast keine Positive erhalten sind, kann über deren Qualität keine Aussage gemacht werden – für die Druckvorbereitung waren nur einfache Kontaktkopien, oft auf dem Papier von Blaupausen vonnöten, die selbst nur wenige Tage haltbar waren und für die Bildauswahl gebraucht wurden, so die Redakteure nicht in der Lage waren, ihre Arbeit gleich anhand der Negative zu prüfen – was damals jeder Fotografin, jedem Fotografen nach kurzer Einarbeitung möglich gewesen sein sollte[22]. Die wenigen, als Scans überlieferten Kopien deuten auf eine sehr professionelle Ausarbeitung in einer der großen Berliner Kopier- und Druckanstalten hin – oder sind wesentlich später entstanden.

Die bildpublizistische Tätigkeit von Marie Goslich setzt um 1905 ein, zu einem Zeitpunkt, als fotografische Druckvorlagen noch durchaus teuer waren, die Zeitschriften – weniger als die Zeitungen – aber aus Konkurrenzgründen mehr und mehr mit Bildern ausgestattet wurden. Der hohe Preis und

die starke Attraktivität von Fotografien in einer Zeitschrift wurde durch die Grafik kräftig unterstrichen: Die Bilder erscheinen in Rahmen und Ornamente eingebunden, die die kleine Größe auf einer Druckseite zu relativieren suchte. Wo die gedruckten Bilder mit den überlieferten Negativen vergleichbar sind, fällt auf, dass Marie Goslich die Bilder für den Druck eher wenig beschneidet, sondern sie gerade nur dem Satzspiegel anpasst, aber sonst keine – und schon gar keine spektakulären – Ausschnitte wählt.

Ein gutes Beispiel ist die einzige Reportage, die Marie Goslich 1907 in der weit verbreiteten und stark bebilderten Illustrierten „Über Land und Meer" des Stuttgarter Verlags Hackländer & Hallberger auf einer Doppelseite (S. 1074-1075) platzieren konnte: Bei den vier (von sechs gedruckten) Bildern, zu denen im Nachlass vergleichbare Motive vorhanden sind, beschränkt sich der Beschnitt auf etwas Himmel oder in einem Fall auf die Beschneidung eines Querformats in ein Quadrat, aber sonst bleiben die Ausschnitte fast ganz so, wie sie die Fotografin bei der Aufnahme gesehen hat. Von der Komposition her sind die Bilder immer vollständig auf ihren späteren Druck hin angelegt: Dynamische Motive wie das Auffangen der Fischernetze sind im Hochformat gegeben, **ruhige Bilder wie der Fischer im Boot dagegen im Querformat – sie sind ein freundliches Fest für die Augen** (Abb. S. 18). 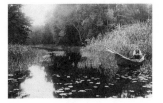 Selbst – oder gerade – bei der kleinen Größe der noch wenigen gedruckten Fotografien in den Zeitschriften um 1905 bis 1910 ist die Wahl des Ausschnitts eines Bildes von großer Bedeutung. Wo Marie Goslich in der komfortablen Lage war, die redaktionelle Vorbereitung des Bilddrucks selbst zu besorgen – etwa in „Der Bote für die Christliche Frauenwelt oder in der Körperkultur" –, konnte sie den Beschnitt sorgsam auswählen und kleinere Störmomente am Bildrand ausschalten oder die Höhe des Horizonts im Bild selbst bestimmen, was bei der Aufnahme nicht immer möglich war oder einfach einmal misslingen mochte. Bei der Reportage zu den Havelfischern geriet die Autorin und Fotografin an einen hervorragenden und verständnisvollen Bildredakteur, der nur etwas hellen Himmel oder den allzu wuchernden Busch am Rand abschnitt. Schon bei späteren Publikationen wie dem klei-

nen Heft zur Frauenarbeit im Ersten Weltkrieg, das Marie Kuhls in Text und Bild vollständig verantwortete, gingen die Bildmonteure wesentlich stärker zu Werk als im Jahrzehnt zuvor: Hier wurden Hausfassaden radikal zu Fensterreihen zusammengestrichen und ein Panorama des Kreuzgangs im Domkandidatenstift zu Berlin auf eine wenig attraktive Eckansicht verkürzt[23]. Was die moderne Zeitungs- und Zeitschriftenproduktion ab der Mitte der 1920er Jahre aus den Bildvorlagen der Fotograf*innen machte, ist allerdings noch eine ganz andere Form der Redaktion, die Marie Goslich nicht mehr miterlebte[24].

Stadt und Land in Bild und Text

Drei Themen sind es, um die die journalistische Arbeit von Marie Goslich in Wort und Bild gleichermaßen kreist: weibliche Arbeit im nahen Umfeld von Haushalt und Familie, die Erhaltung der körperlichen Gesundheit durch Sport und Ernährung sowie das Gefälle des Lebens zwischen Stadt und Land. Der erste Bereich wird durch zahlreiche Einzelbilder zu Beilagen des „Bote(n) für die Christliche Frauenwelt" mit den Titeln „Für die Arbeitsstube" und „Kleidung und Handarbeit" illustriert; das langfristige Engagement der Journalistin reicht von 1905 bis 1920, allerdings relativ diskontinuierlich mit oft jahrelangen Pausen. Marie Goslich war in den Jahren 1909 bis 1915 Chefredakteurin der Beilage „Für die Arbeitsstube", die ihren Titel einer seit 1895 sehr populären Frauenzeitschrift namens „Die Arbeitsstube. Zeitschrift für leichte und geschmackvolle Handarbeiten mit farbigen Originalmustern" entlehnt hatte. Dort werden vor allem Themen behandelt, die weitgehend in den redaktionellen Alltag einer Frauenzeitschrift jener Jahre gehören und exemplarisch inszeniert oder demonstriert werden; **gelegentliche Hinweise der Autorin auf die harten Arbeitsbedingungen der Näherinnen finden jedoch keinen Niederschlag in den Bildern** (Abb. S. 70). Zu den beliebten und gesuchten Themen gehören die Schönheitspflege, die umfassende Vorführung einer Kochkiste samt deren Nutzen für die moderne Küche oder auch die Vorbereitung von Bügelwäsche durch ein neuartiges, elektrisches Dampfgerät.

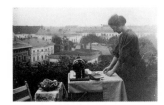

Manche der Bilder erscheinen in Buchausgaben passender Texte unter dem Sammeltitel „Ländliches Glück"; der Titel Nähen, Flicken, Stopfen etwa besteht aus 16 Seiten im Oktav-Format[25]. Die Beilage „Für die Arbeitsstube" konnte wohl aus Kostengründen nicht mit Fotografien illustriert werden, also musste man die Bilder von Marie Goslich als freigestellte, d. h. vom Hintergrund befreite Holz- oder Stahlstiche zum Druck aufbereiten. **Um diese Umsetzung besser zu bewerkstelligen, wurden die Fotografien von Frauen in Kleidern, beim Maßnehmen für das eigene Nähen, aber auch die passenden Tee- und Kaffee-Services für Gruppenszenen sitzender Frauen vor einem weißen Karton aufgenommen,** den man vor eine Hauswand gespannt und auf dem Boden ausgelegt hatte; gelegentlich reichte auch ein hell verputztes Mauerstück, um den Retuscheuren ihr Handwerk zu erleichtern (Abb. S. 13). **Für das zweite Thema ihrer Arbeit zeichnet Marie Goslich vor allem mit Texten und Bildserien in der Zeitschrift „Körperkultur, Illustrierte Monatsschrift für körperliche Vervollkommnung" zwischen 1908 und 1910 verantwortlich;** in diesem Blatt werden ihre Bilder außerdem für Texte anderer Autor*innen benutzt, nur hier ist sie in engerem Sinn Bildjournalistin (Abb. S. 89).

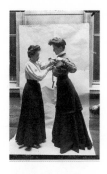

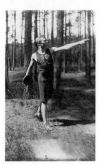

Die längste Zeit ihrer Arbeit ist Marie Goslich dem Blatt „Die Mark, Illustrierte Wochenschrift für Touristik und Heimatkunde" verbunden gewesen; die erste Publikation datiert von 1907, die letzte von 1927, auch hier mit einer Pause von mehr als zehn Jahren. Der Untertitel des Blatts umfasst recht gut das Programm der Texte und Bilder, die sie dort anbot: Es geht einerseits um die Darstellung der Landschaft als Erholungs- und Freizeitort, wozu auch die Betrachtung von Beschäftigungen der Landbevölkerung gehört, und andererseits um den eben erst publizistisch etablierten Heimatschutz, wie er sich in den populären Büchern von Paul Schultze-Naumburg niederschlug[26]. Allerdings dürfte Marie Goslich eher weniger an der ästhetischen Verbesserung von Villen-, Wohnungs- und Industriebauten gelegen haben, wie sie dem Architekten und seiner Bewegung vorschwebten; auch scheint sie an der planerischen Anlage von Gärten und Parks wenig Interesse gehabt zu haben –

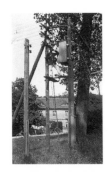

derlei Aufträge richteten sich um 1900 durchwegs an Männer, und daher waren diese Themen für eine Frauenzeitschrift nicht opportun. Was Marie Goslich in Wort und Bild berichtet, hat dennoch viel mit dem Heimatschutz und einem städtischen Blick auf das Land zu tun.

In einer für Marie Goslich ungewohnt komplexen Komposition zeigt das Bild der Landstraße, die zum Gasthof Hermann in Baumgartenbrück führt, verschiedene Transport- und Kommunikationsmittel in engem Zusammenhang (Abb. S. 220): Auf den Verbindungsbrettern zwischen den beiden Pfosten der Bildmitte steht ein Mitarbeiter der Telefongesellschaft und prüft mit einem Hörer die Leistung des Relais, vor dem er steht. An einem unsichtbaren vierten Pfosten lehnt ein Fahrrad, und auf der Straße ist ein Einspänner zu erkennen, der einen geschlossenen Wagen zieht. Dahinter sieht man den Gasthof und sein Werbeschild – mehr zeitgenössische Regionalität geht kaum, und auch ein wenig Modernität ist zu spüren.

Es lohnt sich, Goslichs Bilder aus der „Körperkultur" mit denen der „Mark" zu vergleichen, thematisch wie vom Narrativ her. Die Leserschaft der „Körperkultur" scheint überwiegend männlich gewesen zu sein, also sind hier Motive der gentlemen's sports überwiegend: Rasentennis – **hier fehlt auch nicht der fesche Spieler mit Schläger, Umhang und Melone, nach dem Sport beim Besuch der teetrinkenden Damen** –, Schwimmen, Rudern, alle Art von Bade- und Ballvergnügungen (Abb. S. 72). Zwar wird auch immer etwas Mode gezeigt, dann aber als funktional und industriell gefertigt, während die Zeitschrift „Für die Arbeitsstube" zum Do-It-Yourself verleiten soll. In der „Körperkultur" versucht Marie Goslich in Wort und Bild dem Untertitel des Blattes gerecht zu werden: „Illustrierte Monatsschrift für körperliche Vervollkommnung." Die „englische Fußlümmelei" ist allerdings ausgeblendet; Fußball gilt trotz erster Weltmeisterschaften um 1900 noch als zu proletarisch, aggressiv und ungebildet[27]. Das Radfahren wird hingegen als ebenso weiblich wie modisch angesehen und auch von Marie Goslich gern propagiert.

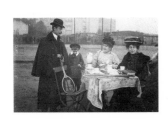

Die Hintergründe der Sportbilder aus der „Körperkultur" erweisen sich in den meisten Fällen als durchaus städtisch:

Der Tennisplatz etwa ist von Mietshäusern umgeben, die an der Berliner Peripherie wie Grunewald oder Ruhleben stehen können, aber auch in innerstädtischen Bezirken wie dem Tiergarten oder der Luisenstadt zu finden sind (Abb. S. 74). Die Männer werden im Sport zumeist allein oder in einem Kampf Mann gegen Mann vorgeführt, während die Frauen immer in kleinen oder großen Gruppen erscheinen, etwa bei Badevergnügungen am Wannsee – dort sogar mit Männern gemeinsam – oder beim Schlittschuhlaufen im Grunewald. Frauenthemen dieser Zeitschrift sind eher solche, die mit Körperpflege, Hygiene oder mit der städtischen Umwelt zu tun haben. Im Umfeld der „Körperkultur" sind Marie Goslich wohl die dynamischsten Bilder ihres Lebens gelungen; die deskriptiven Texte zu diesen Bildern bleiben durchaus dahinter zurück und werden auch nicht immer von ihr verfasst.

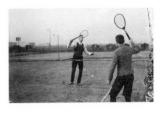

Ganz anders ist ihre langjährige Mitarbeit bei der „Mark" gelagert, der einige passende, nahezu gleichartige Beiträge in anderen Zeitschriften vorhergingen. Die Themen kreisen um die Sichtbarmachung von Elementen des ländlichen Alltags, die in städtischen Umfeldern verloren gegangen sind; es gibt in jeder Hinsicht ein Primat des Textes. Einfühlsam werden die Mühen der ländlichen Existenz geschildert, einzelne Berufsfelder von der Fischerei über die Landwirtschaft bis zur Landfahrerei vorgestellt und in je einem Bild zusammengefasst, manchmal mit einer zweiten Variante. Die Texte zu diesen Bildern sind deskriptiv und enthalten ihre Wertungen eher im Nebensatz: „So ziehen sie denn mit Pferd und Wagen umher, [...] und während der Mann die Pferde im gemütlichen, aber sicheren Trott durch Wald und Heide lenkt, ruhen die Frauen im Hintergrund des Wagens von ihrer Arbeit aus. Und diese Arbeit ist nicht gering, ihnen liegt der Hauptanteil des Hausiergewerbes ob, zu dem die weibliche Zunge sich nun einmal besonders eignet."[28] Alle Texte zu diesem Themenkreis betonen die Armut der beschriebenen Menschen, aber auch ihr Gefühl für Freiheit und Abenteuer – und genau so erscheinen die passenden Bilder im Nachlass, gleich ob sie gedruckt wurden oder nicht: Einzelpersonen, maximal eine Gruppe aus zwei oder drei Menschen agieren ruhig in einer Umgebung, die

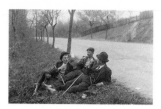

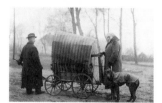

im Film als Halbtotale zu charakterisieren ist. **Die Landfahrer stehen auf der Straße oder lagern an ihrem Rand, der Wanderarbeiter kommt zum Gartentor herein, der Scherenschleifer steht mit Frau und Hund neben dem kleinen Karren, den er selbst ziehen muss** (Abb. S. 196). Im Hintergrund sind die niedrigen Wohnhäuser der märkischen Ackerbürgerschaft zu sehen oder kleine Baumgruppen; immer ist auf dem Bild genug Platz, um noch die Tiefendimension des räumlichen Gefüges erkennen zu können, eben die flache Landschaft Brandenburgs. Doch zu keinem Zeitpunkt lässt Marie Goslich daran Zweifel aufkommen, dass die dargestellten Menschen in irgendeiner Weise in dieser Landschaft heimisch werden könnten.

Gruppen, Themen und Zusammenhänge

Wäre das Œuvre von Marie Goslich systematisch geordnet und könnten die kleinen Bildserien in größere Zusammenhänge eingeordnet werden, dann entsprächen sie den Sammelkampagnen vieler Fotograf*innen um 1900. Von Eugène Atget bis August Sander und Edward Sheriff Curtis reicht das Spektrum des Menschensammelns in Bildern, von den Vorbildern für Maler über eine entindividualisierte Typenlehre bis zur Rettung von aussterbenden Völkergruppen. Gerade das konservativ-ständische Weltbild der Porträts von August Sander wird von Marie Goslich geteilt; in dieser Hinsicht kann sie als seine Vorläuferin gelten, auch in der räumlichen Auffassung von der Prägung des Menschen durch den städtischen Umraum oder die Landschaft und vor allem durch den Beruf.

Das Thema des Lebens auf der Landstraße hat Marie Goslich über ein halbes Jahrzehnt begleitet, zwischen den ersten, rein textlichen Publikationen um 1903 bis zu größeren Bildserien der Jahre 1907 und 1908. Gerade bei den späteren Bildern – fast wie eine Vorbereitung der Sportarten und ihrer Inszenierung in der „Körperkultur" – hat die Fotografin ihre Protagonisten zunehmend in visuelle Stereotypen eingebunden, die die Erwartungshaltungen ihrer Leserschaft bedienen. **Der blinde Landfahrer am Gartentor geht mit seiner Behinderung so selbstbewusst um, dass er aufrecht am Tor steht und keineswegs den Eindruck**

vermittelt, betteln oder minderwertige Waren anbieten zu wollen (Abb. S. 251). Das Gegenlicht entpersonalisiert zudem den Blick der Fotografin und Bildbetrachter*innen: Ein Gesicht ist kaum erkennbar und wird für die Aussage dieser Aufnahme auch nicht benötigt.

In hohem Maße mag Marie Goslich auch von einer Bewegung wie der Kunstfotografie geprägt gewesen sein, die gerade in ihrer Unabhängigkeit vom beruflichen Umfeld der Fotograf*innen, also im bewussten und positiv gesehenen Dilettant*innentum die Grundlage eines künstlerischen Blicks sah[29]. Bilder dieser in Berlin, Hamburg und Wien sehr geschätzten und geförderten Bewegung sind um 1900 in vielen Ausstellungen zu sehen gewesen, dürften also durchaus auch Marie Goslich bekannt gewesen sein. Gerade in Deutschland ist die Kunstphotographie ein wichtiges Bindeglied zwischen der handwerklichen Tradition des Berufs, der Modernität des Bildjournalismus und den visuellen Sehnsüchten aller Amateurfotograf*innen der Zeit nach dem Ersten Weltkrieg gewesen, also Grundlage jener eigenartigen Differenz von technischer Modernität und rückwärtsgewandter Idyllik des Landlebens, die zahlreiche Publikationen des frühen 20. Jahrhunderts auszeichnet[30].

Das Bild eines Schmelzbachs im Auenwald, das Marie Goslich für den Titel des „Boten für die Deutsche Frauenwelt" am 25. Februar 1917 verwendet, hätte in dieser Form von einem der Vertreter der Kunstphotographie gemacht werden können, etwa den Brüdern Hofmeister, Leonard Misonne oder Erwin Quedenfeldt; auch **hier ist das ursprüngliche Bild nur ein wenig beschnitten worden, um den Rhythmus der Bäume gegenüber den weißen Flächen von Eis und Schnee präziser wirken zu lassen.** Da es noch eine hochformatige Variante der Aufnahme gibt, mag dieses Bild und sein Druck auf dem Zeitschriftentitel gekontert worden sein, was für die Präsentation auf einem Umschlagblatt auch sinnvoll erscheint.

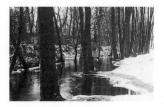

Am deutlichsten wird die Bindung an die Amateurfotografie der Zeit im Œuvre von Marie Goslich, wenn sich die Bilder mit dem bürgerlichen Leben am Stadtrand beschäftigen, also die Lebenswelt der Leser*innen vom „Bote(n) der Christlichen/Deutschen Frauenwelt" beschreiben. Da wer-

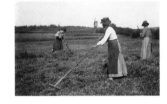

den Herzen in Bäume geritzt, da lagern gut gekleidete Damen auf improvisierten Liegen und lesen ein gutes Buch, da werden schöne Tische auf großen Balkons gedeckt. Aber selbst wo das Geld mit harter Arbeit in der Landwirtschaft verdient werden muss, bleiben die Bilder idyllisch: Das Füttern von Schweinen, Hühnern und anderen Haustieren wird ebenso gekonnt für die Kamera inszeniert wie das Pflücken von Obst oder die Heuernte. Marie Goslich verzichtet hier ganz auf die offensichtlichen Bezüge zur sozialkritischen Malerei eines Jean-François Millet oder Gustave Courbet, wie sie später in der Bildwelt der Fotografin Dorothea Lange auftauchen; **die sachliche Schilderung dreier Frauen auf dem Feld entzieht sich jeder Heroisierung, sondern wirkt allein aus der Dynamik der Rechen und ihrer Dreieckskomposition im Bild heraus** (Abb. S. 62).

Das Land ist und bleibt, wie in späteren Bildwelten aus Fotografie und Film, ein Sehnsuchtsort der Städter, die in der Konzentration auf das Bild alle Gerüche, Geräusche und Widrigkeiten des harten Lebens aussparen[31]. Trotz aller Erfahrungen, die Marie Goslich während ihrer Hauslehrerkarriere auf dem Land machen konnte, bleibt ihr Blick immer ein städtischer, ganz im Sinne der Zeitschriften, für die sie arbeitete, und im Einklang mit den Frauenbildern von der Fürsorge für Haus und Hof vor aller anderen, persönlichen Selbstverwirklichung. Einzig das Modell einer reformierten, freien Kindererziehung scheint durch die Bilder durch, die sich mit dem Spiel und Lernen der nachwachsenden Generation beschäftigen.

Die heile Welt wird auch zu Beginn des Ersten Weltkriegs aufrechterhalten: Verglichen mit den allgegenwärtigen Aufnahmen von Kriegsküchen und Kohlenkellern voller Rüben, die aus dieser Zeit bekannt sind, ist die kleine Bildreportage, die 1917 in Buchform als „Bericht aus der Kriegsarbeit der Frauenhülfe" erscheint, von nachgerade idyllischer Einfachheit: Postkartenverkauf vor Potsdams Haupttor im schönen Wintermantel, eine Haushaltungsschule in Neumünster mit adretten Damen davor, selbst die Sammelstelle der Liebesgaben ist gut aufgeräumt – **und kein Sack verlässt das Büro, der nicht ordnungsgemäß abgestempelt wurde** (Abb. S. 258)[32]. Die Bildserie selbst – überliefert sind

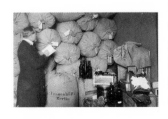

neben den fünf abgedruckten noch weitere sechs Aufnahmen vom Aussuchen, Sortieren, Verpacken und Versenden der Waren – dürfte im Herbst 1914, spätestens im Herbst 1915 fotografiert worden sein, denn danach wurden die Versorgungsschwierigkeiten der deutschen Bevölkerung so groß, dass es nicht mehr für große Würste, Schnaps, Schokolade und warme Wäsche in den Beuteln gereicht hat.

Wahrscheinlich vom Kriegsende oder der Zeit kurz davor stammen einige Fotografien, die trauernde Frauen vor Gräbern stehend und beim Beten zeigen – Symbolbilder für eine letzte Frauenarbeit im familiären Kontext.

Spätes Werk und Nachleben

Nach dem Ersten Weltkrieg versiegt die Text- und Bildquelle von Marie Goslich: Im „Bote(n) für die Deutsche Frauenwelt" erscheint 1920 der letzte Artikel von ihr, die „Mark" druckt 1927 einen letzten Text, nachdem dort bereits ab 1914 keine Publikation von ihr mehr und 1920 nur eine kurze Notiz über sie nachweisbar ist. Um 1926/27 stellt sie eine letzte Reihe von Bildern her, die als Selbstporträts oder Interieurfotos ihre Lebenssituation schildern. Da steht sie an einer Staffelei oder liest ein Buch, alles Bilder eines späten, selbstbezüglichen Lebens im offensichtlichen Ruhestand. Die früheren Auftraggeber von Marie Goslich wie Hans Delbrück waren selbst weit über siebzig Jahre alt, der neue Bildjournalismus konnte mit ihrer Arbeit nichts mehr anfangen, und der große Aufschwung, den die illustrierte Zeitung nach der Hyperinflation der deutschen Währung nimmt, geht an dieser Autorin vollkommen vorbei[33]. Schaut man ihre Gemälde an, die auf den Selbstporträts und den Wohnungsbildern erkennbar sind, so scheint es sich stilistisch um einen späten Impressionismus à la Max Liebermann zu handeln, den sie so pflegt wie die meisten Dilettant*innen ihrer Zeit[34].

Aber **man kann auch feststellen, dass sich manches gemalte Motiv zuvor in ihrer Kamera befunden haben mag** (Abb. S. 33). Früh ist eine stilistische Nähe der Kunstphotographie zum späten Impressionismus erkannt worden, das mag in gleicher Weise für die künstlerische Arbeit von Marie Goslich gelten[35]. Allerdings ist die Farbigkeit der Gemälde

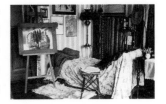

aus den schwarzweißen Fotografien kaum noch zu rekonstruieren; zu vermuten steht, dass die Bilder in jenen matten Pastelltönen gemalt wurden, die für deutsche Impressionisten der zweiten und dritten Generation, wie etwa Leo von König, typisch waren. In der Malerei mag Marie Goslich jene Erfüllung gefunden haben, die ihr in der Fotografie wie im Schreiben letztlich versagt blieb: Das eigenständige Schaffen war ihr wohl nur im Moment des Machens möglich, nicht aber im großen Entwurf eines literarischen oder bildnerischen Werks sui generis. Und in den frühen 1920er Jahren war ihr Leben zudem von persönlichen Tragödien überschattet, vom Verlust des vererbten Vermögens bis zum Tod der Schwester und des Ehemanns.

Noch vollkommen im Dunkel der Geschichte liegt die Zeit kurz vor ihrem Tod, und wahrscheinlich wird eine Aufklärung der tragischen und grausamen Ereignisse nie mehr möglich sein: 1937 wird Marie Goslich in die Landesanstalt Brandenburg-Görden verlegt und von dort 1938 in die Klinik Obrawalde bei Meseritz östlich von Frankfurt/Oder überstellt. Ihre Spur in dieser Klinik verliert sich genau zu dem Zeitpunkt, als diese an sich medizinisch fortschrittliche Klinik mit Geriatrie und Psychiatrie in eine NS-konforme Landesheilanstalt umgewandelt wird, wo in großem Umfang Euthanasieprogramme durchgeführt werden[36]. Wie immer Marie Goslich in dieser Anstalt ihr Leben verloren haben mag, ist es ein unwürdiger, einsamer und von allen Menschen, die ihr etwas bedeutet haben, weit entfernter Tod gewesen, der bis zum Beweis des Gegenteils als staatlicher Mord gewertet werden muss.

Abgesehen von den tragischen oder grausamen Ereignissen ihres Todes ist Marie Goslich lange genug die Würde einer Platzierung im historischen Umfeld ihrer Arbeit verweigert worden: Immerhin wurde ihr Nachlass bewahrt, in einer Zeit des materiellen Verschwindens schon eine bemerkenswerte Tatsache und enorme Anstrengung derer, die dieses Œuvre erhalten haben. Mindestens in Brandenburg ist Marie Goslich inzwischen eine Größe der regionalen Fotogeschichte. Dabei kann sie – wie viele ihrer Zeitgenoss*innen, deren (Wieder-)Entdeckung noch aussteht, solange sich hoffentlich noch auf Dachböden oder in

Kellern Material dazu findet – durchaus von verschiedenen Seiten angeblickt werden: als Schriftstellerin, die ihre Werke mit fotografischen Kommentaren versah, auch als Fotografin, die aufgrund ihrer literarischen Arbeit genau wusste, wie sie welche Geschichte zu erzählen hat. Schließlich gehört sie in den illustren Kreis jener Doppelbegabungen, die sowohl als Autor*innen wie als Fotograf*innen tätig waren, wie etwa der Reverend Charles L. Dodgson, den man unter seinem Pseudonym Lewis Carroll kennt, oder der mit ihr nahezu gleichaltrige George Bernard Shaw, der für seine Doppelbemühungen 1925 den Literaturnobelpreis erhielt. Um die Qualität des Schaffens von Marie Goslich vollständig erfahrbar machen zu können, bedarf es noch vieler restauratorischer und editorischer Anstrengungen.

Dieses Buch ist ein Anfang.

¹ Vgl. Jutta Dick und Marina Sassenberg (Hg.), Jüdische Frauen im 19. und 20. Jahrhundert. Lexikon zu Leben und Werk, Reinbek 1993.

² Dietmar Albert und Rudolf Herz (Hg.), Hof-Atelier Elvira 1887–1928. Ästheten, Emanzen, Aristokraten, Ausst.-Kat. München 1985.

³ Heike Foth, „Fotografie als Frauenberuf (1840–1913)", in: ebda., S. 153–170.

⁴ Krystyna Kauffmann (Hg.), Die Poesie der Landstraße, Marie Goslich 1859–1936, Ausst. Kat. Berlin 2008. Krystyna Kauffmann, Mathias Marx, Manfred Friedrich, Marie Goslich. Die Grande Dame des Fotojournalismus. The Lady of Photojournalism. 1859–1938, Leipzig 2013.

⁵ Tessy Bortfeldt, Frühes Licht und späte Schatten. Das Leben der Marie Goslich – eine preußische Biografie, Wilhelmshorst 2005.

⁶ Horst Wolf, Der Nachlass Hans Delbrück, (Vorwort Hans Schleier), Berlin 1980.

⁷ Friedrich A. Kittler, Grammophon Film Typewriter, Berlin 1986, S. 271–378.

⁸ Regina Mentner, „Ein bewährter Vorkämpfer für frommes deutsches Frauenwesen", Die Zeitschrift „Der Bote für die christliche Frauenwelt (1904–1989)", in: Christiane Busch (Hg.), 100 Jahre Evangelische Frauenhilfe in Deutschland, Einblicke in ihre Geschichte, Düsseldorf 1999, S. 205–283.

⁹ Vgl. Bernd Weise, „Reproduktionstechnik und Medienwechsel in der Presse", in: Rundbrief Fotografie, Sonderheft 4, Fotografie gedruckt, Beiträge einer Tagung im Deutschen Literaturarchiv Marbach 1997, Göppingen 1998, S. 5–12.

¹⁰ Vgl. Bernd Weise, Fotografie in deutschen Zeitschriften 1883–1923, Ausst.-Kat. IFA – Institut für Auslandsbeziehungen, Stuttgart [=Ausstellungsreihe: Fotografie in Deutschland von 1850 bis heute; Konzept: Wulf Herzogenrath], Stuttgart 1991.

¹¹ Vgl. Ludwig Hoerner, „Zur Geschichte der fotografischen Ansichtspostkarte", in: Fotogeschichte. Beiträge zur Geschichte und Theorie der Fotografie 7. Jg., Heft 26, 1987, S. 29–44.

¹² Lilly Hauff, unter Mitarbeit von Elli Lindner, Der Lette-Verein in der Geschichte der Frauenbewegung, Berlin 1928; siehe zu Delbrück: S. 92.

[13] Marie Goslich, „Der Spreewald", in: „Der Bote für die christliche Frauenwelt" 1. Jg., No. 1, 1905, S. 12; No. 2, S. 20; No. 3, S. 31. Zur Thematik der Landfahrer, aber noch ohne Abb.: Marie Goslich, „Auf der Landstraße", in: „Die Zeit", Nationalsoziale Wochenschrift, 11. Jg., Bd. 2, 1903, S. 725–732.

[14] Christiane Streubel, „Sammelrezension. Literaturbericht: Frauen der politischen Rechten", in: H-Soz-Kult. Kommunikation und Fachinformation für die Geschichtswissenschaften, 10.06.2003, http://www.hsozkult.de/publicationreview/id/rezbuecher-1697 [30.05.2016].

[15] Roger Chickering, „'Casting Their Gaze more Broadly', Women's Patriotic Activism in Imperial Germany", in: Past & Present, 118. Jg., 1988, S. 156–185.

[16] Claudia Bittermann-Wille und Helga Hofmann-Weinberger, „Von der Zeitschrift Dokumente der Frauen zur Dokumentation von Frauenzeitschriften", in: medien & zeit. Kommunikation in Vergangenheit und Gegenwart, 15. Jg., Heft 2, 2000, S. 52–62.

[17] Jens Jäger, „Eyewitness? The Visual Depiction of Events around 1900", in: Manfred Schreiber und Clemens Zimmermann (Hg.), Journalism and Technological Change. Historical Perspectives, Contemporary Trends, Frankfurt am Main 2014, S. 165–184.

[18] Streubel a. a. O. (Anm. 11).

[19] Rolf Sachsse, „Schlitzverschluss, Stativträger, Sportsucher, Scheinergrade – Zur Technik des Pressefotografen Willy Römer", in: Diethart Kerbs (Hg.), Ausst.-Kat. Auf den Strassen von Berlin. Der Fotograf Willy Römer 1887-1979, Ausst.-Kat. Deutsches Historisches Museum, Berlin, Bönen 2004, S. 51–77. Alle Aussagen zur fotografischen Technik beruhen auf der Betrachtung der dem Autor zur Verfügung gestellten Roh-Scans der Glasplatten und weniger auf Positiv-Vorlagen unbekannter Provenienz.

[20] Hans Dieter Abring, Von Daguerre bis heute (Bd. I), Herne 1990, S. 91.

[21] Richard Blodgett, Photographs: A Collector's Guide, A Complete Handbook For Buying Fine Photographs, New York 1979, S. 75–82.

[22] Vgl. Cornelia Kemp (Hg.), Unikat, Index, Quelle. Erkundungen zum Negativ in Fotografie und Film, Göttingen 2015.

[23] M(arie) Kuhls, Bilder aus der Kriegsarbeit der Frauenhülfe, Potsdam 1917.

24 Ulrich Keller, „Fotografie und Begehren. Der Triumph der Bildreportage im Medienwettbewerb der Zwischenkriegszeit", in: Annelie Ramsbrock, Annette Vowinckel und Malte Zierenberg (Hg.), Fotografien im 20. Jahrhundert. Verbreitung und Vermittlung [=Geschichte der Gegenwart, Bd. 6, hg. von Frank Bösch und Martin Sabrow], Göttingen 2013, S. 129–174.

25 Marie Kuhls-Goslich, Nähen Flicken Stopfen [=Ländliches Glück, Bd. 11], Potsdam 1912.

26 Paul Schultze-Naumburg, Kulturarbeiten [=Hausbau, Bd. 1], hg. von Kunstwart], München o. J. [1906].

27 Karl Planck, Fusslümmelei – Über Stauchballspiel und englische Krankheit, Stuttgart 1894. Vgl. Markwart Herzog, „Von der ‚Fußlümmelei‘ zur ‚Kunst am Ball‘. Über die kulturgeschichtliche Karriere des Fußballsports", in: ders. (Hg.), Fußball als Kulturphänomen, Kunst – Kultur – Kommerz, Stuttgart 2002, S. 11–43.

28 Marie Goslich, „Poesie der Landstraße", in: Die Woche. Moderne Illustrierte Zeitschrift, 4. Jg., Heft 16, 1906, S. 688–692.

29 Vgl. Michel Poivert, „Le sacrifice du présent. Pictorialisme et modernité", in: études photographiques. Revue semestrielle, 5. Jg., Heft 8, 2000, S. 92–110. Vgl. auch: Ulrich Keller, „Modell Malerei: Die kunstphotographische Bewegung um 1900", in: Klaus Honnef, Rolf Sachsse und Karin Thomas (Hg.), Deutsche Fotografie. Macht eines Mediums 1870–1970, Ausst.-Kat. Kunst- und Ausstellungshalle der Bundesrepublik Deutschland, Bonn (Köln 1997), S. 31–39.

30 Vgl. Rolf Sachsse, „Entfernung der Landschaft. Heimatfotografie als NS-Bildkonstruktion", in: Fotogeschichte, 31. Jg., Heft 120, 2011, S. 67–74.

31 Vgl. Katharina Stütz, „Die Kamera immer griffbereit. Stadt-Land-Visualisierungen im Amateurfilm. Deutschland und die Niederlande im Vergleich 1930–1980", in: Franz-Werner Kersting und Clemens Zimmermann (Hg.), Stadt-Land-Beziehungen im 20. Jahrhundert, Geschichts- und kulturwissenschaftliche Perspektiven [=Forschungen zur Regionalgeschichte, Bd. 77] Paderborn 2015, S. 179–196.

32 Marie Kuhls, Bericht aus der Kriegsarbeit der Frauenhülfe, Potsdam 1917.

33 Vgl. David Oels und Ute Schneider (Hg.), „Der ganze Verlag ist einfach eine Bonnonniere". Ullstein in der ersten Hälfte des 20. Jahrhunderts [=Archiv für Geschichte des Buchwesens – Studien, Bd. 10], Berlin 2015.

[34] Vgl. Rudolf Scheutle, „Überdurchschnittliche Leistungen bedeuten unliebsame Konkurrenz", in: Sabine Sternagel (Hg.), Ab nach München! Künstlerinnen um 1900, Ausst.-Kat. Münchner Stadtmuseum, München 2014, S. 332–335.

[35] Enno Kaufhold, Bilder des Übergangs. Zur Mediengeschichte von Fotografie und Malerei in Deutschland um 1900, Marburg 1986. Vgl. auch Anm. 26.

[36] Hilde Steppe und Eva-Maria Ulmer (Hg.), „Ich war von jeher mit Leib und Seele gerne Pflegerin". Über die Beteiligung von Krankenschwestern an den „Euthanasie"-Aktionen in Meseritz-Obrawalde [=Bericht der Studentischen Projektgruppe Pflege im Nationalsozialismus an der Fachhochschule Frankfurt am Main 1998/1999], Frankfurt am Main 1999.

Marie Goslich — A Socially Committed Woman in the Imperial Age, Armed with a Typewriter and a Camera

Around 1900, there were very few recognised careers for women beyond the performative arts, such as theatre, opera, and dance. When one consults lexica on women in the 19th and 20th centuries, the careers named most often are writing and photography; a lexicon on Jewish women lists photography as the third most common career after music and dance[1]. For many protagonists of the women's movements, photography served as a springboard, since it was relatively easy to open one's own business or one could at least work as a receptionist or assistant in a well-known photo studio and establish networks[2]. With the help of their own photo studios, early feminists such as Anita Augspurg could operate as self-employed entrepreneurs and thus gained access to important decision-making bodies in politics and special-interest groups. Others found adequate positions in the publishing business, where they could work as anonymous staff photographers[3]. Within the field of professional photography around 1900, most women were employed as operators or laboratory technicians, or as branch managers of numerous large photo studios.

Marie Goslich is no longer anonymous[4]. Numerous exhibitions and catalogues have emphasised especially the regional aspects of her œuvre and have described historically substantiated biographical aspects of her work. There is even a fictionalisation of her life, which reads like a novel but is in fact based on insufficient biographical research[5]. To the extent that Marie Goslich's existing œuvre can be reconstructed – in published texts and photographs printed from existing glass negatives – the photographs were made in the context of her writing, with the exception of several private pictures and the material that in all probability derives from her early training. Most of the photographic series that can be comprised from the existing material refer directly to articles that Goslich wrote either as a freelancer or as a magazine editor. These articles, as well as those published without photographic illustrations, are the

only points of reference one has with regard to possible dating: They were either shot beforehand for a text – as is the case with all series following the first publication of her images in 1905 – or they were dedicated subsequently to an already published text, such as the articles published between the years 1902 and 1906. To this day, Goslich's life and work is yet to be fully explored.

The Journalist Marie Goslich on Her Way to Photography
With the help of family ties and her landlady in Berlin, the governess Marie Goslich, who was originally from Frankfurt an der Oder, was introduced to journalism in the early 1890s and took the classical path of all women in this profession: She began as a typist and secretary at a magazine headed up by the historian and politician Hans Delbrück[6]. From the very beginning, her literary instrument was the typewriter, which also quickly professionalised her writing and placed it on a medial basis[7]. Initially, she was only permitted to transcribe, edit and occasionally slightly revise texts for the almanac "Preußische Jahrbücher"; her first publications are book reviews and an editions of letters in the years 1898 and 1899.

When, in 1904, Hans Delbrück co-founded the magazine "Der Bote für die Christliche Frauenwelt", published by the Stiftungsverlag in Potsdam, she was able to take on editorial work there and, after a while, also write her own texts, which would ultimately lead to an independent column[8]. Prior to this, she had already written shorter individual contributions for various general interest magazines. The fact that illustrative photography naturally grew out of her writing around 1900 was both technically and journalistically not only self-evident but also logical.

After Georg Meisenbach and Karl Klietsch developed the halftone method of printing photographic reproductions in newspapers and magazines in 1882, it would take nearly a decade until this new technology was applied on a broader scale[9]. The triumphant progress of photographic illustrations in magazines then proceeded quite quickly, yet it would take another decade before this method would be employed for daily newspapers. From the mid-

1890s onward, hardly a magazine could do without at least occasionally integrating photographs on its pages. For Goslich, it would have been normal in her daily editorial work around 1900 to want to illustrate texts with photographs. Since, at the same time, however, the first picture agencies had already established themselves and larger press companies such as Scherl and Mosse began compiling the first in-house image archives, problems began to arise for smaller magazines – which were largely dependent upon associations or patrons – when it came to the acquisition of inexpensive image material[10]. The obvious consequence was the production of one's own images, especially since the texts and motifs rarely dealt with topics of the day, but rather with moral or general economic issues relating to the bourgeois lifestyle under the auspices of Prussian Protestantism, out of which Goslich herself emerged. In principle, the journals for which she initially worked were general interest magazines, subscriptions to which could only be afforded by a small, wealthier sector of the population. Those interested in visual information for less money were dependent upon collector's postcards (since the 1860s) and later picture postcards (from 1900 onwards), which were thrown onto the market in large quantities and sold cheaply[11]. Goslich produced these, if at all, in only the smallest batch numbers and did not publish them herself.

Thanks to an industry that had been flourishing since the 1880s, making photographs was already a mass leisure activity by the turn of the century – at least for those who had enough money. As of the 1870s, industrially produced dry plates became available, which did not need to be developed immediately after exposure; around 1900, the setting up of a simple darkroom for the processing of negatives and the production of positives was no longer a technical problem. For her editorial photography, Goslich would have been able to learn all the necessary processes during practical training or an internship with a photographer, or even over the course of several weekends in one of the many amateur photographer associations in and around Berlin. That she nevertheless in all likelihood enrolled in one of the weekend and evening courses at the Lette School in

Berlin was probably due to two factors: on the one hand, the competitive pressure among the agency photographers in Berlin was quite extreme, and people with at least a small degree of professional training were more easily admitted to press opportunities or newsworthy events. On the other hand, the connection to the Lette School – a private educational institution for women, which was founded in 1866 and offered courses in photography since 1890 – was easy to establish, since Hans Delbrück had taught there occasionally between 1886 and 1899[12]. He would have at least paved the way for Marie Goslich's contact to the school administration, so that she could easily put together her photo course according to her own personal requirements. An exact dating of her course participation is not possible; private sources indicate, however, that her training began around 1902.

In the Goslich estate, there are no documents relating to this course. Nevertheless, several motifs suggest this only minimally documented training: a few touristic views of Berlin; photos of staircases, as well as the reportage of the partial demolition and new construction of a larger apartment building appear to have been among the tasks of the Lette association, since they do not fit into the context of her publishing activity; a precise dating of these images is not possible. The first documented publication of images by Marie Goslich on the topic of the Spreewald are from 1905; the landscape and architectural motifs found here – as well as several of the early genre pictures of resting travellers – might very well have been part of a task within the context of the Lette curriculum[13]. With the exception of the last pictures – self-portraits and scenes from her private living environment in the mid-1920s – all photographs by Goslich were made in the context of her work as an author and journalist; even the portrayal of people close to her were generally subordinated to the theme at hand.

Women's Movements in the German Empire
In her comprehensive literature review on "Frauen der politischen Rechten in Kaiserreich und Republik", Christiane Streubel notes that there were numerous women's associa-

tions that not only published magazines and were thus medially effective, but also strove to intervene directly in day-to-day politics[14]. Streubel differentiates between two groups with several overlaps in their programs and management: patriotic and protestant associations. What distinguished the groups was their respective orientation: the patriotic associations saw themselves as supporters of both the military and the monarchy and subordinated all activities to these goals; the evangelical associations saw their task especially in the safeguarding of morality and Christian married life, as well as obedience towards an authoritarian state. What united these groups was the extremely prudent adoption of ideas from the social-democratic and leftwing-bourgeois women's movement – among other things with reference to physical needs and pleasures, occupational conditions, and the access to higher education, as well as professional training for women[15]. The most important factor of all these movements was, however, the retaining of traditional roles for women, from which the special activities of these groups were derived – the much-cited motherliness was the basis of charitable activities and especially of the increasingly important role in the education of children and youth, even in wealthy bourgeois households. Both the "Vaterländische Frauenverein" and the "Evangelische Frauenhilfe" were founded by female members of the Prussian imperial family and thus saw themselves in no way as members of an emancipatory women's movement; they nevertheless occasionally stood in contradiction to strict groups within the Protestant Church that objected to any form of entertainment for women. Only the "Deutsch-Evangelische Frauenbund" completely distanced itself before World War I from both the imperial house and the official church and understood itself expressly as part of the movement for female emancipation.

In all these associations, however, the distancing of their own topics from male role models became increasingly important, a fact that was reflected especially in the adoption of independent responsibilities and work by women. Especially the public self-promotion of female employment received greater attention, and it was thus an obvious re-

quirement that the conservative women's associations publish their own magazines, organize their own actions and events and fill these with their own texts and photographs. This is where Goslich, who was roughly ten years older than most of the activists in the women's associations, saw her primary role: the description of successful women's, family and bourgeois life based on both Prussian and Protestant moral values, as well as the illustrating of these texts with photographs[16]. The fact that these texts were not – and did not necessarily have to be – identical with her own unconventional lifestyle is an entirely different story.

The variety of magazines for which Goslich worked determined her work as an author and photographer with the corresponding temporal rhythm for more than a decade. In addition to "Der Bote für die Christliche Frauenwelt" (from 1915 onward "Der Bote für die Deutsche Frauenwelt"), it was especially entertainment magazines for which Marie Goslich (from 1910 onwards also under the pseudonyms Marie Kuhls, Eva Marie and Marie Kuhls-Goslich) wrote and photographed for: "Über Land und Meer", "Die Woche", "Die Zeit / Nationalsoziale Wochenschrift" and other journals; with "Die Mark, Illustrierte Wochenschrift für Touristik und Heimatkunde", there was also a regional publication, whereby the journal also followed the trend, associated with all the technology, towards a personalization in the way readers were addressed, namely in the sense of entertainment[17]. A further exception to this Prussian puritanical and conservative portfolio, which has also been classified as "Christian-Social Women's Journals"[18], can be found in Goslich's more than two-year employment with the magazine "Körperkultur", reflected in numerous texts and images. Characteristic of all of these journals, except for a general orientation with regard to seasons and fashion trends, is that they did not have to be especially topical as magazines, their texts and images could be planned without pressure – this stress-free mode of production is clearly visible in Goslich's works.

Marie Goslich's Images and Techniques
The fact that Goslich strove from the very beginning for a journalistic utilization of her photographic work becomes

obvious when one takes a look at her photographic equipment: she probably owned a press camera and the corresponding equipment, in all likelihood also the chemicals and devices necessary for at least the development of the exposed plates[19]. The camera had the format of the existing glass plates, i.e. 13 x 18 cm, and was thus probably one of the then common reporter cameras: the negative format was equivalent in size to three columns (landscape format) or two columns (portrait format) of the average newspaper layout and was the easiest basis for the printing of images with regard to lithography – the conversion of an image into a printing template – as well as for the printers. For photographers and lab technicians, the format had the positive feature that it could be directly copied into the set-off, i.e. that no further optical system was necessary for its processing; copies on the then common albumin paper or on light-sensitive paper, which was used by many editorial teams at the time, could be made in simple contact frames, even outdoors. Typical press cameras, as they were called at the time, were the Goerz Ango and the Nettel Deckrullo; both had ultra-fast shutters, which enabled exposure times of up to 1/1000 sec., assuming the lighting and the sensitive plate material were appropriate[20].

Marie Goslich's ironic self-portrait at a bathing lake (fig. p. 78) also depicts her camera, including the necessary photographic equipment: the photographer creates her pictorial composition with the help of a focusing screen – and not, like most other photographers of her day, with a so-called "sport finder", which consists of two differently sized metal rectangles mounted on top of the camera. She looks through the famous black cloth, which she gathers close together, indicating that she is about to shoot an image at any moment: the cloth is thrown forward over the camera; the cassette with the unexposed glass plate is inserted from the side; the slide is pulled out again, and only then can the photo be shot. The tripod corresponds in size and lightness to a travel or press tripod; it is relatively unlikely that the photographer would store her exposed and unexposed cassettes in the boat behind her – in this regard, what is presented here is in all likelihood a staged scene for a second

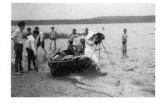

camera. Perhaps Goslich owned such a second camera, yet there is no concrete evidence of this.

With reasonable certainty, Goslich developed her own glass plates; this is suggested not only by the marginal traces, but also the slight greyscale condensations on the edges of many images, which might possibly be evidence of insufficient motion during the developing and fixating of the plates, as well as of rinsing in water that did not flow strongly enough. What is more, the partially strong bacterial deterioration of the existing plates might be the result of a painstaking but not always technically perfect development of the negatives[21]. Since almost no positives exist, no statement can be made about their quality – for the printing preparation, only simple contact copies, often on light-sensitive paper, were necessary; these were stable for only a few days and used for the selection of images when the editors were not able of check their work directly from the negatives – which, at the time, should have been possible for any photographer after a brief period of training[22]. The few copies that exist in the form of scans suggest a highly professional development in one of the larger copy and printing houses in Berlin – or they were made at a considerably later date.

Marie Goslich's picture publishing activity begins around 1905, at a point in time when photographic printing templates were still relatively expensive, but for reasons of competition, the magazines – much less than the newspapers – featured increasingly more images. The high price and the great appeal of photographs in a magazine were strongly underscored by the graphic design: the images were presented in frames and surrounded by ornaments, which aimed at relativizing their small size on the page. In those cases where the printed images can be compared with existing negatives, it is apparent that Goslich employed relatively little cropping of the images for print, but rather only adapted them to the print space and chose no – at least no spectacular – details.

A good example is the only reportage, which, in 1907, Goslich was able to place on a double page (pp. 1074–1075) in the widely distributed and richly illustrated mag-

azine "Über Land und Meer", published by Hackländer & Hallberger in Stuttgart: with the four (of altogether six printed) images, for which comparable motifs exist in the Goslich estate, the cropping is limited to the sky or, in one case, the cropping of a landscape format into a square format – otherwise, the details are almost exactly the same as when the photographer saw them while shooting the photos. Compositionally, the images are always completely laid out with a view towards their printing at a later date: dynamic motifs, such as the gathering of fishing nets, are shot as portrait formats, **while more tranquil images, such as the fisherman in his boat, are shot as landscape formats – a pleasant feast for the eyes** (fig. p. 18).

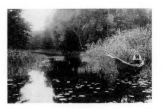

Even – or perhaps especially – with the smaller size of the few photographs printed in magazines from around 1905 to 1910, her choice of detail for a particular image is of great significance. Where Goslich was in the comfortable position to see to the editorial processing of the image print herself – such as in "Der Bote für die Christliche Frauenwelt" or "Körperkultur" – she could carefully choose the detail and eliminate smaller disturbances on the margins or determine the height of the horizon in the image herself, which was not always possible during the shooting itself or was, by way of exception, simply unsuccessful. With the reportage on the fishermen on the Havel, the author and photographer came across an exceptional and sympathetic picture editor, who only cropped a bit of light sky or a rampantly growing bush on the picture's margin. With later publications, such as the small brochure on women's work in World War I, for the text and images of which Marie Kuhls was fully responsible, the image technicians made considerably more corrections than in the previous decade: Here, house facades were radically pared down to rows of windows, and a panorama of the cloister in the Domkandidatenstift in Berlin was reduced to a less attractive corner view[23]. What modern magazine and newspaper production after the mid-1920s did with pictures shot by photographers is an entirely different kind of editing, which Goslich no longer experienced[24].

Town and Country in Image and Text

There are three themes, around which Marie Goslich's journalistic work in image and text revolves in equal measure: women's work in and around the household and family, the maintaining of physical health through sports and nutrition, and the differences between life in the town and the country. The first field is illustrated by numerous individual images for supplements to "Bote für die Christliche Frauenwelt" titled "Für die Arbeitsstube" and "Kleidung und Handarbeit"; the long-term activity of the journalist extends from 1905 through 1920, albeit relatively intermittently with years-long breaks in between. In the years 1909 to 1915, Goslich was editor-in-chief of the supplement "Für die Arbeitsstube", which borrowed its name from the women's magazine Die Arbeitsstube. Zeitschrift für leichte und geschmackvolle Handarbeiten mit farbigen Originalmustern", which had been popular since 1895. Most of the topics dealt with here were part of the editorial routine of nearly every women's magazine at the time and were presented or demonstrated by way of example; **occasional references by the author to the hard working conditions of seamstresses were, however, not reflected in the images** (fig. p. 70). Popular and sought-after topics include beauty care, the comprehensive presentation of a so-called hay box, including its use in the modern kitchen, as well as the preparation of ironing with the help of an innovative electrical steaming device.

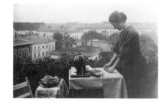

Some of the images appear in book editions of suitable texts under the collective title "Ländliches Glück"; the title "Nähen, Flicken, Stopfen," for example, consists of sixteen pages in octavo format[25]. The supplement "Für die Arbeitsstube" could not be illustrated with photographs, ostensibly for cost reasons, so that Goslich's pictures had to be processed for printing as cut-out (i.e. with deleted backgrounds) wood or steel engravings. To achieve this more easily, the photographs of women in dresses taking measurements for their own sewing, as well as the appropriate tea and coffee sets for group scenes of seated women, were shot in front of sheets of white cardboard, **which were placed in front of the wall and on the floor; occasionally, a lightly coloured plaster wall was sufficient to make the work of the**

retouchers a bit easier (fig. p. 13). For the second theme of her work, **Goslich was especially responsible for texts and picture sequences for the magazine "Körperkultur, Illustrierte Monatsschrift für körperliche Vervollkommnung" between 1908 and 1910**; in this journal, her images were also used for texts by other authors; it is only here that she worked as a photojournalist in the narrow sense of the term (fig. p. 89).

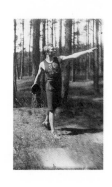

For the longest period of her career, Marie Goslich was associated with the magazine "Die Mark, Illustrierte Wochenschrift für Touristik und Heimatkunde"; her first publication dates from 1907 and the last from 1927 – here as well with a break of more than ten years. The magazine's subtitle aptly describes the programme of texts and images which she presented there: on the one hand, depictions of the landscape as a place of recreation and leisure, which also includes activities in rural communities, and, on the other hand, the topic of heritage protection, as reflected in the popular books by Paul Schultze-Naumburg, a topic that had only just become established in journalism [26]. Goslich was, however, probably less interested in the aesthetic improvement of villas, apartment blocks, and industrial buildings, which was the primary motivation of the architect Schultze-Naumburg and his movement; she also seems to have had little interest in the planned layout of gardens and parks – around 1900, such work was carried out almost exclusively by men and hence was not an appropriate topic for a women's magazine. What Goslich reported on in text and images had much more to do with rural heritage protection and an urban view of the countryside.

A complex composition, unusual for Marie Goslich, depicting a country road leading to Gasthof Herrmann in Baumgartenbrück, presents an ensemble of various means of transportation and communication (fig. p. 220): standing on the connecting boards between two fence posts in the centre of the image is a worker from the telephone company, who is checking the power of a relay in front of him with a handset. A bicycle is leaning on an invisible fourth post, and on the street one can recognise a buggy, which pulls a closed wagon. Behind this, one can see the inn and its

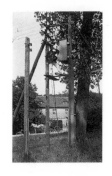

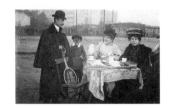

advertising sign – more contemporary regionality is hardly possible, and even a bit of modernity can also be sensed.

It is worth comparing Goslich's pictures illustrated in "Körperkultur" with those in "Mark", both thematically and in terms of their narratives. The readership of "Körperkultur" appears to have been predominantly male, so that the motifs here revolve mostly around gentlemen's sports: lawn tennis (**including the smart tennis player with his racket, cape and bowler hat, visiting tea-drinking women after the match**), swimming, rowing – and all sorts of bathing and recreational activities with balls (fig. p. 72). Although a bit of fashion is also always present, this is generally functional or industrial; in contrast, the magazine "Für die Arbeitsstube" was more geared towards "do it yourself" themes. In "Körperkultur", Goslich strove to do justice with her texts and images to the subtitle of the journal: "Illustrierte Monatsschrift für körperliche Vervollkommnung". Football – or "English foot dawdling" (German: Fußlümmelei) – is, however, largely ignored; despite the first world championships, which were held around 1900, football was still considered too proletarian, aggressive, and plebeian[27]. In contrast, bicycling was seen as being both feminine and fashionable, and was often propagated by Goslich.

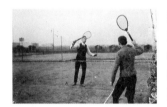

The backgrounds of most sports images in "Körperkultur" prove in most cases to be quite urban: **the tennis court is surrounded by tenement houses, such as those in Grunewald and Ruhleben on the outskirts of Berlin, but which can also be found in inner-city districts such as Tiergarten and Luisenstadt** (fig. p. 74). The men are generally presented doing sports alone or man-against-man, while the women always appear in small or large groups, i.e. while bathing in the Wannsee lake – here even together with men – or ice-skating in Grunewald. Typical women's topics in this magazine are those dealing with body care, hygiene, or the urban environment. While working for "Körperkultur", Goslich made what are probably her most dynamic pictures; the descriptive texts to these images lag far behind and are not always written by Goslich herself.

Her many years of work for "Mark" are quite different and were preceded by several corresponding and very simi-

lar contributions in other magazines. The themes revolve around the visualisation of elements of country life which have gone lost in the urban setting; there is in every sense a primacy of the text. The hardships of rural life is depicted with great empathy; individual occupations, from fishing and agriculture to travelling folk, are presented and summarised in single images, occasionally with two variants. The texts to these images are descriptive, whereby value judgments are relegated to subordinate clauses: "They thus wander about with their horses and carriages, [...] and while the man steers the horses through the forest and heathland in a comfortable but safe trot, the women take a rest from their work at the back of the carriages. Their work is not to be underestimated; they are responsible for the major share of the peddling business, for which the tongue of a woman is much more effective."[28] All texts on this theme emphasise the poverty of the people described – as well as their sense of freedom and adventure; and the respective images in the estate do the same, regardless of whether they were published or not: individuals, or groups of a maximum of two or three people, go about their business in a peaceful way in an environment which in the world of film is characterised as a "medium long shot". **The travelling folk stand on the street or camp out on the side of the road; an itinerant labourer walks through a garden gate, and a knife grinder stands with his wife and dog next to the small cart which he has to pull himself** (fig. p. 196). 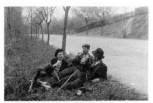 In the background, one sees the low houses of the local farmers or small groups of trees; there is always enough space in the picture to be able to recognise the dimension of depth, i. e. the flat landscape of Brandenburg. Yet at no point does Marie Goslich leave any doubt that the people depicted could in some way be endemic to this landscape.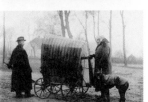

Groups, Themes, and Contexts

If Marie Goslich's œuvre was systematically ordered and the smaller series of images categorised into more comprehensive contexts, they would correspond with the collection campaigns of many photographers active around 1900. From Eugène Atget to August Sander and Edward Sheriff

Curtis, the spectrum of collecting people in pictures extends from source images for painters and a kind of de-individualised typology to the preservation of ethnic groups in danger of extinction. Especially the conservative, class-conscious world view characteristic of the portraits made by August Sander is shared by Goslich; in this respect, she can be considered his predecessor, also in terms of the characterisation of people by their urban environment or the surrounding landscape, and especially by their occupation.

The theme of life on the country road accompanied Goslich for more than half a decade, from the first, purely textual publications around 1903 to the larger pictorial series of the years 1907 and 1908. Especially in the later pictures – almost like a preparation for the sporting activities and their presentation in "Körperkultur" – the photographer increasingly integrated her protagonists into visual stereotypes that met the expectations of her readership. **The blind traveller near a garden gate deals so self-confidently with his handicap that he stands tall at the gate and in no way gives the impression of intending to beg or offer inferior goods for sale** (fig. p. 251). What is more, the contre-jour depersonalises the view of both the photographer and the viewer: the face is barely recognisable and is not necessary for the statement made by this photograph.

Marie Goslich might also have been strongly influenced by movements such as Pictorialism, which saw especially its independence from the context of professional photography – that is to say, in a deliberate and well-regarded amateurism – as the foundation for an artistic perspective[29]. Pictures from this movement, which was highly appreciated and supported especially in Berlin, Hamburg, and Vienna, were presented in numerous exhibitions around 1900 and would thus have also by all means been familiar to Goslich. Especially in Germany, Pictorialism is an important link between the handicraft tradition of this profession, the modernity of photojournalism, and the visual aspirations of all amateur photographers in the period following World War I – it was thus a basis of that unique difference between technical modernity and the idyllic backwardness of coun-

try life, which characterised numerous publications of the early 20th century[30].

The image of a creek in Auenwald, which Goslich used for the cover of "Boten für die Deutsche Frauenwelt" of 25 February 1917, could just as easily have been made by a representative of Pictorialism, such as the Hofmeister brothers or Erwin Quedenfeldt; here as well, **the original image has only been slightly cropped in order to allow the rhythm of the trees to be more effective in relation to the white surfaces of ice and snow.** Since there is also a portrait format variant of this image, this picture and its printing on the cover of the magazine might have been countered, which also seems reasonable for the presentation on a front page.

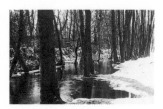

The link in Marie Goslich's œuvre to the amateur photography of the day is most clear when the images deal with bourgeois life on the periphery of the city, i. e. when they illustrate the living environment of the readers of "Bote der Christlichen / Deutschen Frauenwelt". Here, hearts are carved into trees; fashionably dressed ladies lie on improvised chaise longues, reading a good book; and beautiful tables are set on large balconies. But even where money is earned by hard labour in the agricultural sector, the pictures remain idyllic: the feeding of pigs, chickens, and other domestic animals is just as skilfully staged for the camera as the picking of fruit or the harvesting of hay. Here, Goslich does completely without obvious references to the socially critical painting of artists such as Jean-François Millet and Gustave Courbet, as these would later appear in the pictorial world of the photographer Dorothea Lange; **the objective portrayal of three women in a field defies any heroicizing, but rather derives its effect solely from the dynamism of the rakes and their triangular composition within the image** (fig. p. 62).

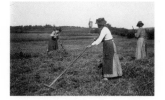

As in later pictorial worlds in photography and film, the countryside is and remains a place of longing for city dwellers, which, in its concentration on the picture itself, leaves out all odours, sounds and adversities of the hard life there[31]. Despite all the experiences that Marie Goslich was able to make during her career as a governess in the country, her view is always that of a city dweller, very much in the

spirit of the magazines for which she worked, and in accordance with the images of women whereby caring for house and home took priority over all other forms of personal fulfilment. Only the model of a free, reformed child-rearing shimmers through those images that deal with play and the education of the next generation.

The image of an ideal world is also maintained at the beginning of World War I. Compared with the ubiquitous images of war kitchens and coal cellars filled with turnips, which are well-known from this period, the small photo reportage which appeared in 1917 in the form of a book titled "Bericht aus der Kriegsarbeit der Frauenhilfe" is characterised by idyllic simplicity: the seller of postcards wearing a beautiful winter coat in front of the main gate in Potsdam; a housekeeping school in Neumünster with smart ladies standing in front; even the collection point for charitable gifts is neat and tidy – **and no sack leaves the office which has not been duly stamped** (fig. p. 258)[32]. The series of photos itself – still extant are, in addition to five printed images, another six photos depicting the choosing, sorting, packing, and dispatching of the goods – must have been shot in the fall of 1914 or, at the very latest, in the fall of 1915, since, after this, the supply problems of the German population became so serious that it would have been impossible to include larger sausages, schnapps, chocolate, and warm clothing in the sacks.

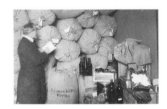

Several photographs depicting mourning women in front of graves and during prayer – symbolic images for the final task of women in the context of the family – were probably shot towards the end of the war or in the period shortly before.

Late Work and Afterlife

After World War I, the sources for texts and images by Marie Goslich peters out: In 1920, her last article appears in "Bote für die Deutsche Frauenwelt"; her last text in "Mark" was printed in 1927, whereby there were no other publications since 1914 and, in 1920, only a brief note on her is documented. Around 1926/27, she shot a last series of photos, which depict her living situation in the form of

self-portraits and interiors. She is portrayed standing at an easel or reading a book – all images of a late, self-referential life in obvious retirement. Goslich's earlier employers, including Hans Delbrück, were themselves well over seventy. The new photojournalism did not understand her work anymore, and the huge upsurge that illustrated newspaper experienced in the aftermath of hyperinflation of the German currency completely passes over this author[33]. When one takes a look at the paintings visible in her self-portraits and interiors, she seems to have oriented herself stylistically, like most other amateurs of her day, towards late Impressionism à la Max Liebermann[34].

One can, however, see that various painted motifs must have found their origins in her camera (fig. p. 33). A stylistic proximity of Pictorialism to late Impressionism could already be discerned and seems to apply to the same degree to the artistic work of Marie Goslich[35]. The black-and-white 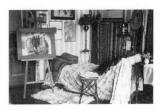 photographs, however, obviously provide no indication of the colouration of her paintings; it can be assumed that the pictures were painted in those matt pastel shades that were typical of the German Impressionists of the second and third generations, such as, for example, Leo von König. Goslich seems to have found in painting that sense of fulfilment that was ultimately denied her in both her photography and her writing: autonomous artistic creation seems to have been possible for her only in the moment of making pictures, not however in the grand design of a literary or artistic œuvre sui generis. And in the early 1920s, her life was also overshadowed by personal tragedies, from the loss of her inherited assets to the death of both her husband and her sister.

As yet, nothing is known about the period shortly before she died, and it is probable that clarification of the tragic and cruel events will never be possible: in 1937, Goslich was committed to the psychiatric hospital in Brandenburg-Görden; from there, she was transferred in 1938 to the psychiatric clinic in Obrawalde near Meseritz, east of Frankfurt an der Oder. Any trace of her is lost in this clinic, just at the time, when this as medically advanced clinic with specialties ingeriatrics and psychiatry was transformed

into a state mental hospital in line with Nazi ideology, where euthanasia programmes were carried out on a large scale[36]. In whatever way Marie Goslich may have lost her life in this institution, it was an unworthy and lonely death, far removed from all the people who meant something to her; a death which, until proof is provided otherwise, must be described as murder perpetrated by the state.

Apart from the tragic and cruel events of her death, Marie Goslich has been denied the honour of a historical contextualisation of her work for long enough: at least her estate has been preserved – in an age in which material objects vanish quickly, this is a remarkable feat in and of itself – due to the great efforts of those who have been entrusted with this œuvre. In the meantime, at least in Brandenburg, Marie Goslich is now considered to be an important figure within the photographic history of the region. And like many of her contemporaries, who still wait to be (re-)discovered, as long as, hopefully, material can still be found in attics and basements, she can be viewed from various perspectives: as a writer who complemented her works with photographic commentaries, and as a photographer who, because of her literary work, knew all too well how to tell each story. In the final analysis, she belongs to that illustrious circle of dual-talents, who were active as both authors and photographers, including the likes of the Reverend Charles L. Dodgson, better known under his pseudonym Lewis Carroll, or her near contemporary George Bernard Shaw, who was honoured with the Nobel Prize for Literature in 1925. In order to make it possible to fully experience the quality of Marie Goslich's creative work, much more conservational and editorial efforts are necessary.

This book is a beginning.

¹ Cf. Jutta Dick and Marina Sassenberg (eds.), Jüdische Frauen im 19. und 20. Jahrhundert: Lexikon zu Leben und Werk (Reinbek 1993).

² Dietmar Albert and Rudolf Herz (eds.), Hof-Atelier Elvira 1887–1928. Ästheten, Emanzen, Aristokraten, exh. cat. Fotomuseum im Münchner Stadtmuseum (Munich 1985).

³ Heike Foth, 'Fotografie als Frauenberuf (1840–1913)', in: ibid., pp. 153–170.

⁴ Krystyna Kauffmann (ed.), Die Poesie der Landstraße. Marie Goslich 1859–1936, exh. cat. Galerie Arbeiterfotografie, Cologne (Berlin 2008). Krystyna Kauffmann, Mathias Marx, and Manfred Friedrich, Marie Goslich. Die Grande Dame des Fotojournalismus. The Lady of Photojournalism. 1859–1938 (Leipzig 2013).

⁵ Tessy Bortfeldt, Frühes Licht und späte Schatten. Das Leben der Marie Goslich. Eine preußische Biografie (Wilhelmshorst 2005).

⁶ Horst Wolf, Der Nachlass Hans Delbrück [with a preface by Hans Schleier] (Berlin 1980).

⁷ Friedrich A. Kittler, Grammophon Film Typewriter (Berlin 1986), pp. 271–378.

⁸ Regina Mentner, 'Ein bewährter Vorkämpfer für frommes deutsches Frauenwesen. Die Zeitschrift Der Bote für die christliche Frauenwelt (1904–1989)', in: Christiane Busch (ed.), 100 Jahre Evangelische Frauenhilfe in Deutschland. Einblicke in ihre Geschichte (Düsseldorf 1999), pp. 205–283.

⁹ Cf. Bernd Weise, 'Reproduktionstechnik und Medienwechsel in der Presse', in: Rundbrief Fotografie, [special issue no. 4: Fotografie gedruckt, Beiträge einer Tagung im Deutschen Literaturarchiv Marbach 1997] (Göppingen 1998), pp. 5–12.

¹⁰ Cf. Bernd Weise, Fotografie in deutschen Zeitschriften 1883-1923, exh. cat. IFA – Institut für Auslandsbeziehungen, Stuttgart [=exhibition series: Fotografie in Deutschland von 1850 bis heute; concept: Wulf Herzogenrath] (Stuttgart 1991).

¹¹ Cf. Ludwig Hoerner, 'Zur Geschichte der fotografischen Ansichtspostkarte', in: Fotogeschichte. Beiträge zur Geschichte und Theorie der Fotografie, Vol. 7, No. 26 (1987), pp. 29–44.

¹² Lilly Hauff (assisted by Elli Lindner), Der Lette-Verein in der Geschichte der Frauenbewegung (Berlin 1928); for information on Delbrück, see: p. 92.

[13] Marie Goslich, 'Der Spreewald', in: Der Bote für die christliche Frauenwelt, Vol. 1, No. 1 (1905), p. 12; No. 2 (1905), p. 20; No. 3 (1905), p. 31. For more on the theme of the travelling folk (without illustrations), see: Marie Goslich, 'Auf der Landstraße', in: Die Zeit. Nationalsoziale Wochenschrift, Vol. 11, No. 2 (1903), pp. 725–732.

[14] Christiane Streubel, 'Sammelrezension. Literaturbericht: Frauen der politischen Rechten', in: H-Soz-Kult. Kommunikation und Fachinformation für die Geschichtswissenschaften (10 June 2003), http://www.hsozkult.de/publicationreview/id/rezbuecher-1697 [last accessed on 30 May 2016].

[15] Roger Chickering, '"Casting Their Gaze More Broadly". Women's Patriotic Activism in Imperial Germany', in: Past & Present, Vol. 118 (1988), pp. 156–185.

[16] Claudia Bittermann-Wille and Helga Hofmann-Weinberger, 'Von der Zeitschrift Dokumente der Frauen zur Dokumentation von Frauenzeitschriften', in: medien & zeit. Kommunikation in Vergangenheit und Gegenwart, Vol. 15, No. 2 (2000), pp. 52–62.

[17] Jens Jäger, 'Eyewitness? The Visual Depiction of Events around 1900', in: Manfred Schreiber and Clemens Zimmermann (eds.), Journalism and Technological Change. Historical Perspectives, Contemporary Trends (Frankfurt am Main 2014), pp. 165–184.

[18] Streubel 2003 (see note no. 14), p. 19.

[19] Rolf Sachsse, 'Schlitzverschluss, Stativträger, Sportsucher, Scheinergrade – Zur Technik des Pressefotografen Willy Römer', in: Diethart Kerbs (ed.), Auf den Strassen von Berlin. Der Fotograf Willy Römer 1887–1979, exh. cat. Deutsches Historisches Museum, Berlin (Bönen 2004), pp. 51–77. All statements regarding photographic techniques are based on an examination of raw scans of the glass plates and a few positive originals of unknown provenance, that were made available to the author.

[20] Hans Dieter Abring, Von Daguerre bis heute [Vol. I] (Herne 1990), p. 91.

[21] Richard Blodgett, Photographs: A Collector's Guide, A Complete Handbook For Buying Fine Photographs, New York 1979, S.75–82.

[22] Cf. Cornelia Kemp (ed.), Unikat, Index, Quelle. Erkundungen zum Negativ in Fotografie und Film (Göttingen 2015).

[23] Marie Kuhls, Bilder aus der Kriegsarbeit der Frauenhülfe (Potsdam 1917).

24 Ulrich Keller, 'Fotografie und Begehren. Der Triumph der Bildreportage im Medienwettbewerb der Zwischenkriegszeit', in: Annelie Ramsbrock, Annette Vowinckel, and Malte Zierenberg (eds.), Fotografien im 20. Jahrhundert. Verbreitung und Vermittlung [=Geschichte der Gegenwart, Vol. 6, ed. by Frank Bösch and Martin Sabrow] (Göttingen 2013), pp. 129–174.

25 Marie Kuhls-Goslich, Nähen Flicken Stopfen [=Ländliches Glück, Vol. 11] (Potsdam 1912).

26 Paul Schultze-Naumburg, Kulturarbeiten [=Hausbau, Vol. 1], ed. by Kunstwart (Munich undated [1906]).

27 Karl Planck, Fusslümmelei – Über Stauchballspiel und englische Krankheit (Stuttgart 1894). Cf. Markwart Herzog, 'Von der "Fußlümmelei" zur "Kunst am Ball". Über die kulturgeschichtliche Karriere des Fußballsports', in: idem (ed.), Fußball als Kulturphänomen. Kunst – Kult – Kommerz (Stuttgart 2002), pp. 11–43.

28 Marie Goslich, 'Poesie der Landstraße', in: Die Woche. Moderne Illustrierte Zeitschrift, Vol. 4, No. 16 (1906), pp. 688–692.

29 Cf. Michel Poivert, 'Le sacrifice du présent. Pictorialisme et modernité', in: études photographiques. Revue semestrielle, Vol. 5, No. 8 (2000), pp. 92–110. See also: Ulrich Keller, 'Modell Malerei: Die kunstphotographische Bewegung um 1900', in: Klaus Honnef, Rolf Sachsse and Karin Thomas (eds.), Deutsche Fotografie. Macht eines Mediums 1870–1970, exh. cat. Kunst- und Ausstellungshalle der Bundesrepublik Deutschland, Bonn (Cologne 1997), pp. 31–39.

30 Cf. Rolf Sachsse, 'Entfernung der Landschaft. Heimatfotografie als NS-Bildkonstruktion', in: Fotogeschichte, Vol. 31, No. 120 (2011), pp. 67–74.

31 Cf. Katharina Stütz, 'Die Kamera immer griffbereit. Stadt-Land-Visualisierungen im Amateurfilm. Deutschland und die Niederlande im Vergleich 1930–1980', in: Franz-Werner Kersting and Clemens Zimmermann (eds.), Stadt-Land-Beziehungen im 20. Jahrhundert, Geschichts- und kulturwissenschaftliche Perspektiven [=Forschungen zur Regionalgeschichte, Vol. 77] (Paderborn 2015), pp. 179–196.

32 Marie Kuhls, Bericht aus der Kriegsarbeit der Frauenhülfe (Potsdam 1917).

33 Cf. David Oels and Ute Schneider (eds.), 'Der ganze Verlag ist einfach eine Bonbonniere'. Ullstein in der ersten Hälfte des 20. Jahrhunderts [=Archiv für Geschichte des Buchwesens – Studien, Vol. 10] (Berlin 2015).

[34] Cf. Rudolf Scheutle, 'Überdurchschnittliche Leistungen bedeuten unliebsame Konkurrenz', in: Sabine Sternagel (ed.), Ab nach München! Künstlerinnen um 1900, exh. cat. Münchner Stadtmuseum, Munich (Munich 2014), pp. 332–335.

[35] Enno Kaufhold, Bilder des Übergangs. Zur Mediengeschichte von Fotografie und Malerei in Deutschland um 1900 (Marburg 1986). Cf. also note no. 26.

[36] Hilde Steppe and Eva-Maria Ulmer (eds.), 'Ich war von jeher mit Leib und Seele gerne Pflegerin.' Über die Beteiligung von Krankenschwestern an den 'Euthanasie'-Aktionen in Meseritz-Obrawalde [=Bericht der Studentischen Projektgruppe Pflege im Nationalsozialismus an der Fachhochschule Frankfurt am Main 1998/1999] (Frankfurt am Main 1999).

Bildlegenden

Titel	Vermittlung von Nachrichten, ca. 1910
S. 5	Modernes Kochgeschirr, ca. 1900
S. 7	Kinder mit Tieren, ca. 1922
S. 8	Wohnzimmer, ca. 1920
S. 9	„Maikäfer flieg" grausames Kinderspiel, ca. 1915
S. 10	Eispalast, Lutherstraße, Berlin, ca. 1908
S. 11	Rupfen der Wolle, ca. 1902
S. 13	Modekleid, ca. 1902
S. 14	Obstpflückerin, Geltow, ca. 1905
S. 16	Junge im Wald, Geltow, ca. 1905
S. 18	Havelfischer, ca. 1906
S. 20	Frau mit Schutenhut und Reiseführer, ca. 1920
S. 21	Lesende Frau, um 1915
S. 22	Frau, einen Brief lesend, ca. 1917
S. 23	Eine passende Brille
S. 24	Villa in Berlin, ca. 1910
S. 25	Kinder am Wassergraben, Geltow, ca. 1916
S. 26	Hopfenpflückerin, Geltow, ca. 1914
S. 28	Obsternte, Geltow, ca. 1910
S. 30	Schweinezucht, ca. 1910
S. 32	Weißwäsche, ca. 1902
S. 33	Interieur, Marie Goslich
S. 34	Marie Goslich, Zimmer mit Truhe
S. 36	Ehepaar Kuhls, ca. 1910
S. 37	Marie Goslich, Fotoatelier Otto Becker & Maas, Berlin
S. 38	Frau im Fotoatelier, ca. 1910
S. 41	Frau mit Schutenhut, Geltow, ca. 1910
S. 42	Ein Unbekannter
S. 43	Ein Mann in exklusivem Interieur
S. 44	Kinder am Wentorfgraben, Caputh, ca. 1914
S. 46	Wentorfgraben, Caputh, ca. 1914
S. 47	Ein Landwirt am Schwielowsee
S. 48	Havelfischer mit Kind, ca. 1906
S. 50	Kinder im Schrebergarten, Berlin
S. 52	Marie Goslich vor ihrer Staffelei
S. 53	Speicher im Hafen von Berlin
S. 54	Bauernhof, ca. 1914
S. 55	Spargelstechen, um 1914

S. 57 Mühle von Frau Rosttock, Geltow, ca. 1905

S. 58 Heuernte am Grashorn, Geltow

S. 60 Füttern der Hühner

S. 62 Grassammeln am Grashorn

S. 64 Striegeln der Pferde

S. 66 Transportwagen, ca. 1905

S. 69 Weihnachtsschmuck im Oberlinhaus, Potsdam

S. 70 Nähstube auf dem Balkon, Potsdam, ca. 1912

S. 72 Kaffeegenuss auf dem Tennisplatz, ca. 1905

S. 74 Tennisspiel, ca. 1905

S. 75 Ruhen im Boot

S. 76 Strand am Wannsee, ca. 1905

S. 78 M. Goslich, Photographin, am Strand, ca. 1905

S. 79 Kaffenkähne auf dem Schwielowsee, ca. 1902

S. 80 Eisfischer, Werder, Havel, ca. 1912

S. 82 Vorbereitung zum Fang, Werder, Havel, ca. 1912

S. 84 Gartenbauinspektor, Landesbaumschule, Geltow

S. 86 Bootstransport

S. 87 Pakete für Soldaten, Berliner Frauenhilfe, ca. 1914

S. 89 Diskuswerfer im Wald

S. 90 Kirche in Brandenburg

S. 91 Mann mit Sense, um 1906

S. 92 Begrüßung des Kaisers, ca. 1910

S. 94 Wettkampf der Eisfischer auf Pickschlitten, ca. 1912

S. 96 Kind mit Katzen, ca. 1922

S. 98 Kinder an den Resten der Mühle, Geltow

S. 100 Wege am Schwielowsee

S. 102 Kaffeetisch, Geltow, um 1912

S. 105 Berliner Weißbier wird ausgeschenkt, um 1912

S. 106 Verkauf am Fenster, Geltow, um 1905

S. 107 Strand am Wannsee, Berlin

S. 108 Havelfischer spannen die Netze, ca. 1906

S. 110 Klappbrücke über die Havel, ca. 1908

S. 111 Schiffsbau

S. 112 Kinder angeln im Wentorfgraben, Caputh, ca. 1914

S. 113 Im Wald, ca. 1920

S. 114 Liebespaar, Geltow, ca. 1906

S. 115 Einkaufen, ca. 1906

S. 116 „Er schnitt es gern in alle Rinden ein", ca. 1906

S. 117 Ein Kind am Fenster und der Pflanzen Pracht

S. 118 Eine Schönheit am Teich der Landesgartenschule

S. 120 Versorgung der Soldaten, Berliner Frauenhilfe , ca. 1914

S. 121 Frau mit der Tasse

S. 122 Die Prominenz angelt am Schwielowsee

S. 124 Transport der Schwäne zum Winterquartier, Potsdam, ca. 1910

S. 126 Glückliche Hühner

S. 128 Schloss in Dahme an der Dahme, Brandenburg

S. 129 Die Maße der „schönen Frau", ca. 1902

S. 130 Sommer-Rodelbahn in Golm, Potsdam

S. 132 Familie auf dem Großkahn

S. 134 Ein Angler mit Kaffenkahn im Hintergrund

S. 135 Die richtige Brille!

S. 136 Vor der Kirche, Werder, Havel

S. 137 Kinder beim „meistern"

S. 138 „Diabolo" Spiel

S. 139 Erledigung der Schulaufgaben

S. 141 Das Bereiten einer Kochkiste, ca. 1902

S. 142 Anschnallen zum Schlittschuhlauf am Schwielowsee

S. 143 Los gehts!

S. 144 Spaziergang am See, ca. 1900

S. 146 Auf der Wiese

S. 148 Ein einsamer Angler

S. 149 Speicherstadt, Potsdam

S. 150 Familienfahrt mit Boot, Schwielowsee

S. 152 Schlafende „Tippelbrüder"

S. 154 Blumenstrauß für den Marktverkauf

S. 156 Ein Kaffenkahn legt an

S. 159 Fischfang, ca. 1906

S. 160 Sportliche junge Dame

S. 162 Über die Wentorfbrücke — zum Verkauf

S. 163 Frau mit Harke

S. 164 Wanderburschen vor der „wichtigen Entscheidung"

S. 165 Ein Zirkus baut auf

S. 166 Ein Schafhirt strickt, ca. 1908

S. 168 Traditionelles Spinnen, ca. 1913

S. 169 Einblick in den Hof

S. 170 Vorbereitungen zum Verkauf

S. 172 Villa in Berlin

S. 173 Sportpalast, Potsdamer Straße, Berlin, ca. 1910

S. 174 Am Wentorfgraben in Caputh

S. 175 Marie Goslich, Fotoatelier Otto Becker & Maas, Berlin, vor 1984
S. 176 Mit der Nachricht durchs Dorf
S. 178 Welche Brille passt am Besten?
S. 179 Lesende Dame auf einer Terrasse
S. 180 Am Ufer des Schwielowsees
S. 183 Eine Frau auf der Treppe
S. 184 Gaben für Soldaten, Berliner Frauenhilfe, ca. 1914
S. 186 Marie Goslich vor ihrer Staffelei
S. 189 Weihnachten im Oberlinhaus, Potsdam
S. 190 Sammelstelle Berliner Frauenhilfe, Potsdam, ca. 1916
S. 191 Ein Bier auf der Wiese, Geltow
S. 193 Ausrüstung des Havelfischers, um 1906
S. 194 Waldrodung für einen Weg
S. 196 Landarbeiter auf dem Weg
S. 198 Fahrendes Volk
S. 199 Frau mit Kippe
S. 200 Bleichen der Wäsche, Geltow
S. 201 Transport eines Bootes, Schwielowsee
S. 202 Auf Krebsfang am Schwielowse
S. 204 Zirkusaufbau in Geltow
S. 206 Frau vor Fischerhaus, ca. 1905
S. 208 Verkauf der Waren aus dem Wagen
S. 210 Kinder mit Hundewagen, Geltow
S. 211 Angebote der „lustigen Italiener", ca. 1910
S. 212 Eine Fischerfamilie, ca. 1016
S. 214 Das Leben im Zirkuswagen
S. 215 Tippelbrüder am Wegesrand, Caputh
S. 217 Frauen auf dem Weg
S. 218 Lumpensammler am Wegesrand
S. 220 Telefonanschluß von Baumgartenbrück, Geltow
S. 221 Kirche in Geltow
S. 222 Hafenanlagen an der Spree, Berlin
S. 223 Telegrafenmaste, ca. 1919
S. 224 Berlin Charlottenburg, Alt-Lietzow Kirche, ca. 1914
S. 226 Restauration Paul Geisler, Berliner Straße
S. 228 Schmale Gasse, Berlin, ca. 1910
S. 229 Belvedere, Berlin, Charlottenburg
S. 230 Abriss in Berlin
S. 232 „Ein kaiserlicher Pferdestall"
S. 234 Bau der Stahlbrücke über die Havel, Geltow, 1910

S. 235 Jungfernbrücke, Berlin
S. 236 Grünanlage im Winter, Berlin
S. 237 Baumaterial für Berlin
S. 238 Arbeit in der Mühle, Geltow, ca. 1906
S. 239 Berliner Innenhof, ca. 1905
S. 240 Landhaus im Garten
S. 242 Transportwagen für Milchprodukte, Berlin, ca. 1905
S. 243 Frau und Kind vor dem Pfarrhaus, Geltow, ca. 1902
S. 244 Barke entlang des „Berliner Haven"
S. 246 Ausbau eines Hauses, Berlin
S. 248 Rathaus Charlottenburg, Berlin, ca. 1910
S. 249 Ein Mann auf dem Dach!
S. 250 Transport mit Guthmanns Barken
S. 251 Blinder Mann vor dem Eingang, Geltow, ca. 1905
S. 252 Sportliche Leistungsübung für Jungen
S. 254 Dampfer im „Berliner Haven", Berlin
S. 255 Fischer im Boot, Schwielowsee, ca. 1906
S. 256 Polizist im Dienst vor einer Gartenanlage
S. 258 Inspektion bei der Berliner Frauenhilfe, ca. 1914
S. 261 Wachmann mit Hund „in voller Montur"
S. 262 Alltag im Zirkus, Geltow
S. 264 Der Klappbrücke entgegen, Geltow
S. 266 Schloss Monbijou, Berlin
S. 269 Vor dem Abmarsch in den Krieg, Geltow, ca. 1914
S. 270 Vorbereitung für den Abmarsch in den Krieg, ca. 1914
S. 272 Sühnenkreuze, Geltow
S. 274 Wegweiser vor dem Gasthaus Baumgartenbrück, Geltow
S. 276 Frau vor einem Grab, Geltow,
S. 278 Kinder auf dem Friedhof, Geltow
S. 279 Am Grab, Geltow
S. 280 Frau am Grab, Geltow
S. 282 Zeppelin über Berlin

Captions

Cover Bringing the News, c. 1910
p. 5 Modern Cooking Utensils, c. 1900
p. 7 Children with Animals, c. 1922
p. 8 Living Room, c. 1920
p. 9 Ladybird Fly – Cruel Children's Game, c. 1915
p. 10 ‚Eispalast', Lutherstrasse, Berlin, c. 1908
p. 11 Plucking Wool, c. 1902
p. 13 Fashionable Dress, c. 1902
p. 14 Fruit Picker, Geltow, c. 1905
p. 16 Young Boy in the Forest, Geltow, c. 1905
p. 18 Fishermen on the Havel, c. 1906
p. 20 Woman with a Poke Bonnet and Travel Guide, c. 1920
p. 21 Woman Reading, c. 1915
p. 22 Reading a Letter, c. 1917
p. 23 The Right Glasses
p. 24 Villa in Berlin, c. 1910
p. 25 Children near a Water Ditch, Geltow, c. 1916
p. 26 Picking Hops, Geltow, c. 1914
p. 28 Fruit Harvest, Geltow, c. 1910
p. 30 Pig Farming, c. 1910
p. 32 Laundry, c. 1902
p. 33 Interior with a Picture by Marie Goslich
p. 34 Marie Goslich's Room with a Trunk
p. 36 Mr. and Mrs. Kuhls, c. 1910
p. 37 Marie Goslich, Photo Studio Becker & Maas, Berlin
p. 38 Woman in a Photo Studio, c. 1910
p. 41 Woman with Poke Bonnet at the Entrance, Geltow, c. 1910
p. 42 Stranger
p. 43 Man in Exclusive Interior
p. 44 Children at the Wentorfgraben, Caputh, c. 1914
p. 46 Wentorfgraben, Caputh, c. 1914
p. 47 Farmer, near Schwielowsee
p. 48 Fishermen on the Havel with Child, c. 1906
p. 50 Children in an Allotment Garden, Berlin
p. 52 Marie Goslich in front of her Easel
p. 53 Harbour Warehouses, Berlin
p. 54 Farmstead, c. 1914
p. 55 Picking Asparagus, c. 1914

p. 57 Frau Rosttock's Mill, Geltow, c. 1905

p. 58 Hay Harvest at Grashorn, Geltow

p. 60 Feeding Chickens

p. 62 Collecting Grass at Grashorn, Geltow

p. 64 Grooming the Horses

p. 66 Trolley, c. 1905

p. 69 Christmas Decorations in the Oberlinhaus, Potsdam

p. 70 Sewing Corner on the Balcony, Potsdam, c. 1912

p. 72 Drinking Coffee at the Tennis Court, c. 1905

p. 74 Tennis Match, c. 1905

p. 75 At Rest in the Boat

p. 76 Beach at the Wannsee Lake, c. 1905

p. 78 M. Goslich, Photographer, on the Beach, c. 1905

p. 79 Barge on the Schwielowsee Lake, c. 1902

p. 80 Ice-fisher, Werder (Havel), c. 1912

p. 82 Preparing for Fishing, Werder (Havel), c. 1912

p. 84 Horticultural Inspector, Geltow

p. 86 Boat Transport

p. 87 Packages for Soldiers, Berlin Women's Aid Society, c. 1914

p. 89 Discus Thrower in the Forest

p. 90 Church in Brandenburg

p. 91 Man with Scythe, c. 1906

p. 92 Greeting of the Emperor, c. 1910

p. 94 Ice-fisher Sled Competition, c. 1912

p. 96 Child with Cats, c. 1922

p. 98 Children on the Ruins of the Mill, Geltow

p. 100 Dirt Roads near Schwielowsee

p. 102 Coffee Table, Geltow, c. 1912

p. 105 Wheat Beer from Berlin being Served, c. 1912

p. 106 Window Sales, Geltow, c. 1905

p. 107 Beach at the Wannsee Lake, Berlin

p. 108 Fishermen on the Havel Stretching Their Nets, c. 1906

p. 110 Bascule Bridge over the Havel, c. 1908

p. 111 Shipbuilding

p. 112 Children Fishing in the Wentorfgraben, Caputh, c. 1914

p. 113 In the Forest, c. 1920

p. 114 Lovers, Geltow, c. 1906

p. 115 Shopping, c. 1906

p. 116 'He gladly cut it into all the rinds', c. 1906

p. 117 Child at a Window and Sumptuous Plants

p. 118 The Beauty at the Pond of the State School of Gardening
p. 120 Provisions for the Soldiers, Berlin Women's Aid Society, c. 1914
p. 121 Woman with Cup
p. 122 Prominent Fishermen at the Schwielowsee Lake
p. 124 Transport of the Swans to their Winter Quarters, Potsdam, c. 1910
p. 126 Happy Chickens
p. 128 The Dahme Castle near the Dahme River, Brandenburg
p. 129 The Measurements of a Beautiful Woman, c. 1902
p. 130 The Summer Toboggan Run in Golm, Potsdam
p. 132 Family on a Large Barge
p. 134 Fishermen, with a Barge in the Background
p. 135 The Right Glasses!
p. 136 In front of the Church in Werder (Havel)
p. 137 Children playing 'Meistern'
p. 138 Playing Diabolo
p. 139 Homework
p. 141 Preparing a Haybox, c. 1902
p. 142 Buckling the Skates, Schwielowsee
p. 143 Ready to Skate
p. 144 A Stroll at the Lake, c. 1900
p. 146 On the Meadow
p. 148 Lonely Fisherman
p. 149 Warehouse District, Potsdam
p. 150 Family Boat Trip, Schwielowsee, c. 1906
p. 152 Sleeping Tramps on Their Way from Caputh
p. 154 Bunch of Flowers for the Market
p. 156 A Barge Docks
p. 159 To the Fishery, c. 1906
p. 160 Proud Young Lady
p. 162 Crossing the Wentorf Brige on the Way to the Market
p. 163 Woman with Rake
p. 164 Travelling Journeymen before Their Decision, Geltow
p. 165 Setting up the Circus, Geltow
p. 166 Knitting Shepherd, c. 1908
p. 168 Spinning according to the Old Tradition, c. 1913
p. 169 View into the Courtyard
p. 170 Preparing for the Market
p. 172 Villa in Berlin
p. 173 The 'Sportpalast' on Potsdamer Strasse, Berlin, c. 1910
p. 174 At the Wentorfgraben, Caputh

p. 175 Marie Goslich, Photostudio Otto Becker & Maas, Berlin, before 1984

p. 176 Passing on the News through the Village

p. 178 Which Glasses Fit Better?

p. 179 Woman Reading on the Terrace

p. 180 On the Banks of Schwielowsee Lake

p. 183 Woman on the Stairs

p. 184 Gifts for the Soldiers, Berlin Women's Aid Society, c. 1914

p. 186 Marie Goslich in front of her Easel

p. 189 Christmas in the Oberlinhaus, Potsdam

p. 190 Collection Point of the Berlin Women's Aid Society, Potsdam, c. 1916

p. 191 A Beer Drinker on the Meadow, Geltow

p. 193 Havel Fishermen's Gear, c. 1906

p. 194 Clearing the Wood for the Dirt Road

p. 196 Farmhand on the Dirt Road

p. 198 Travelling People

p. 199 Woman with Rake

p. 200 Bleaching the Laundry, Geltow

p. 201 Transport of a Boat, Schwielowsee

p. 202 Searching for Crabs, Schwielowse

p. 204 Setting up the Circus, Geltow

p. 206 Woman in front of a Fisherman's House, c. 1905

p. 208 Selling Directly from the Cart

p. 210 Children with a Dogcart, Geltow

p. 211 Offerings of the Amusing Italians, c. 1910

p. 212 Fisherman's Family, c. 1916

p. 214 Life in a Circus Wagon

p. 215 Tramps on the Roadside, Caputh

p. 217 Women on the Dirt Road

p. 218 Rag Collector on the Roadside

p. 220 Telephone Line of the Baumgartenbrück Inn, Geltow

p. 221 Church in Geltow

p. 222 Port Facilities on the Spree River, Berlin

p. 223 Telegraph Poles, c. 1919

p. 224 The Alt-Lietzow Church, Charlottenburg, Berlin, c. 1914

p. 226 The Restaurant Paul Geisler, Berliner Strasse

p. 228 Narrow Alley, Berlin, c. 1910

p. 229 Belvedere, Charlottenburg, Berlin

p. 230 Demolition, Berlin

p. 232 Imperial Horse Stables

p. 234 Construction of a Steel Bridge across the Havel, Geltow, 1910

p. 235 Jungfern Bridge, Berlin

p. 236 Park in Winter, Berlin

p. 237 Construction Material for Berlin

p. 238 Work at the Mill, Geltow, c. 1906

p. 239 Courtyard in Berlin, c. 1905

p. 240 Country House with Garden

p. 242 Transport Cart for Dairy Products, Berlin, c. 1905

p. 243 Woman and Child in front of the Parsonage, Geltow, c. 1902

p. 244 Barque in the Berlin Harbour

p. 246 Construction of a House Extension, Berlin

p. 248 Charlottenburg Town Hall, Berlin, c. 1910

p. 249 Man on a Roof

p. 250 Transport with Guthmann's Barques

p. 251 Blind Man at the Entrance, Geltow, c. 1905

p. 252 Athletic Exercises for Young Boys

p. 254 Steamboat in the Berlin Harbour, Berlin

p. 255 Fishermen in a Boat, Schwielowsee, c. 1906

p. 256 Police Officer on Duty in front of a Garden

p. 258 Inspection at the Berlin Women's Aid Society, c. 1914

p. 261 Watchman with Dog in Full Gear

p. 262 Everyday Life at the Circus, Geltow

p. 264 Approaching the Bascule Bridge, Geltow, c. 1908

p. 266 Monbijou Palace, Berlin

p. 269 Before Marching off into the War, Geltow, c. 1914

p. 270 Preparing to March off into the War, c. 1914

p. 272 Stone Cross, Geltow

p. 274 Signpost in front of the Baumgartenbrück Inn, Geltow

p. 276 Woman at a Grave, Geltow

p. 278 Children in the Cemetary, Geltow

p. 279 At a Grave, Geltow

p. 280 Woman at a Grave, Geltow

p. 282 Zeppelin over Berlin

IMPRESSUM | COLOPHON

Fotografie | Photography
Nachlass der Marie Goslich | Estate of Marie Goslich
Privatsammlung Albrecht Herrmann | Albrecht Herrmannn Collection

Lyrik, Umschlag | Poetry, Cover
Requiem, Das Buch der Bilder, Rainer Maria Rilke
Requiem, The Book of Images, Rainer Maria Rilke

Herausgeber | Editor
Richard Reisen

Mitherausgeber | Consulting Editor
Krystyna Kauffmann

Bildredakteur | Picture Editor
Wolfgang Zurborn

Einführung | Introduction
Krystyna Kauffmann

Textautor | Essay Author
Rolf Sachsse

Buchgestaltung | Book Design
Helge Schlaghecke

Übersetzung | Translation
Gerard Goodrow

Bildbearbeitung | Lithography
Thomas Groß, Druckerei Kettler, Bönen, Germany

Druck | Printing
Druckerei Kettler, Bönen, Germany

Regie, Verlagsherstellung | Project Management, Production in Publishing
Richard Reisen

Gesetzt in der Franklin Gothic von 1909, überarbeitet von URW 1979
Typeface is Franklin Gothic, 1909, relaunch version by URW 1979

Diese Publikation wurde ermöglicht durch die großzügige Bereitstellung des umfangreichen Bildmaterials aus dem Nachlass der Marie Goslich durch deren Besitzer Albrecht Herrmann, Schwielowsee – Geltow sowie durch die unermüdliche Unterstützung von Krystyna Kauffmann.
Beiden sei hier Dank ausgesprochen.

This publication was produced with the kind support of the Estate of Marie Goslich and it's proprietor Albrecht Herrmann, Schwielowsee – Geltow, Germany. Special thanks to Albrecht Herrmann for making it possible and to Krystyna Kauffmann for her relentless support to the cause.

1. Auflage | First Edition
© Bilder | For the Images: Albrecht Herrmann Collection of Marie Goslich
© Text | For the Essay: Rolf Sachsse
© Buch | For this Edition: 2016, Verlag Kettler, Dortmund, Germany

Sector Photography
VERLAG KETTLER
Heinrichstraße 21
44137 Dortmund
Germany
www.verlag-kettler.de

ISBN: 978-3-86206-528-8

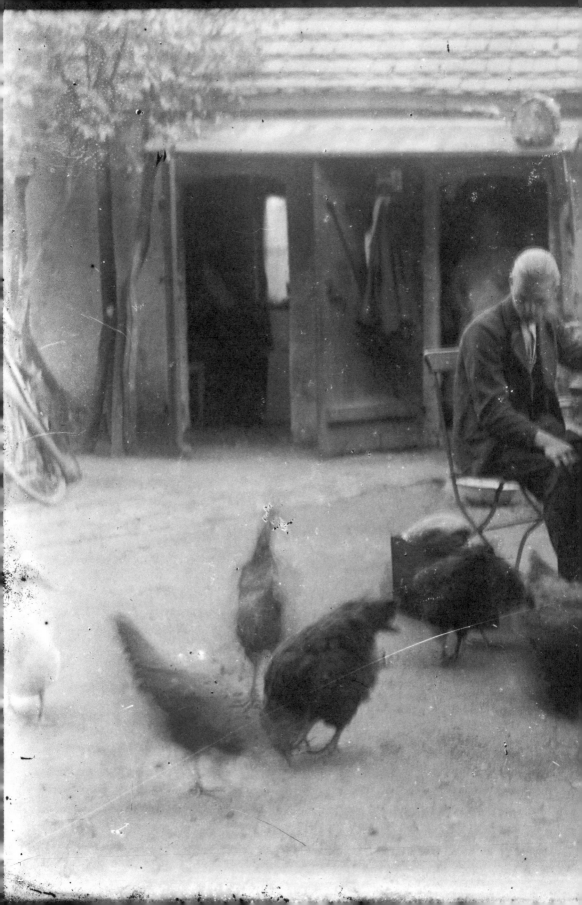